KB179193

문화의 힘

문화의 힘

밖에서 들여다본 한국문화의 오늘

장소현 지음

열화당

책을 펴내며

나는 깊게 파기 위해 넓게 파기 시작했다. ─스피노자

이리 기웃 저리 기웃 엄벙덤벙 살다 보니 나도 모르는 사이에 '문화잡화상'이 되어 있었습니다. 말이 좋아 잡화상이지 실은 동네 어귀에 있는 허름한 구멍가게지요.

처음은 미술대학 때 만난 친구의 꼬임에서 비롯되었습니다. 그 친구는 "알찬 예술을 위해서는 르네상스맨이 되어야 한다. 사람 구실 제대로 하려면 사람에 대해 두루 알아야 한다"고 외치곤 했는데, 제법 그럴듯한 이야기로 들렸습니다. 사실, 따지고 보면 꽤 위험한 꼬임이었죠. "성공하려면 한 우물을 파라"는 어른들의 가르침을 정면으로 거스르는 것이었으니까요.

하지만 무슨 배짱이었는지, 알면서 모르는 척 친구의 꼬임에 넘어갔고, 그때부터 연극, 글쓰기, 영화, 음악, 철학, 탈춤이나 굿… 닥치는 대로 기웃거렸습니다. 그런 일들이 무척 재미있어서 시간 가는 줄도 몰랐습니다. 성공이라는 것이 해 봐야 거기서 거기일 테니, 하고 싶은 일이나 신나게 해 보자는 생각이었습니다.

그렇게 세월이 흐르다 보니 추레한 '문화잡화상'이 되고 말았습니다. "한 우물을 파라"는 말씀이 진리이던 시절에 이리저리 기웃거리는 짓은 무척이나 힘든 일이었습니다. 밑지는 장사라는 생각

이 들기도 했습니다. 사실, '팔방미인'이라는 말은 듣기는 그럴듯하지만 바르게 말하면 '어느 것 하나 제대로 하는 것이 없다'는 뜻의 다른 표현이기도 하지요. 물론 깜짝 놀랄 정도로 훌륭한 '팔방미인'도 있지만, 대부분은 그렇지 않은 것 같습니다.

그런 내게 힘을 준 것이 "나는 깊게 파기 위해 넓게 파기 시작했다"는 철학자 스피노자의 말씀이었습니다. 반갑고 고마운 말씀이었죠. 되돌아보면 나는 제대로 넓게 파지도 못했지만, 그나마 이리저리 기웃거린 덕에 전공인 미술을 여러 각도에서 살필 수 있었다고 믿습니다. 그래서 아쉬움은 많지만, 후회는 하지 않습니다.

그렇게 이리저리 기웃거리며 허둥지둥 살면서 내가 얻은 교훈은 '모든 문화, 예술은 결국 하나로 통한다'는 것입니다. 본디 하나였고 서로 이어져 있는 것이니 자연스레 서로 통하게 마련이지요. 당연한 일입니다.

무슨 바람이 불었는지 요새는 느닷없이 인문학 열풍이 제법 대단하고, '통섭(統攝)'이라는 매우 어려운 낱말이 흔한 보통명사처럼 쓰이고 있다니, 반가운 일입니다. 그런 바람이 내게는 든든한 힘이 됩니다.

안에서 복닥거리며 사는 사람들 눈에는 안 보이는 것, 보고도 그냥 지나치는 것이 밖에서 보면 또렷하게 보이는 수가 더러 있습니다. 멀리서 보면 전체가 한눈에 보이기도 하지요. 때로는 변방의 소리에도 귀를 기울일 필요가 있을 겁니다. 오랜 세월 미국에 살면서 한국문화에 관심을 가지고 꾸준히 이런저런 글을 써 온 내게도 그렇게 보이는 것들이 꽤 있습니다. 개중에는 매우 중요한 것들도

더러 있지요.

이 책에 그런 문제들에 대한 생각을 담았습니다. 지난 사십 년 가까이 신문, 잡지에 실었던 글 중에서 몇 꼭지를 가려 뽑아 오늘의 현실에 맞게 가다듬었고, 요사이 새로 쓴 글들을 많이 보탰습니다.

글을 쓰다 보면 주저앉아 버리고 싶을 때도 많습니다. 모르는 것이 너무도 많기 때문이지요. 내 경우, 철없던 어린 시절 그림 그린답시고 설친 것은 빼고 미술대학에 들어간 때로부터 꼽아도 그럭저럭 오십 년 넘게 미술 근처를 어슬렁거린 셈인데, 여전히 모르는 것투성이니 이게 뭔가 싶기도 합니다.

지금 우리 사회의 예술의 존재 방식이나 대접을 생각해 보면 아무리 궁리를 해도 해답이 없어 보입니다. 돈과의 관계에서는 더욱 절망적이지요. 도무지 탈출구가 안 보여요. 정신없이 발달하는 과학기술에 휘둘리는 예술의 신세도 안타깝기는 마찬가지지요. 이러다가 예술이라는 것이 아예 말라죽어 버리는 것이 아닐까 하는 서글픈 생각이 들기도 합니다. 그러니 예술에 대해서 왈가왈부하는 것 자체가 무슨 소용인지 싶기도 하네요.

하지만, 하지만 말입니다, 그래도 예술이 살아 있어서 세상이 이만큼이나마 유지되고 있는 것이라는 믿음을 버릴 수는 없습니다. 예술이 죽다니, 그래서는 안 되지요.

우리의 문화예술이 건강해지기 위해서는, 자꾸 묻고 이야기 나누고… 그렇게 해야 합니다. 나는 지금 어디에 있는가, 어디서 무엇을 하고 있는가, 바르게 제대로 하고 있는가, 자꾸 물어야 합니

다. 그래야 어렴풋이나마 길이 보입니다. 누군가 말을 걸고 치열하게 토론을 해야 합니다. 그런 생각으로 이 책의 글들을 편안한 대화체로 썼습니다. 소주 한잔 나누며 자유롭게 이야기하듯 그렇게….

이 책의 큰 주제는 우리의 정신적 줏대를 바로 세우자, 스스로를 사랑하자, 그러기 위해서 뿌리를 튼튼하게 돌보고 북돋우자는 것입니다. 우리 문화가 건강해지고, 세계무대에 당당하게 우뚝 서기 위해서는 그 일이 가장 중요하고 시급하다고 믿습니다.

하지만 이 토막글들을 통해 어떤 해답을 내놓으려는 것은 결코 아닙니다. 대답이 아니고 물음들입니다. 근본적인 문제라고 여겨지는 것들에 대해 함께 생각하며 뿌리를 더듬어 보자는 뜻의 물음들입니다. 그렇게 묻고 또 묻는 동안 땅속에 있는 거대한 뿌리의 모습이 조금은 드러나지 않을까, 그런 야무진 기대를 갖는 것이죠. 튼실한 열매를 얻으려면 뿌리를 제대로 알고 보살펴야 할 테니까요. 겉으로 보이는 나무 크기만큼의 거대한 뿌리가 땅속에 퍼져 있다는 사실을 잊지 않으려 늘 애씁니다.

이 책은 이미 발간된 『그림이 그립다』 『그림은 사랑이다』와 짝을 이루는 삼부작으로 기획되었습니다. 권위있는 학술논문이나 근엄한 평론 같은 것은 학자나 평론가 들께서 어련히 알아서 잘하실 테고, 이런 종류의 글은 나 같은 잡화상이 써야 한다는, 그리고 이런 식의 글도 필요하다는 믿음으로 열심히 썼습니다. 삼부작의 첫 책인 『그림이 그립다』부터 십 년이 넘게 걸렸네요. 이 책으로 작은 마침표를 찍을 수 있어서 기쁩니다. 더 하고 싶은 말은 많지만, 중

언부언 동어반복이 될 것 같아서 이것으로 그치려 합니다.

풍문에 따르면 요새 사람들은 책을 아예 안 읽는다 하니, 책 내는 것이 매우 조심스럽습니다. 종이책은 죽었다는 성급한 선언을 접하면 더욱 주눅이 듭니다. 읽히지도 않을 책을 찍어내는 일은 나무에게 미안한 일이기도 하지요. 하지만….

여러 가지로 어려운 가운데 이번에도 책을 만드느라 수고해 주신 열화당 식구 여러 분들에게 멀리서 허리 꺾어 감사드립니다. 열화당 같은 건강하고 좋은 출판사가 있는 한 종이책이 없어질 리 없다는 믿음을 다시 한번 확인합니다.

2017년 3월

미국 땅 나성골에서

장소현 절

차례

손과 머리

'요새 미술'은 정말 어렵습니다. 솔직히 고백하자면, 나도 잘 모르겠습니다. '요새 미술'이란 낱말은 영어로 '컨템퍼러리 아트(contemporary art)'보다 더 가까운 '아트 투데이(art today)'나 '아트 나우(art now)'를 뜻합니다. 이를테면 데이미언 허스트(Damien Hirst)의 작품 같은 것이나 그 이후의 다채로운 미술들이죠.

"이런 것도 미술인가" 싶은 작품이 너무 많아요. 예를 들어, 죽은 상어를 포름알데히드로 가득 채운 유리 상자에 넣어 놓고 '살아 있는 자의 마음속에 존재하는 죽음의 물리적 불가능성'이라는 거창한 제목을 붙여 놓았습니다. 전시실에 들어가면 비가 내리는데 관람객들은 비를 맞지 않게 만든 작품도 있지요. 이런 예를 들자면 한이 없습니다. 이런 것도 미술이라고 불러야 하는 건지….

뭐가 뭔지 도무지 모를 작품 앞에 설 때마다 '아, 미술이란 도대체 무엇인가'라는 생각을 하게 됩니다. 그래서, '요새 미술'은 왜 어려운 걸까에 대해 곰곰이 따져 볼 필요가 있는 것 같아요. 그래야 탈출구가 보일 테니까요. 내 생각을 간추리면 이렇습니다. 같이 생각해 봤으면 좋겠습니다.

첫째는 만드는 사람과 감상하는 사람의 거리가 너무 멀기 때문

입니다.

작가는 끊임없이 새로운 것, 충격적인 것을 찾아서 저만치 앞서 달려가는데, 보는 사람들은 여전히 '내가 아는 미술이란 이런 것이다'라는 고정관념에 머물러 있는 겁니다. 너무 앞서 달려가 버리니 보이지가 않는 거죠. 작가 윤석남(尹錫男) 씨는 이렇게 말했습니다.

누가 나에게 '예술가란 어떤 사람인가?'라고 묻는다면 나는 '지상으로부터 20센티미터 정도 떠 있을 수 있는 사람'이라고 대답하고 싶다. 너무 높으면 자세히 볼 수 없고 현실 속에 파묻히면 좁게 볼 수밖에 없다.
— 서경식 지음, 최재혁 옮김, 『나의 조선미술 순례』(2014) 중에서

글쎄, 그이가 말하는 20센티미터 정도가 얼마만한 거리인지는 잘 모르겠지만, 곱씹어 볼 만한 상징적인 말입니다. 문자를 써서 말하자면 불가근불가원(不可近不可遠)이라는 말이겠죠. 거리가 먼 것도 문제지만, 일방통행인 것이 더 큰 장벽입니다. 불통(不通)이 문제인 거죠.

자세히 살펴보면, 요즘 미술 동네에서는 작가가 기발한 아이디어로 '발명'한 '제품'을 힘있는 수집가가 승인하면 곧 예술작품이 됩니다. 그것도 훌륭하고 값비싼…. 간단히 말하면, 작가가 "이것이 최첨단의 심오한 예술이다. 고상하고 세련되고 싶거든 아무 말

말고 감상하시라!" 이렇게 선언하면, 대중은 그저 보고 잘 알아먹고 공감하는 척해야 합니다.

또 한 가지 짚어 봐야 할 일방통행은, 미술작품이 '일방적 감상의 대상'이라는 점입니다. 사실, 모든 예술 장르는 감상의 대상인 동시에 직접 하면서 즐기는 대상이기도 합니다. 스포츠나 마찬가지지요. 열심히 구경하다 보면 직접 해 보고 싶어지고, 직접 하며 즐기는 동안 그 운동의 진미를 깊이 알게 되는 거죠.

예술도 그렇습니다. 음악, 문학, 무용, 연극 등의 예술은 우리 삶의 한 부분으로 스며들어 있습니다. 음악은 감상하기도 하지만, 직접 노래를 부르거나 악기를 배워 연주하기도 하지요. 흥이 나면 저절로 신이 나서 춤을 추게 되고, 살다 보면 자기도 모르는 사이에 멋진 연기를 하는 경우도 많지요. 요새 사람들은 전화기로 동영상을 촬영하기도 하고 줄기차게 손가락으로 많은 글을 씁니다. 내용이야 어쨌건, 그렇게 쓴 글을 모으면 상당한 분량이 될 겁니다.

그에 비해 미술은 직접 하면서 즐기는 사람이 아주 소수에 지나지 않고, 그저 '감상의 대상'이라고만 여겨지는 겁니다. 물론 다른 분야도 직접 하면서 삶의 한 부분으로 즐기는 사람이 그다지 많은 것은 아니지만, 특히 미술이 더한 것 같아요. 그림 그리기나 공예 등을 취미로 하는 사람은 아무래도 고상한 특수층으로 여겨지는 풍조가 여전히 남아 있지요. 비유가 적절할지 모르겠습니다만, 운동으로 치면 골프나 승마 같다고나 할까요. 화장, 패션, 집 단장, 실내장식… 이런 것을 모두 미술이라고 우긴다면 할 말이 없습니다만. 미술이 대중의 삶과 동떨어져 있다는 이야기예요. 제가 보기에

는 그렇습니다.

그래서 미술작품을 감상할 때도 잘 모르겠거나 마음에 들지 않는 작품에 대해서 당당하게 자기 생각을 이야기하는 배짱을 기를 기회가 거의 없게 되는 겁니다. 큰소리로 "내가 해 봐서 아는데 말이야…"라고 말할 수가 없는 거지요. 그러는 동안 작가나 수집가는 더 일방적으로 독점하게 되구요.

둘째로는, 새롭고 기발한 작품을 해야 한다는 강박관념이 '요새 미술'을 골치 아프게 만듭니다.

그런데 늘 새로운 작품을 내놓는 것은 애초부터 가능하지 않은 일입니다. 기발한 아이디어가 떠올라서 둘러보면, 이미 선배 거장들이 했던 것일 경우가 대부분이죠. 음악으로 말하자면 바흐, 모차르트, 베토벤에서 바그너, 말러로 이어지는 거대한 숲이 버티고 있고, 문학에서는 저 멀리 그리스의 호머부터 괴테, 셰익스피어, 헤밍웨이가 있고, 미술에서도 미켈란젤로, 다 빈치에서 고흐, 피카소에 이르는 거장들이 즐비합니다. 큰 나무 숲에서는 새 나무가 싹터서 무럭무럭 자라기 어려운 법이죠.

이런 환경에서 튀기 위해서는 굉장한 천재이거나, 아니면 파격적으로 무리를 할 수밖에 없게 됩니다. 놀랄 만한 스캔들을 일으켜야 주목을 받을 수 있는 겁니다. 지금까지 보도 듣도 못한, 뭔가 획기적인 것을 만들어서 대중에게 충격을 주며 화제를 모아야 하는 거죠. 미술이 자꾸만 다른 영역을 침범하는 것도 그런 이유일 겁니다. 끝없이 이어지는 미술의 영토 확장, 이래도 되는 건지 두려워지기도 합니다.

그저 평범한 그림으로 보이는데, "이 작품으로 말할 것 같으면, 그 유명한 수집가 아무개가 주목하는 작가 아무개가 코끼리똥으로 그린 최신작이다"라는 한마디에 명작이 되기도 합니다. 실제로 지난 1999년 뉴욕 브루클린 미술관에서 열린 전시회에 나이지리아 출신의 영국 화가 크리스 오필리(Chris Ofili)의 작품 〈성모 마리아〉가 출품되었는데, 이것이 성모를 흑인으로 표현한 데다가 코끼리똥으로 장식된 작품이라고 해서 큰 논란과 함께 화제가 된 적이 있었죠. 작가는 자신의 독특한 그림 표현에 대해 "나의 작품은 심각한 사안을 유머스럽게 회화로 승화시킨 것"이라고 설명했지만, 당시 뉴욕 시장이었던 루돌프 줄리아니(Rudolph Giuliani)는 신성 모독과 외설을 문제 삼아 미술관을 상대로 소송까지 제기했었습니다.

셋째로, 요즘 잘나가는 일부 작가들이 직접 자기 손을 쓰지 않고 작품을 만들어내는 것이 문제가 됩니다.

작가는 머리만 잘 굴려 아이디어를 내고, 공장에서 작업 과정을 감독하고, 만들어진 물건에 사인만 멋지게 휘갈기면 되는 겁니다. 그러니까, 작품이라기보다 '제품'이나 '상품'이라고 표현하는 것이 정확할지도 모릅니다.

'기성품'을 예술로 승격시킨 마르셀 뒤샹(Marcel Duchamp)부터 '작품공장 공장장'을 자처한 앤디 워홀(Andy Warhol)이나 제프 쿤스(Jeff Koons), 죽은 상어를 값비싼 예술작품으로 '둔갑'시킨 데이미언 허스트에 이르기까지, 많은 작가들이 대규모 보조 작가 집단을 두고 작업을 합니다. 워홀은 "나는 그림 같은 거 직접 그리는 사

람이 아니다"라고 선언했고, 데이미언 허스트는 "미술가는 건축가나 마찬가지다. 건축가가 직접 집을 짓지는 않는다"라고 말했습니다. 물론 "나는 모든 작품을 내 손으로 그린다. 보조 작가를 쓰는 건 예술과 작가에 대한 모욕"이라고 말한 데이비드 호크니(David Hockney) 같은 화가도 있습니다만.

개념미술과 팝아트 이후로 작가는 콘셉트만 제공하고 물리적 실행은 다른 사람에게 맡기는 게 꽤 일반화한 관행으로 받아들여집니다. 그래서 이처럼 직접 손을 쓰는 것이 아니라 머리만 굴리는 '기획자' 또는 '설계자' 또는 '감리사'를 '미술가'로 받들어 대접하는 것이 옳은지 당황스러울 때가 많습니다.

하지만 이 작가들의 혁신적인 사상과 작업 태도는 기존 예술에 대한 비판적 메시지를 통해 현대미술의 새로운 사조를 열었고, 새로운 유파로 확실한 뿌리를 내렸습니다. 워홀이나 허스트가 조수들을 쓴 데는 확고한 미학적 소신이 있었고, 작품에는 예술의 생명인 독창성과 진정성이 있었지요. 그리고 그들은 작품이 조수들과 해낸 공동 작업의 결과임을 공개적으로 밝혔습니다.

이런 경향이 주류를 이룬 뒤로는 미술교육도 손보다 머리 쪽으로 가는 추세입니다. 슈퍼스타 작가 데이미언 허스트를 배출해 유명해진 영국의 골드스미스대학교는 스케치나 그림을 잘 그리지 못해도 입학을 허락하고, 커리큘럼도 혁신적이며, 수업도 실기는 별로 하지 않고 들입다 토론만 한다지요.

물론 미술가들이 조수의 도움을 받으며 작품을 제작하는 전통은 오래전부터 있어 왔습니다. 옛날의 거장들도 도제식 공방을 운

영하면서 그런 식으로 작업을 하는 것이 일반적이었다고 합니다. 예를 들어, 16세기의 화가 루벤스(P. P. Rubens) 같은 거장들도 제자들이 그린 그림에 자신의 서명을 넣어서 판매한 것으로 알려집니다. 거장의 작품으로 알려져 있는 그림 중에 사실은 제자가 그린 것이 더러 섞여 있어서, 이것을 가려내는 것이 미술사가들의 일이기도 하지요. 옛 우리나라의 직업화가들도 조수들의 도움을 받는 것을 당연한 것으로 여겼습니다. 예를 들어 초상화를 그릴 때, 배경이나 옷 같은 부분은 제자나 조수 들이 그리고, 가장 중요하고 까다로운 얼굴은 스승이 그리는 식이지요. 하지만 그 당시의 협업이나 공동 창작은 요새 미술의 현실과는 성격이 많이 다릅니다. 옛날의 관행은 기술적인 보조에 그치지만, 오늘날 작품 공장의 공동 제작은 확고한 미학적 신념과 사상을 바탕으로 하고 있는 겁니다.

때로는, 작가는 아이디어를 내고 그리기는 다른 사람이 하는 작업 방식이 은밀하게 남용되어 문제가 되기도 합니다. 화가로도 상당히 높은 인기를 누리고 있는 가수 조영남의 대작(代作) 소동도 바로 그런 겁니다.

이 소동은 한국 현대미술의 민낯을 드러낸 사건이기도 해서 미술계에 적지 않은 논쟁과 반성의 계기를 제공하고 있습니다. 아마도 이 사건처럼 온 언론들이 미술 이야기를 떠들썩하게 대서특필한 예는 역사상 거의 없었던 것 같군요. 미술 이야기가 사회면을 장식하는 일 자체가 별로 없는 것이 우리의 현실이니까요. 어쨌거나 이 소동 덕에 팝아트(Pop Art)니 개념미술(Conceptual Art) 등의 전문 미술 용어들이 보통 사람들에게 알려진 것은 소득이라면 소

득이라고 할 수 있을까요.

이 사건의 핵심은 결국 '사기인가, 미술계의 관행인가'라는 것입니다. 거기에 작가의 양심, 현대미술의 현실, 미술시장의 구조적 문제, 인간관계 등이 복합적으로 얽혀 있습니다.

참고로 소동의 내용을 간추리면 이렇습니다. "한 무명화가가 팔 년 동안 조영남 씨의 그림을 이백 점 이상 대신 그려 줬다. 그림의 구십 퍼센트 정도를 그려 주면 조 씨가 덧칠하고 사인을 넣어 자기 작품으로 발표했다"는 제보가 검찰에 접수되었고, 검찰이 이 고발을 바탕으로 수사에 나섰습니다. 이에 대해 조영남은 "조수를 고용해 일부 작품을 그리게 한 것은 맞지만, 나의 아이디어에서 나온 내 창작품이다. 조수를 쓰는 것은 미술계의 관행이다"라고 항변했습니다. "판화 개념도 있고, 좋은 것을 여러 사람이 볼 수 있게 나눈다는 개념도 있다"는 주장도 했습니다. 그런데 이런 주장이 미술계를 자극해 더 큰 논란을 불러일으켰습니다. 대작이 관행이라니, 화가들이 발끈할 수밖에 없었지요.

이 소동에 대한 미술계의 의견은 엇갈립니다. 진중권 교수처럼 "예술의 본질이 '실행'이 아니라 '개념'에 있다면 대작 자체를 문제 삼을 수는 없다" "핵심은 콘셉트이다. 작품의 콘셉트를 누가 제공했느냐다. 그것을 제공한 사람이 조영남이라면 별 문제 없는 것이고, 그 콘셉트마저 다른 이가 제공한 것이라면 대작이다"라며 조영남을 두둔하는 의견도 있지만, "관례라 하더라도 허용 범주를 넘었다"고 비판하는 목소리가 훨씬 높고, '조영남 대작 소동'을 현대미술의 거장 앤디 워홀이나 데이미언 허스트의 협업에 빗대는 것

도 황당하다는 반응이 주를 이루는 것 같습니다. 관행이라고 얼버무리려 하지 말고, 그 관행이 옳지 않은 것이라면 고쳐야 마땅하지 않느냐는 반성의 목소리도 힘을 얻고 있습니다.

언론에 나온 비판 의견을 몇 가지 소개하면 "작가가 개념만 제공하고 물리적 실행은 다른 이에게 맡기는 게 일반적'이라고 하는 건 미술에 대한 모독이다"(정준모 전 국립현대미술관 학예연구실장), "예술 작업은 아이디어만 갖고는 될 수 없다. 그것을 실현하는 예술적 기술이 필요하다. 만약에 자신이 그 기술이 없어 다른 사람의 힘을 빌렸다면 협업이라고 해야 한다"(윤익영 미술평론가), "평생 굶고 살아도 자기 작품에 목숨을 거는 다른 예술가들에 대한 모독이다"(김달진 김달진미술자료박물관장), "섬세한 붓질과 재료 해석이 생명인 회화에서 조수 운운하는 건 화가에 대한 모독이다"(이명옥 한국미술관협회장), "떨치기 어려운 생활고를 뚝심으로 견뎌내며 작업 공간을 거듭 쫓기듯 옮기면서도 묵묵히 캔버스 앞에 서서 붓을 움직이는 회화 작가들의 가슴에 조 씨의 말이 큰 상처를 남겼을 것이다"(안규철 한국예술종합학교 미술원 교수) 등등 다양합니다.

일반 대중들 사이에서는 비난 의견이 한결 더 거셌습니다. 국민들 입장에서는 미술계의 관행이라는 것에 대해 이해가 가지 않는 부분이 많다는 이야기입니다. 미술인들과 대중 사이의 괴리가 크다는 것이죠. 여론조사 전문업체 리얼미터가 '조영남 대작 논란'에 대해 여론 조사한 결과 "조수가 대부분 그린 작품을 밝히지 않고 전시 요금으로 판매했다면 사기라고 생각한다"라는 의견이 73.8퍼

센트로 압도적이었답니다.

　대중들은 작가의 이름을 걸고 나온 작품은 전부 작가 손에서 만들어져야 한다는 상식을 믿는 겁니다. 그래서 "자기가 그리지 않은 걸 어떻게 자기 작품으로 둔갑시키느냐"는 비판이 주를 이루는 거죠.

　이처럼 비판 여론이 높은 것은 이 소동이 여러 가지 윤리 도덕의 문제를 안고 있기 때문인 것 같습니다. 가령, 노래는 조수가 대신 불러 줄 수 없는데, 그림에서는 조수에게 시키는 것이 관행이므로 괜찮다고 생각하는 것부터가 문제인 거죠. 또 상업적 논리로만 문제에 접근하는 태도도 논란을 불러일으킵니다. 문제가 커지자 조영남은 "내 그림을 산 분 중 불쾌하다면 응분의 반대급부로 처리해 드릴 용의가 있다. 내가 잘못한 것은 책임지고, 그게 법적으로 사기라 인정되면 그걸 인정하겠다"고 말했습니다. 공분을 살 만한 사고방식이지요. '결국은 돈 문제인가'라는 자괴감이 예술가들을 괴롭히는 겁니다.

　이 소동은 반드시 짚고 넘어가야 할 본질적 논쟁거리를 제공합니다. 예를 들면, 자본의 논리에 휘둘리는 현대예술의 실상, '유명 연예인이 그린 그림'이라는 프리미엄을 얹어 상업 행위를 했다는 이른바 '아트테이너'(아트+엔터테이너)의 문제점, 이런 문제들이 생길 때마다 법으로 시비를 가리는 것이 맞는 것인가 등등. 진중권 교수는 "분명한 것은, 이를 따지는 일은 비평과 담론으로 다루어야 할 미학적 윤리적 문제이지, 검찰의 수사나 인터넷 인민재판으로 다루어야 할 사법적 문제는 아니라는 점이다. 거기에 형법의 칼날

을 들이대는 것은 야만이다"라고 주장했습니다. 맞는 말입니다. 검찰이 밝힐 수 있는 건 결국 돈 문제뿐이겠지요.

한국 미술계 일각에서는 대작이 은밀한 관행으로 자리잡고 있는 모양입니다. 물론 극히 일부분의 이야기겠지요. 큰 규모의 설치미술이나 조각 등 노동집약적이고 반복적인 작업에서 조수와 협업하는 것은 당연한 일이지만, 그림에서는 형편이 다르지요. 화가의 손맛이 중요한 그림에서는 대작이 문제가 될 수밖에 없습니다. 이걸 '공장 돌리기'라고 부른다지요. 글쎄요, 조수를 써서 작품을 대량 생산해야 할 정도로 인기 높은 화가가 얼마나 많겠습니까만, 감상자나 수집가를 속인다면 심각한 문제가 되는 겁니다. 검찰이 말하는 '사기'인 거죠. 앞으로는 로봇 화가가 그린 작품도 많아질 텐데 이런 작품은 또 어떻게 받아들여야 하는 걸까요. 그러니 작품을 감상하는 대중이나 수집가들은 어지러울 수밖에 없습니다.

이른바 '아트테이너'라고 불릴 만한 스타는 세계적으로 많습니다. 상당히 활발하게 활동하는 이도 적지 않죠. 우리나라에서는 조영남, 영화배우 하정우 등이 대표적이죠. 유명 영화배우나 인기 가수의 그림을 화랑에서 전시하고 시장에서 매매하는 이들이 주목하는 건 작품보다는 이름값입니다. 작품에 이름을 건다는 것은 그 작품에 자신을 담는다는 의미이고, 대중은 이름을 건 사람을 믿는 것입니다. 그래서 작가의 양심이 중요한 것이죠.

이번 소동은 결국 한 작가의 양심과 윤리 문제로 귀결되고 말겠지만, 미술을 사랑하는 감상자들은 화가가 영혼을 쏟아 직접 창작한 작품을 보며 감동을 느끼기를 원한다는 것을 다시 한번 확인시

켜 줍니다. 사람들은, 그림이란 화가의 머리와 손과 가슴이 어우러진 창작품이라고 믿어 의심치 않는 겁니다.

나는 개인적으로 이 소동을 보면서, 대신 그려 줬다는 '무명화가'의 고뇌와 슬픔, 돈의 문제에 눈길을 돌리고 싶습니다. 한없이 가벼워져 가는 우리 문화의 천박함, 미술판의 서글픈 민낯을 보여 주는 상징적 장면 같아서 말입니다. 번듯한 이름과 경력을 가진 예술가가 인기가 없다는 이유만으로 '무명작가'라는 호칭으로 함부로 불리며, 터무니없는 헐값으로 남의 그림을 그려야 하는 현실, 조영남 자신이 『현대인도 못 알아먹는 현대미술』에 언급한 "현대미술은 '이름 미술'이나 다름없다. 화가가 유명한 이가 아니라면 그림 수천 점을 남긴다 해도 말짱 꽝이다"라는 말을 스스로 증명한 이 현실 말입니다. 사실 이번 소동도 조영남처럼 유명한 사람이 관계되지 않았다면 이렇게 떠들썩하지 않았을 겁니다.

일부 언론 보도에 따르면, 이번 소동은 조영남이 대작 작가를 공동작업자나 조수가 아니라 아랫사람 부리듯 함부로 대하며 인간적 모멸감을 줬고, '공임'을 너무 짜게 주는 바람에 터졌다고 하는군요. 이른바 '갑질'이 문제였다는 이야기입니다.

무위당(无爲堂) 장일순(張壹淳) 선생께서는 서예 작품전을 할 때, 전각(篆刻) 작품에 꼭 '글씨 장일순, 전각 아무개, 받침대 제작 아무개'라고 밝혔다고 합니다. 예술가의 바른 자세란 바로 이런 것이어야 하겠지요.

마지막으로 요새 미술을 혼란스럽게 만드는 결정적인 요소는 '돈의 독소'입니다.

오늘날의 미술과 돈의 관계에 대해서는 경제학자이자 미술품 수집가인 도널드 톰프슨(Donald Thompson) 교수의 책 『은밀한 갤러리』에 자세히 나와 있으니, 읽어 보기를 권합니다. 원제목이 'The $12 Million Stuffed Shark: The Curious Economics of Contemporary Art', 그러니까 '천이백만 달러짜리 박제 상어: 현대미술의 이상한 경제학'입니다. 이 책은 경제 전문가가 쓴 책답게 돈에 묶여 버린 현대미술의 은밀한 세계를 얄미울 정도로 시시콜콜 기록하고 있습니다. 이 책의 뒤표지에는 "이 작품의 예술성이 높은 이유는 비싸기 때문이다"라는 문구가 붉은 글씨로 크게 적혀 있습니다. 예술가들이 읽으면 무척 약이 오르며 서글퍼지고, 반론하고 싶은 말도 아주 많을 책이지만, 책에 씌어진 내용들을 아니라고 말하기도 어려운 것이 현실입니다.

돈의 또 다른 독소는 '승자독식(Winner takes all)'이라는 모습으로 나타납니다. 이른바 성공한 몇몇 작가들이 모든 것을 독차지하고, 그 사람들이 "이것이 새로운 예술이다"라고 우기면 예술이 되는 일이 되풀이되는 겁니다. 그 결과 오늘날 미술의 흐름은 스타 작가와 위력있는 수집가, 권위를 자랑하는 미술관, 미술시장이 좌지우지하는 모양새입니다. 이제는 아예 막강한 자본이 싹수가 보이는 작가를 찾아내서 '길러서 잡아먹는' 일이 보편화해 가고 있습니다. 연예기획사가 아이돌 스타를 기르는 것과 같은 겁니다. 선견지명을 자랑하며 앞서가는 수집가나 화랑 들이 미술대학 근처를 어슬렁거리고, 졸업전시회를 눈여겨보며 '먹잇감'을 호시탐탐 노리고 있다지요. 작가 지망생이나 병아리 작가 들은 '간택의 은총'

을 간절히 바라고 있고….

물론, 새싹들에게도 선택의 여지는 있습니다. 다소곳이 기다리든가, 과감하게 눈웃음치든가, 아예 무시하고 자기 길을 가든가, "마귀야 물렀거라!" 소리치며 푸닥거리를 하든가…. 그러니까, 예술가들의 치열한 작가정신이 미술의 새로운 세계를 열고 흐름을 만들면 자본이 그 뒤를 따르는 것이 아니라, 돈이 방향을 정한다는 이야기입니다. 뭔가 이상하지 않습니까.

하나 마나 한 이야기지만, 누구나 승자가 될 수는 없습니다. 하긴 뭐, 모두가 승리하면 그것도 문제겠지만요. 그런데 너도 나도 승자가 되려고 안달을 하며 발버둥 칩니다. 우리가 관심을 가져야 할 점은, 이런 과정에서 미술가들이 자꾸만 연예인처럼 변해 가는 현상이 아닐까 하는 생각입니다.

이쯤에서 당연히 볼멘 질문이 나옵니다. "그래, 당신 말이 다 옳다고 치자. 그러니 어쩌자는 거냐, 도대체 뭘 어쩌라는 말이냐!" 이 질문에 시원한 대답을 내놓을 사람은 아무도 없을 겁니다. 사치(C. Saatchi)나 가고시안(L. Gagosian) 같은 권력자는 조용한 목소리로 이렇게 말씀하시겠죠. "그러니까 억울하면 출세하서, 투덜거리지만 말고!"

이 살벌한 승자독식의 정글에서 예술가들이 행복할 수 있는 길은 정말 없는 걸까요. 아주 소극적이고 조심스럽지만, 우리 옛 어른들의 문인화(文人畵) 정신 또는 선비문화를 되살리는 것도 한 방법이 되지 않을까 하는 생각이 듭니다. 드높은 작가정신을 돈과 바꾸지 않겠다는 올곧은 마음 말입니다. 용감하게 세속을 떠나 '맑은

가난'을 받아들이자, 자본의 덫에서 벗어나 자유로워지자, 하늘을 날고 싶거든 가벼워지자… 그런 마음 말입니다.

청운의 뜻을 품고 필사적으로 사다리를 오르는 청춘들에게 너무 잔인한 말일까요. 아니, 꼭 그렇지만은 않을 겁니다. 그림을 그리면서 내가 조금이라도 좋은 사람이 될 수 있고, 단 몇 사람만에게라도 마음이 진하게 전해지고, 이심전심 공감의 전류가 통하고, 거기서 힘을 얻고 행복할 수 있다면… 그것만으로도 예술의 가치는 충분한 것 아닐까요.

사람이 먼저라는 말이죠. 먼저 행복하고 그 다음에 따라오는 돈이나 출세, 명예 같은 것은 덤으로 생각하자는 이야기입니다. 잠꼬대 같은 소리로 들릴지 모르겠지만, 나는 "예술은 상품이 아니다" "예술가는 장사꾼이 아니다"라고 믿습니다. 그렇게 믿고 싶습니다. 그래야만 행복할 것 같아요.

추상화와 부대찌개

지극히 당연해 보이는데 자세히 살펴보면 전혀 당연하지 않고 본질적인 의미를 담고 있는 것들이 많습니다. 어쩌면 세상만사가 모두 그럴지도 모르지요. 미술에서는 추상미술이 그렇습니다. 지극히 당연해 보이는데 전혀 당연하지 않아요.

어쩐 일인지 내 주위의 미술가들은 거의 모두가 추상미술을 합니다. 구상화를 고집하는 작가는 아주 드물고, 그래서 매우 귀합니다. 왜 그럴까 생각해 봅니다. 거기엔 '세상 돌아가는 추세가 그렇기 때문'이라는 말만으로는 설명할 수 없는 근본 문제가 담겨 있는 것 같습니다.

추상미술은 생각할수록 불가사의합니다. 혁명적이라고 표현해야 마땅할 겁니다. 흔히 추상미술을 '모더니즘 시대의 가장 위대한 발명품'이라고 말하기도 하지요. 미술사에서 추상미술을 본격적으로 시작한 작가는 칸딘스키(W. Kandinsky)이고, 그 시기는 대략 1910년에서 1925년경으로 봅니다. 그러니까 몇만 년의 기나긴 인류 미술의 역사로 보면 이제 막 태어난 미술인 셈이죠. 갓난아이나 마찬가지예요. 그런데 백 년도 채 안 되는 그 짧은 기간에 엄청나게 퍼져 나가 영토를 넓혔습니다. 마치 둑이 터진 것처럼 삽시간

에 미술판을 평정해 버렸어요. 아마 현재 미술계에 존재하는 작품 중 절반 이상이 추상미술일 겁니다. 그나마 요새는 구상미술이 제법 많아지고 있기는 합니다만, 이건 거의 쓰나미나 쿠데타 수준이지요. 예술의 역사에서 이런 예는 달리 없었습니다.

문득 의문이 생깁니다. 추상화가 '발명'되기 이전까지는 왜 추상미술이 없었을까. 실제로 그 이전의 인류 미술에는 믿을 수 없을 정도로 추상화가 없습니다. 건축과 공예, 문양을 제외하면 정말 찾아보기 어렵습니다. 물론 피라미드의 기하학적 조형미, 다뉴세문경(多鈕細紋鏡)의 문양이나 백자의 끈 무늬 등은 정말 아름다운 추상미술이지요. 하지만 독립적인 추상화는 찾아볼 수 없습니다. 그 위대한 '발명가' 피카소마저도 완전한 추상화는 그리지 않았어요.

왜 그럴까요. 주위 사람에게 심각하게 물어봤더니, "필요가 없으니까 안 그렸겠지, 뭐"라는 심드렁한 대답이 돌아옵니다. 왜 필요가 없었을까, 필요없던 게 왜 갑자기 필요해진 걸까, 의문이 꼬리를 물어요. 아무리 생각해 봐도 해답을 못 찾겠습니다.

사전을 보면 추상미술을 "대상을 사실적으로 재현하지 않고, 순수 형식 요소나 주관적 감정을 표현하는 미술"이라고 풀이하고 있습니다. 그러니까, 눈에 보이지 않는 세계를 주관적으로 그리는 미술이라고 해석해도 되겠죠. 그렇다면 추상미술이 나오기 이전의 사람들은 눈에 보이지 않는 것, 형이상학의 세계에 관심이 없었나요. 말도 안 되는 소리, 천만의 말씀이죠! 멀리 그리스의 기라성 같은 철학자들로부터 프로이트에 이르기까지, 그리고 심오한 동양의 사상들, 여러 종교에서도 보이지 않는 것에 더 관심이 많았습니다.

다만 그런 것을 눈에 보이는 구체적 형상을 통해 표현했을 따름이죠. 그러던 인류가 왜 갑자기 '순수 형식 요소나 주관적 감정을 표현하는 일'에 몰두하게 되었고, 어째서 그런 혁명적 미술이 삽시간에 인류를 사로잡으며 각광을 받은 걸까요. 그것이 알고 싶습니다.

이야기가 나온 김에 우리나라의 추상미술에 대해서도 생각해 볼 필요가 있습니다. 뿌리를 제대로 알아야 앞날을 바르게 가늠할 수 있기 때문입니다.

추상미술이 서양에서 우리나라에 들어와 정착한 것은 대략 1950년대 말에서 1960년대 초입니다. 프랑스의 앵포르멜(informel)이니 미국의 액션페인팅(action painting)이니 추상표현주의, 뭐 그런 새로운 물결이 밀려들어 와 마른 땅에 소나기 스며들듯 그렇게 순식간에 우리 미술판을 '정벌'해 버렸습니다. 내가 미술대학에 들어간 1960년대 중반에는 이미 추상미술이 의심할 여지 없이 지극히 당연한 것으로 되어 있었습니다. 서양화과 교수는 거의 전부가 추상화를 그리는 작가들 일색이었고, 구상화를 그리는 교수는 구색 맞추기 정도로 한두 명이었습니다. 거의 대부분의 학생들은 추상미술을 당연한 것으로만 알고 심각한 표정으로 열심히 그려댔습니다.

한데, 추상미술은 우리가 원해서 받아들인 것이 아닙니다. 일방적으로 들어왔고, 선택의 여지도 없이 그저 황송하고 고맙게 받아들였을 따름이었죠. 과연 이것이 우리에게 맞는 것인가 하는 의심이나 비판의 여지도 없었어요.

물론, 다른 분야도 홍수를 겪기는 마찬가지였지만, 특히 미술 쪽

의 충격파가 컸던 것 같습니다. 예를 들어 음악에서도 서양의 팝송이라는 해일이 밀려들어 왔지만 그나마 김정구나 이미자의 '뽕짝'이 버티고 있었고, 문학에는 언어와 번역이라는 방파제가 있었지만 미술은 그렇지 못했던 겁니다. 어둡고 긴 일제강점기, 느닷없이 찾아온 해방, 좌우 이념 대립의 혼란기, 참혹한 전쟁, 춥고 배고픈 피란살이… 그 험난한 역사의 소용돌이를 거치는 동안 우리 미술의 전통은 거의 초토화된 황무지나 마찬가지였으니까요. 바깥바람이 속수무책으로 고스란히 스며들 수밖에 없었지요.

그러다 보니 당연히 전통의 뿌리도 없었습니다. 서양의 추상미술은 치열한 전통의 산물입니다. 사실주의, 인상파, 후기인상파, 야수파, 입체파, 표현주의, 상징주의, 초현실주의 같은 험한 소용돌이를 거치면서 치열하게 몸부림치며 고민하고, 단호하게 부정하고, 용감하게 투쟁해서 생겨난 것이죠. 그리고 태어난 뒤에도 꾸준히 실험하고 도전하며 전통을 쌓아 갔습니다. 칸딘스키, 몬드리안, 말레비치, 잭슨 폴록, 로스코….

그런데 우리는 그런 치열한 과정을 거치지 않고 그냥 완제품을 무조건 받아들인 겁니다. 학교에서도 비판 없이 추상화를 가르쳤고, 학생들은 추상미술이 단군 할아버지 시절부터 있었던 것처럼 당연한 것으로 알고 그린 겁니다. 감히 의심할 엄두도 못 내고 모두가 그쪽으로 휩쓸려 가 버린 거예요. 이런 현실에 대한 반발이 구체적으로 드러난 것은 한참 뒤의 일입니다. 1980년대 초에 불붙은 '현실과 발언' 같은 그룹의 작업이 그것이었죠. 물론 그 후에도 구상미술을 활성화시키려는 노력이 없었던 것은 아니지만, 이렇다

할 성과를 거두지 못했습니다.

추상미술의 매력은 지극히 개인적이고 애매모호하다는 점일 겁니다. 요새 말로 하면 '필이 꽂히'는 거죠. '촌스럽게' 시시콜콜 구체적으로 설명하는 것이 아니라, 느낌을 전달하기 때문에 보는 사람마다 다르게 받아들이게 됩니다. 작품 제목이라도 친절하게 붙어 있으면 그나마 나침반으로 삼을 텐데, '무제'니 '작품 1234' 같은 식이면 그야말로 막막해집니다. 작가는 자유롭게 받아들이라고 부추깁니다. 그만큼 무한한 상상력이 허용되는 겁니다. 좋게 말하면 참으로 자유로운 예술 형식이죠. 무슨 뚜렷한 기준도 없습니다. 그래서, 잘 그린 명작인지 엉터리인지도 가늠할 길이 없습니다. 이렇게 자유롭게 열려 있는데, 어째서 보는 사람들은 전혀 자유롭지 못한 걸까요.

추상미술은 짧은 기간에 혁명적으로 영토를 확장했지만, 그 대신에 몇 가지 근본적인 점을 포기해야 했습니다.

가장 두드러지는 것은 현실과의 단절입니다. 보이지 않는 정신 세계를 그리는 것은 좋지만, '예술이 현실 사회와 관계없이 존재할 수 있는가'라는 근본적인 물음은 못 들은 척하는 겁니다. 하지만 사회적 동물인 인간이 현실을 무시하고는 살아갈 수 없으니 문제죠. 추상화로 복잡하고 구체적인 문제들이나 갈등으로 뒤엉킨 사회 현실을 표현하는 것은 거의 불가능합니다. 그린다 해도 보는 사람을 설득하고 공감을 불러일으킬 수 없을 겁니다. 설득이란 구체적인 메시지가 있어야 가능한 겁니다. 추상적인 이미지만으로는 안 됩니다. 그래서 북한 같은 사회에는 추상미술이 있을 수 없는

겁니다. 그 결과 작가들은 현실에서 떨어져 고매한 자기만의 상아 탑에 스스로를 가두게 된 거죠. 스스로를 가둔 겁니다, 스스로 자진해서!

또 한 가지는 긴 역사를 거치며 단단하게 다져진 전통과의 단절입니다. 추상미술은 '그림이란 보이는 형상을 아름답게 재현하는 작업'이라는 전통적 서사(敍事) 구조를 단호하게 거부하는 데서 출발합니다. 그런데 문제는 그림을 감상하는 대중들은 여전히 그런 생각에 머물러 있고, 그림에서 이야기를 찾는다는 것입니다. 대부분의 사람들은 추상화 앞에 서면 당황하거나 혼란스러워 합니다. 아무리 봐도 무엇을 그렸는지 알 수 없기 때문이죠. 아니면 나름대로 '해석'을 하기는 했는데 그것이 맞는 것인지에 대해 확신이 서지 않기 때문이기도 합니다. 그렇다고 점잖은 체면에 누구에게 물어보기도 그렇고, 용기를 내서 작가에게 물어봐도 보이는 대로 자유롭게 느끼라는 식의 대답이 돌아오니 답답하기만 한 겁니다.

그런데 알고 보면, 추상미술 앞에서 당황스러워하는 것은 우리의 감각 구조가 그렇게 생겼기 때문에 비롯되는 자연스러운 현상입니다. 눈에는 꺼풀이 있는데, 귀나 코에는 꺼풀이 없지요. 눈꺼풀은 보고 싶지 않은 것을 거부하는 기능을 하는 겁니다. 그런 판단 기능은 머리와 연결되어 있습니다. 귀로 듣는 음악은 바로 가슴으로 이어지고, 코로 맡는 냄새는 본능과 연결되지요. 이에 비해 눈으로 파악하는 것은 막연한 느낌이 아니고 구체적인 정보입니다. 인간은 정보의 팔십 퍼센트를 눈을 통해 얻는다고 하지요. 따라서 사람들은 본능적으로 그림을 보면서 그 안에서 무언가 정보

나 의미를 찾으려고 하는 겁니다. 당연한 일이죠. 가슴으로 바로 스며드는 음악을 빼고는, 거의 모든 예술작품을 감상하면서 머리로 해석하려 합니다.

그런데 추상미술에는 아무리 봐도 이해할 만한 것이 아무것도 없거나, 있어도 매우 애매모호합니다. 혼자만 아는 개인적인 중얼거림이나 암호의 나열 같아서 도무지 해독할 수가 없는 겁니다. 그러니 혼란스러울 수밖에 없지요.

최신 학문인 신경미학에서는 추상미술과 뇌의 관계를 이렇게 설명합니다.

아무리 같은 요소들로 구성되어 있더라도 추상적인 형태를 볼 때는 구상적인 형태에 비해서 제한적인 영역만이 활성화된다.

지금까지 살펴본 연구 결과들에서 다음과 같은 일반적인 법칙을 도출해 볼 수 있다. 즉, 모든 추상적인 미술 작품들은 서사적이거나 구상적인 작품들에 비해서 (뇌의) 제한된 영역만을 활성화시킨다. 이 법칙은 '특정한 종류의 자극 속성—색, 형태, 움직임—을 처리하기 위해 특수화된 병렬적 시각 처리 시스템들은, 형태의 복잡성 정도(추상적, 구상적)에 따라 단계별로 나뉘어 있다'라는 시각뇌의 일반적 구성을 반영하고 있다.

—세미르 제키 지음, 박창범 옮김, 『이너비전』(2003) 중에서

좀 무례한 비유일지도 모르겠는데, 저는 우리나라 추상미술의 실상을 보면 상징적으로 부대찌개가 떠오릅니다. 도입과 정착 과정을 생각하면 더욱 그렇습니다. 미군 부대에서 흘러나온 햄이나 소시지 쪼가리에 고추장 풀고 고춧가루 팍팍 뿌려서 얼큰하게 끓인 한미 합작 또는 국적 불명의 음식. 가난하던 시절의 먹을거리… 우리가 가난하고 배고프지 않았다면 그런 음식이 생겨났을까요. 그런 생각으로 내가 쓴 시 하나 소개합니다.

부대찌개의 추억

황사바람보다 더 매서운 서쪽바람 몰아쳐 눈도 뜨지 못하고 허우적거리던 시절, 부대찌개라는 음식 있었지. 미군 병사들께서 드시다 남기신, 또는 버리신 이것저것에다 우리 주변에 널려 있는 아무거나 이것저것 섞어 푹 끓인 정체불명의 수상한 음식.

그 시절 우리 몰골이 꼭 부대찌개 같았다. 주린 배 채우려고 허겁지겁, 이것도 아니고 저것도 아닌….

무슨 재료든 좋다, 따지지 마라.

고추장 진하게 풀고 고춧가루 팍팍 넣고 연탄불에 팔팔 끓이면 그게 우리 음식이지, 음식이 별거더냐. 푹 익은 신김치라도 숭덩숭덩 썰어 넣으면 더 좋지. 배고픈데 무얼 가리랴.

무슨 재료든 오기만 해라, 무엇이든 우리 것으로 만들어 주마.

이거야말로 한미 합작, 조화와 융합 아니냐. 얄궂은 망설임. 굿

거리장단 들려오는데….

제발 그걸 현대화라 부르지 말라.

세계화라 말하지도 말아 달라.

햄버거 피자 먹으며 엉덩춤 추는 우리 젊은이들 아직도 부대찌 개 먹나?

고추장 풀고, 고춧가루 팍팍 치면 정말 무엇이든 우리 것 되나? 미국보다 훨씬 더 미국 냄새 나는 서울 거리에서 햄버거 씹는 청춘 에게 물으니 대답 참 간단하다.

그런 걸 뭐하러 따져요, 골 때리게? 그냥 맛있게 먹으면 되지!

그렇구나 그냥 맛있게 먹으면 되니까 세계화는 이미 이루어졌 다? 부대찌개처럼….

그 시절 우리의 청춘은 부대찌개처럼.

펄펄 끓었다, 속절없이.

이런 부대찌개가 이제는 완전히 우리 음식으로 자리를 잡았고, 많은 인기를 누린다지요. 부대찌개의 발상지로 알려진 의정부시에 서는 해마다 부대찌개 축제가 열리고 있는데, 2016년 축제에는 마 크 리퍼트 주한 미국대사가 참석하여 시식을 하고 너무 맛있다고 감탄을 해 화제가 되었다지요. 한국을 방문하는 중국 관광객들에 게 가장 인기 있는 음식이 부대찌개라는 기사도 봤습니다.

그런데 말입니다. 부대찌개는 다양한 우리 음식 중의 하나에 지 나지 않습니다. 어쩌다 별미로 먹는 음식이죠. 이에 비해 추상미술

은 지금 우리 미술에서 압도적인 '주인' 자리를 차지하고 있습니다. 그러니 어쩌다가 먹는 별미가 아니라, 주로 부대찌개로 끼니를 때우는 것과 비슷한 상황인 겁니다. 그러니 걱정이 되는 거죠. 지나친 걱정인가요.

"이런 무식한 놈! 이놈아, 추상미술이란 음식이 아니고 그릇이야, 그릇! 그 무엇이든 담을 수 있는 무한한 가능성의 그릇! 중요한 건 그릇이 아니고 거기에 담긴 내용이다, 내용! 이 생무식한 놈아!"

추상 같은 불호령이 들려옵니다. 지당하신 말씀입니다. 하지만 형식과 내용을 따로 떼어서 생각할 수는 없는 거 아닌가요. 음식과 그릇이 조화를 이루면 더 좋지 않은가요. 우리에게 맞는 그릇을 좀 더 적극적으로 고민해 보자는 이야기입니다. 서양 샐러드 그릇에다 된장찌개나 설렁탕 담아 먹는 건 어쩐지…. 음악은 서양 작곡가들이 만든 작품을 서양 악기로 잘 연주하면 되지만, 미술은 형편이 다르지 않은가요.

추상화와 같은 시기에 들어온 미국 팝송의 예를 들어 보는 것도 좋겠군요. 미국 팝송의 가사를 우리 말로 개사하여 부른 노래들… 우리가 열심히 그렸던 추상화와 매우 비슷하지 않은가요. 제법 어울리는 것 같으면서도 어딘가 어색하고 불편한, 한대수나 김민기처럼 우리 정서에 뿌리를 둔 노래를 직접 만들기까지는 그런 껄끄러움이 매우 불편하게 남아 있었지요.

유구한 역사와 빛나는 전통을 조화시킬 수 있다면야 정말 바람직하겠지요. 이런 점에서 저는 개인적으로 요즈음의 중국미술을

눈여겨봅니다. 세계적으로 주목받고 있는 팡리쥔(方力鈞, 1963년생), 웨민쥔(岳敏君, 1962년생), 장샤오강(張曉剛, 1958년생), 쩡판즈(曾梵志, 1964년생) 같은 작가들 말입니다. 중국 작가들의 작품은 대개가 중국적 색채가 강하고, 매우 강렬하고 구체적인 메시지를 담은 구상화들이죠. 추상화는 거의 없는 것 같습니다. 중국미술의 뿌리 깊은 전통을 생각하면 당연한 결과일 겁니다.

우리도 그랬을 수는 없었던 걸까요, 정녕?

미국이란 우리에게 어떤 존재인가

지금 우리의 정신문화에서 가장 시급하게 짚어 봐야 할 문제는 무엇일까요. 그야 한두 가지가 아니겠지요. 나는 그중의 하나로 '미국이란 우리에게 어떤 존재인가'라는 질문을 꼽고 싶습니다. 지금 우리에게 미국이란 과연 무엇인가. 지난날에는 어떠했고, 지금은 어떠한가.

지금 우리에게 꼭 필요한 질문이라고 생각합니다. 미국에 살면서도 느끼는 일이고, 어쩌다 한국에 갔을 때 미국보다 더 미국 같아진 도시 풍경을 보면서 절감하는 물음이기도 합니다. 아시는지 모르겠지만, 지금 서울의 번화가는 미국보다도 훨씬 더 미국답습니다. 사람들의 사고방식도 마찬가지예요.

나는 재미동포입니다. 미국에 산 지 그럭저럭 사십 년이 되어 갑니다. 그런데도 누가 나에게 "미국이란 당신에게 어떤 존재인가"라고 물으면 간단하게 대답할 수가 없습니다. 모르긴 해도 이런 질문에 똑 부러지게 대답할 한국 사람은 그리 많지 않을 겁니다. 대답이 사람마다 다르겠지요.

미국을 제대로 배우기 위해서는 먼저 미국을 제대로 알고, 비판할 것은 비판해야 합니다. 이제는 무조건 받아들이지 말고, 우리의

줏대를 바로 세워 객관적으로 봐야 제대로 배울 수 있을 것이라는 이야기입니다. 정신문화에서는 더욱 그러하지요.

반미(反美) 이야기가 절대 아닙니다. 민족주의를 부르짖을 생각도 애당초 없습니다. 그저 미국에 살면서 절실하게 느끼는 일들을 이야기하고 싶은 겁니다. 나는 지금 미국에 살고 있고, 내 부모님이 이곳에 묻히셨고, 내 아이들이 여기서 살아가야 하는 처지입니다. 그러니 반미를 말할 형편이 전혀 아니지요.

따지고 보면 우리는 미국을 객관적으로 본 일이 거의 없었습니다. 역사적으로 그럴 기회가 없었지요. 미국의 '은혜'로 살아남아 눈부시게 발전한 우리의 현대사가 그랬습니다. 미국의 힘에 의해 어느 날 불쑥 들이닥친 해방과 독립, 미군정(美軍政), 한국전쟁, 분단, 피란살이, 구호물자, 주한미군…. 이어서, 미국처럼 잘살아 보겠다고 발버둥 친 춥고 배고팠던 긴 세월. 감히 미국을 비판적으로 볼 엄두를 낼 수 없었습니다. 그런 말을 하면 곧 적으로 몰렸으니까요. 1980년대에 잠시 운동권 사람들이 미국에 대해 비판적인 시각을 보였지만, 큰 울림으로 이어지지 못했고, 오히려 반미는 곧 친북이요 종북이라는 사고방식이 횡행하기도 했지요. 우리는 그저 미국을 닮고 흉내 내기에 바빴습니다.

그리고 지금은 영어 못 하면 사람 구실 못 한다며 어려서부터 당연한 듯 영어를 배우고, 햄버거 먹고 콜라 마시며 영어 범벅인 세상에서 미국 사람처럼 살아갑니다. 요새 젊은 가수들은 아예 영어 이름을 가지고 영어로 노래를 부르고 대학교에서는 아예 영어로 강의를 합니다. 양국 국기와 악수하는 손이 그려진 구호물자, 할리

우드 영화, 팝송의 세례 속에서 살았으니까요.

요즈음은 모두들 소셜 미디어 덕에 국경이 무너진 세상이라고 착각합니다. 그러니 '나는 누구인가' '한국인은 누구인가' 따위의 질문은 촌스럽다고 합니다. 미국에 대해 객관적인 시각을 가질 만한 환경이 도무지 아니에요.

물론 미국은 배울 점이 참 많은 나라입니다. 미국에 살아 보면 더욱 절실하게 느끼게 됩니다. 그러나 모든 게 좋은 것은 아닙니다. 우리에게 맞지 않는 것도 너무 많아요. 당연한 이야기죠. 그런데 그동안 우리는 별 여과장치 없이 미국 흉내 내기에 정신이 없었던 것은 아닌지…. 학문이나 정신문화를 살펴보면 더욱 서글프고 심각해집니다. 예술도 마찬가지지요.

내가 미술대학에 다닐 무렵 우리 친구들은 미국에서 밀려들어 오는 새로운 유행이라는 이름의 문화 홍수에서 벗어나, 나를 똑바로 세우려고 어지간히 발버둥을 쳤습니다. 모두가 그런 건 아닙니다만, 뜻 바른 친구들은 미국이라는 등불을 향해 무작정 달려드는 불나방이 되기를 단호하게 거부했지요. 그런 노력이 지금 다시 살아났으면 정말 좋겠습니다. 줏대를 세우자는 아주 간단한 이야기입니다. 어려운가요. 간단히 말하지요. 미국 역사는 몇백 년이고, 우리 역사는 몇천 년입니다.

나는 한동안 한자(漢字)를 쓰지 않고 순우리말로만 글을 써 보려고 안간힘을 쓴 적이 있었습니다. 무던히 애를 썼지만, 안타깝게도 짧은 토막글 하나 제대로 쓸 수 없었어요. 시(詩)는 어찌어찌 됐는데, 긴 글은 어림도 없었어요. 글쓰기에 앞서 어느 낱말이 토박이

우리말이고 어떤 것이 한자인지 가리는 일조차 할 수 없었습니다. 끝내 손을 들고 말았지요.

우리말과 글에서 한자를 걷어내면 남는 것이 그리 많지 않다는 실감만 강해지곤 했습니다. 학자들은 지금 우리가 쓰고 있는 우리 말과 글의 칠십 퍼센트 이상이 한자라고 하는데, 실제로 해 보니까 그보다 훨씬 많은 게 아닌가 여겨졌습니다. 한자를 안 쓰고는 도무지 글이 되지를 않았으니까요. 전화를 '번쩍딱따구리', 대학교를 '큰배움터'라고 하는 따위의 억지 우리말을 쓰려고 애쓴 것도 아니었는데 몽당 글 하나 제대로 지을 수 없었으니…. 그런 점에서 나는 우리말로 옹골찬 글을 쓰는 백기완(白基玩) 선생이나 소설가 김성동(金聖東) 같은 이를 무척 존경합니다. 그런 올곧은 분들이 더 많이 나와서 우리말을 살려냈으면 정말 좋겠어요. 새내기, 동아리, 댓글 등과 같은 아름다운 우리말을.

마찬가지로, 지금 우리의 문화나 예술에서 미국을 비롯한 이른바 '구미(歐美) 선진국'에서 들어온 것들을 빼고 나면 무엇이 남을까. 곰곰이 따져 볼 일입니다. 한자 없이는 짧은 글 하나 제대로 쓰기 어려운 것과 똑같은 현상이 일어나지 않을까요. 어쩌면 더 심할지도 모를 일입니다. 부끄럽기 짝이 없어요.

홍선대원군(興宣大院君)의 쇄국정책처럼 무조건 거부하자는 것이 아니라, 무엇이 우리 것이고 무엇이 밖에서 들어온 것인지를 가려내는 작업이 필요합니다. 그래야 바람직한 것은 적극적으로 받아들여 더 키우고, 버릴 것은 과감하게 버리고, 섞을 것은 조화롭게 섞을 수 있을 테니 말입니다.

우리 문화가 지금처럼 서구의 것과 마구잡이로 뒤섞여 엉망진 창이 된 것은 물론 기성세대들의 책임입니다. 세월이 모질어서 어쩔 수 없이 그렇게 되었다 하더라도, 이런 뒤범벅 문화를 후세들에게 넘겨 준 죄는 변명의 여지가 없지요. 그러므로 그 죗값을 치르기 위해서라도 우리 것과 남의 것을 가리는 일은 기성세대가 지금 바로 해야 합니다. 지금의 젊은 세대들은 가려내기가 불가능할 정도로 뒤죽박죽 뒤엉켜 있는 데다가, 세월이 더 흐르면 아예 가려낼 수가 없게 될지도 모를 일이기 때문이지요.

한국사회는 일본 잔재 청산에는 걱정스러울 정도로 엄격한 기준을 들이대, 많은 사람들을 친일파로 몰아붙이고 있습니다. 역사적으로 중요한 인물들도 공과(功過)를 가리지도 않고 무더기로 친일파로 몰아가는 것은 아닌지…. 학교에서 훌륭한 분이라고 배웠던 사람이 이제 와서 친일파로 매도되는 바람에 당황스러울 때도 많아요. 때로는 '단죄'라는 표현이 어울릴 정도로 가혹하다는 느낌이 들기도 합니다.

물론, 누가 왜 친일파인가를 가려서 청산하는 일은 대단히 중요한 작업입니다. 친일파 논쟁이 끊이지 않고 지금까지 거론되어 온이유는 역사적으로 공식적인 '단죄'가 제대로 이루어지지 않았기 때문이기도 합니다. 해방 직후에 친일파를 분별없이 등용한 것이우리 현대사에 남긴 깊은 상처를 생각하면 더욱 철저하게 진행될 필요가 있다는 생각이 들기도 합니다만, 너무 정치적인 측면에 치우치는 건 곤란하겠지요. 사회 전반, 특히 문화에서 일본 잔재 청산 운동이 활발해졌으면 좋겠습니다. 이를테면, 우리말에 아직도

남아 있는 일본 말 없애기, 일본식 어투 고치기 같은 작은 일부터 정신 구조를 바로잡는 일까지 해야 할 일이 너무도 많지요.

그런데, 의문이 생깁니다. 일본 찌꺼기 청산에는 이렇게 엄격한데, 미국이나 유럽 문화의 찌꺼기를 걷어내는 일에는 왜 그렇게 너그럽고 무심한지요. 이해가 잘 안 됩니다. 걷어내기는커녕 더 많이 받아들이지 못해 안달하는 모습 아닌가요. 물론, 미국이나 유럽의 찌꺼기는 문화적인 부분이 위주인 데 비해, 일본의 찌꺼기는 정치, 사회, 경제, 문화, 그리고 역사적 문제이기 때문에 같은 맥락에서 비교하기 어려운 측면이 있습니다만, 지금 같은 무비판 무방비로 세월이 흐르면 먼 훗날 어떤 문제가 생길지를 생각하지 않을 수 없지요.

지금 여러 분야에서 이른바 '세계화'라는 그럴듯한 이름으로 '구미 선진국 따라 하기'에 열심이지만, 사실 세계화란 그런 것이 아닙니다. 절대 아닙니다. 바람직한 세계화란 초롱초롱 살아 있는 다양한 개성들이 조화롭게 어우러지는 것을 말합니다. '남 따라 하기'보다 '자기 똑바로 세우기'가 먼저라는 이야기입니다. 안 그런가요.

감히 말합니다, 세계화가 좀 늦어지더라도, 정신적 혼혈아는 되지는 말자고.

'美國'이냐, '謎國'이냐

우리는 아메리카 합중국을 미국(美國)이라고 부릅니다. 아무런 의심 없이 '아름다운 나라'라고 부르고 있습니다. 중국도 '美國'으로 표기하고, 일본 사람들은 '쌀 미(米)'자를 써서 '米國'이라고 부릅니다. 쌀이 많이 나는 나라라서 '쌀나라'라고 부르는 모양입니다.

우리가 언제부터 무슨 까닭으로 미국(美國)이라고 부르기 시작했는지 자료를 찾아보니, 조선 말기에 중국의 영향을 받아 그렇게 쓰기 시작했고, 일제강점기에는 '美國'과 '米國'을 병용했고, 해방 후에는 완전히 '美國'으로 정착되어 지금에 이르고 있다고 설명되어 있습니다.

그런데 이런 낱말이 그저 가장 가까운 발음을 표기한 음차(音借)일 뿐이지, 뜻과는 관계가 없다고 합니다. 그러니까 아름다운 나라라는 뜻으로 '美國'이라고 한 것이 아니라, 자기네 말로 'America'라는 소리를 음차하다 보니까 그렇게 된 것일 뿐이라는 말입니다. 덕국(德國, 독일), 법국(法國, 프랑스), 영국(英國, 영국), 화란(和蘭, 네덜란드), 오지리(奧地里, 오스트리아), 아라사(俄羅斯) 또는 로서아(露西亞, 러시아), 비율빈(比律賓, 필리핀), 구라파(歐羅巴, 유럽), 아세아(亞細亞, 아시아), 륜돈(倫敦, 런던), 백림(伯林, 베를린), 나

성(羅城, 로스앤젤레스) 등 모두 마찬가지입니다.

옛날 책을 읽다 보면 흥미로운 음차의 예가 자주 나옵니다. 간토(懇討, 칸트), 복록특이(福祿特異, 볼테르), 색사비아(索士比亞, 셰익스피어), 달빈(達賓, 다윈) 등등. 요새 사용하는 가구가락(可口可樂, 코카콜라) 같은 것은 음과 뜻을 함께 고려한 것이지요.

아무튼 '美國'이라는 명칭이 아름다운 나라이기 때문에 붙여진 것은 아닙니다. 하지만 명칭을 오래 사용하다 보면 그런 이미지가 굳어지게 마련이지요. 자기도 모르는 사이에 '미국은 아름다운 나라다'라고 생각하게 되는 겁니다. 미국의 도움으로 다시 일어난 우리의 현대사와 할리우드 영화의 화려한 장면들이 그런 이미지를 강화시켜 주기도 했지요.

그런 점에서 지난 2002년 해태제과 소액주주운동본부가 전개했던 '미국 국가명 한자 바꾸기 운동'은 꽤 상징적인 일이었습니다. 미국은 이제 더 이상 아름다운 나라가 아니므로, 미국의 한자 이름을 '美國'에서 '米國'으로 바꾸자는 제안이었는데, 이 제안은 언론으로부터 뉴스 가치를 별로 인정받지 못해 금방 잊혀지고 말았습니다.

그건 그렇고 재미동포로 미국에 살면서 나와 함께 활동했던 한 친구는 이 나라를 '수수께끼 미(謎)'자를 써서 '謎國'이라고 부릅니다. 무척 재미있는 표현이자 대단한 풍자입니다. 나 역시 이 말에 전적으로 찬동합니다. 천상 수수께끼의 나라 '謎國'입니다. 천의 얼굴을 가진 나라, 도대체가 '아리송한 나라'예요. 살아 볼수록 알 듯 알 듯하다가도 결국은 모를 아리송한 점이 점점 더 많아집니다. 그

래서 내게 미국은 '迷國'입니다. '헷갈릴 미(迷)'자가 어울린다고 여겨지는 겁니다. 정말 미로(迷路) 같은 나라…. 사랑의 미로가 아니고 삶의 미로! 음식 맛대가리야 지독히도 없으니 '味國'일 수는 없지요. 절대 없어요.

이민병에 걸려 보따리 싸 들고 올 때는 분명 '美國'으로 온 것입니다. 누구나 그럴 겁니다. 그러나 막상 살아 보니 '美國'이 아니라 '迷國'이에요. 그래서 괴롭지요. '美國'과 '謎國' 사이에서 고달픕니다. 할리우드 영화의 아름다운 장면처럼 멋있을 줄만 알았는데, 웬걸!

잘 아시는 대로 지금 이 나라는 '尾國'으로 굴러 떨어지고 있는 중입니다. 지금은 여러 면에서 왕년의 좋았던 시절이 결코 아니에요. 미국의 학자들이 그렇게 진단하고 걱정합니다. 그런 책들도 많이 나와 있지요. 이민 인생인 내 눈에도 그것이 분명히 보입니다. 겉으로는 매우 개방적이고 관대한 것처럼 보이지만, 속에 스며 있는 인종차별이라는 지독한 배타성을 읽습니다. 총으로 세운 나라이니만큼 구석구석에서 총구멍을 만나 깜짝깜짝 놀라곤 합니다.

또 이 나라는 '未國'입니다. 드넓은 대자연의 아름다움으로 보자면 '美國'임이 분명할지 모르지만, 문화적 전통이나 도덕적으로는 '未國'입니다. 돈에 취하고, 마약에 찌들고, 성욕에 흐느적거리는 '尾國'…. 툭하면 너희 나라로 돌아가라고 거친 욕을 퍼붓고 걸핏하면 총질을 해대는 비정한 나라예요.

바람 찬 '迷國' 땅 한가운데서 든든히 뿌리 내리고 분명히 자리잡기 위해서는 마음을 열고 환상에서 깨어나야 하고, 그러기 위해서

는 미국을 똑바로 알아야 합니다. 미국의 영향에서 벗어나기 어려운 한국에서도 마찬가지지요.

어떤 점에서 보면, 오늘의 한국사회도 미국 교포사회나 비슷한 모습입니다. 많은 점에서 그렇습니다. 오히려 더할지도 모르지요. 서글프지만 미국 문화권 안에서 살고 있는 셈이니까요. 겉모습만 그런 것이 아니라 속도 그렇습니다.

소설가 최인훈(崔仁勳) 씨는 어느 글에서 미국의 한인교포사회를 일컬어 '양간도(洋間島)'라고 불렀습니다. 옛날의 북간도(北間島)에 비유한 표현인데, 아주 그럴듯합니다. 양간도 주민으로 힘겹게 살아가는 나에게는 그 옛날 북간도에서와 같은 절박감도 덜하고, 어쩔 수 없이 제 나라를 떠날 수밖에 없었던 피맺힌 안쓰러움이나 허망함도 거의 없습니다. 오히려 부러움에 끌려 제 발로 걸어온 땅이니 서러움을 마음껏 드러낼 수도 없습니다. 그래서 나그네의 삶이 더욱 힘겹습니다. '迷國' 땅에서 양간도를 생각하며 사는 두 겹의 삶이….

그런가 하면 '한 마리의 소시민'인 나에게는 북간도에서와 같은 '독립운동'이나 '조국 광복'이라는 뚜렷한 목표도 없지요. 물론 미국에서도 초기 이민의 역사에서는 '조국 광복'이라는 커다란 구심점이 있었습니다. 그것을 향해 하나로 뭉칠 수 있었고, 그야말로 피땀 흘려 번 돈을 아낌없이 나라에 바치는 것을 당연하고 자랑스럽게 생각하는 뜨거운 나라 사랑이 있었습니다. 하지만 지금 우리에게는 그런 뜨거운 구심점이 없습니다. 그저 '제이의 유대인'이라는 소리를 들어 가며 개인적인 행복을 키워 가는 '자린고비 구두쇠

작전'에 바쁘지요. 그래서 지금은 얼음장 세상입니다. 차디찬 얼음장 위에 무슨 나무 한 그루인들 키우고, 무슨 꽃을 피우고 열매 맺을 수 있을까요.

이민은 오늘날 유일하게 남아 있는 합법적인 영토 확장이라고 일컬어집니다. 이민(移民)이라는 글자를 풀이하면 사람(民)들이 쌀(禾)이 많이(多) 나는 곳으로 옮겨 가는 것입니다. 그러나 그 영토 확장이 환상 속에서 이루어질 수는 없는 노릇이지요. 마음을 열어 현실을 똑바로 파악하는 눈이 반드시 필요합니다. 그 위에 우리 나름의 문화전통을 세워야 비로소 우리의 삶이 넓어졌다고 말할 수 있을 것입니다. 문화는 또 하나의 합법적인 영토 확장입니다. 이른바 한류(韓流)로 증명되고 있습니다.

그런데 말입니다. 혹시 미국은 한국 전체를 양간도로 보는 것은 아닐까요. 지금 한국 사람들은 저도 모르게 스스로 양간도가 되기를 바라는 것은 아닐까요. 이민을 하지 않고도 미국 땅 한 귀퉁이에서 옹색하게 살고 있는 것은 혹시 아닌가요. 자세히 보면 여기저기서 그런 낌새가 보입니다. 제발 그렇지 않기를 빌고 또 빕니다.

이름 타령

아주 오래전 일본 유학 시절에, 일 년쯤 미국에 살면서 교포가 발행하는 한글 신문사에서 편집 일을 한 적이 있었습니다. 그때 처음으로 미국에 도착해 보무도 당당하게 비행기에서 내리기는 했으나, 하와이 공항 입국심사에서 덜컥 걸렸어요. 학생 신분인 주제에, 주머니엔 '거금' 삼십 달러밖에 없는데, 한 육 개월쯤 머물며 이것저것 구경하고 싶다고 했더니 출입국 관리가 어이없다는 표정으로 저기 앉아서 기다리라는 겁니다.

불안한 생각에 시달리며 구석에 쭈그리고 앉아 시무룩하게 한참을 기다리고 있는데, 어디선가 "챙, 챙!" 하는 소리가 들려왔습니다. 망할 놈들, 갑자기 무슨 푸닥거리라도 하나 왜 '챙챙'거려? 한동안을 여러 사람이 "챙, 챙!"거리더군요.

그런데 알고 보니 그 '챙챙'거리는 소리가 바로 나를 부르는 소리였지 뭡니까. 영어로 'Chang'이라고 쓴 것을 '챙'이라고 읽은 것이지요. 제멋대로 남의 성(姓)을 갈아 버린 겁니다. '성을 갈아 버렸다'는 표현이 지나친 호들갑으로 들릴지도 모르겠습니다만, 그당시 내게는 그렇게 들렸습니다. 아무리 생각해도 기분 좋은 일은 아니죠.

그래서 "야 이놈들아, 나는 '챙'이 아니고 '장'이다, 장! 모자 '챙'도 아니고 구두 '창'도 아니고 번듯한 장이다, 장!"그렇게 막 따졌습니다. 서투른 '막대기 영어'로 "챙, 장, 낫 챙, 장, 자앙…" 어쩌고 하는 꼴이 꽤나 가관이었을 겁니다.

그랬는데도 코쟁이 관리들은 측은하게 비웃는 표정으로 여전히 '챙챙'거려 마지않는 것이었습니다. 로마에 왔으면 로마식을 따르라는 배짱임이 분명했지요. 우리 식으로 말하자면 '성을 갈 놈!'이란 매우 지독한 욕설에 속하는데, 졸지에 성이 갈려 버린 셈이니….

나로 말하자면, 일본에서 공부할 때는 "쬬 상"으로 불렸습니다. '장(張)'이라는 글자의 일본어 발음이 그러니까, 제멋대로 '쬬 상'이 되어 버린 겁니다. 만나는 사람마다 "내 성은 '쬬'가 아니고 '장'이다"라고 설명하는 것도 어지간히 피곤한 일이었습니다. 그런데 이번에는 미국 땅을 밟자마자 '챙'이 되어 버렸으니 울화가 치밀어서 대든 거예요. 하지만 아무 소용도 없었습니다. 여전히 시끄럽게 '챙챙'거려 대기만 했습니다.

따지고 보면, 미국에 사는 한국 사람이 대부분 그런 험한(?) 꼴을 당합니다. 물론 여행객들도 마찬가지지요. 킴, 팍, 리, 초이, 초, 웽, 콩, 챙, 청, 퍅, 쉼, 쉰, 팩, 써누, 냄쿵… 이건 영락없이 콩고 사람들 부부싸움을 옆에서 듣는 꼴입니다. 어째서 멀쩡한 박(朴) 씨가 '공원(Park)' 씨로 변해야 하고, 의젓한 성씨들이 라면발이나 파마머리처럼 꼬불꼬불해져야 하는가 말입니다. 영 재미없는 일이에요.

이것이 미국이 한국 사람들을 대하는 상징적인 한 모습입니다. 생각해 보면 억울하고 서러운 노릇이지요. 아무리 절간에 간 새색시 신세라지만 이건 너무하다 싶어요. 얼핏 보기에는 별것 아닌 것 같지만, 이런 일들을 정신적인 면으로 연결시켜 생각해 보면 문제가 자못 심각해집니다. 이를테면, 미국 사람들이 이런 식으로 우리 문화나 정신을 자기들 멋대로 해석하고 받아들여도 가만히 있어야 할 것인가.

어쨌거나 나는 여전히 '챙' 씨로 불리며 살아가고 있습니다. 제법 오랜 세월이 흐르는 동안 번번이 아니라고 따지고 들기에도 지쳐 버렸습니다. 그래서, 어디서 '챙챙' 하는 소리가 나면 조건반사처럼 "왜 불러?" 하고 대답하는 꼴이 되고 말았지요.

"아니 그까짓 게 무슨 문제냐, '쪼' 상이 되었건 '챙' 가가 되었건 인간의 본질만 변하지 않으면 그만이다, '챙'이 되었다고 사람이 변한 것은 아니지 않느냐, 미국 사람들 발음이 나빠서 그런 것뿐이다, 전혀 신경 쓸 문제가 아니다, 그런 신경 쓸 시간 있으면 낮잠이나 자라" 이렇게 말한다면 별로 대꾸할 말이 없긴 합니다. 어쩌면 그렇게 대범하게 생각하는 것이 바람직할지도 모르지요. 그럴 수 있다면 참 좋겠습니다.

하지만 문제가 그렇게 간단하지만은 않은 것 같아요. 그래서 탈입니다. 사람이란 어쩔 수 없이 환경의 지배를 받게 마련이므로, 성이 갈린 것을 당연하게 받아들이는 동안에 마음이나 의식구조, 사고방식 같은 것도 자기도 모르게 따라서 변하게 마련입니다. 그래서 이 문제는 '자발적인 적응'과 '주체성 지키기'라는 두 가지 측

면의 미묘한 갈등을 상징적으로 나타내는 것이죠.

남의 땅에서 편하게 살아가자면 갈등 없이 재빨리 적응하는 편이 속 편하다고 말할 수 있겠지요. 하지만, '장' 씨의 입장에서 미국을 받아들이는 것과 '챙' 가로 받아들이는 것 사이에는 확실히 차이가 있게 마련입니다. 그 조그마한 차이들이 모이고 쌓이면 나중에는 큰 변화로 나타나게 되지요. 심하게는 미국 사람도 아니고 한국 사람도 아닌 야릇한 '신인간'이 탄생하기도 합니다. 실제로 우리 주위에는 이런 사람이 적지 않아요. 나 또한 그런 몰골일지도 모릅니다만….

물론 우리만 그런 꼴을 당하는 건 아닙니다. 미국 친구들은 다른 나라 사람 이름을 자기들 편하게 부릅니다.

미국에 처음 왔을 때, 미술대학에 다니는 학생과 대화를 나눈 일이 있었습니다. 물론 내 영어는 형편이 무인지경(無人之境)인 비참한 수준이었지요. 그래도 배운 가락이 있고, 대한민국의 자존심이 있는지라, 미켈란젤로가 어쩌구저쩌구 하면서 열심히 떠들어댔습니다. 그런데 상대방은 전혀 알아듣지 못하는 눈치였습니다. 나는 엉성한 내 영어 발음 때문이겠거니 지레짐작하고 또박또박 발음에 신경을 썼습니다. 그런데 열심히 들으려고 애쓰던 이 친구가 한참 뒤에 이렇게 외치는 겁니다.

"오! 마이클앤젤로!"

미국 친구들은 미켈란젤로를 '마이클앤젤로'라고 발음합니다. 자기 식으로 하는 거죠. 로마 황제 카이사르가 미국에서는 '시저'로 변하는 것처럼요.

우리도 이런 면에서 부끄러움이 없는 건 아닙니다. 외국 사람들이 우리나라에 들어오면 일방적으로 '창씨개명'을 당하는 경우가 많지요. 우리 편하게 우리 식으로 부르는 겁니다, 그것도 엉터리로. 우리가 밖에 나갔을 때 당하는 거나 꼭 마찬가지죠. 내가 다른 나라에 가면 성이 바뀌는 것이 못마땅하니 되도록 바르게 불러 주고 싶은데, 그게 참 어렵군요. 아무것도 아닌 일 같지만 깊이 생각해 보면 매우 본질적이고 중요한 문제입니다. 우리가 외래문화를 받아들이고 소화할 때, 우리 나름의 기준을 확실하게 세우는 일과 상대방을 바르게 알고 존중하는 일을 어떻게 조화시킬 것인가 하는 문제지요.

예를 들어 우리의 외래어 표기법은 그런 문제를 상징적으로 보여 줍니다. 예컨대 된소리를 피하는 것, 장음(長音) 표시를 하지 않는 것 등등 무척 복잡하고 까다롭지요. 그럼에도 불구하고 충분하지 못합니다. 미술 책을 쓰면서 가장 골치 아픈 것 중의 하나가 다른 나라 고유명사의 우리말 표기입니다. 화가 이름이나 도시 이름 같은 것들 말입니다. 무척 어려워요. 나라에서 정한 바에 따르자면 '원지음(原地音)에 따르는 것을 원칙으로 한다'는데, 유럽에 살면서 공부한 적이 없는 나에게는 그 동네 사람들이나 동네 이름 등의 정확한 발음을 알기가 어렵지요. 그래서 일반적으로 알려져 있는 통례를 충실하게 따를 수밖에 없는데….

요하네스 베르메르냐 페르메이르냐, 제임스 엔소어인가 엔소르 혹은 앙소르인가, 빈센트 반 고흐가 맞나, 핀센트 판 호흐가 맞는가, 로트렉인가 로트레크인가, 에드바르트 뭉크가 맞나, 에드바르

뭉크가 맞나, 브뤼겔은 틀린 것이고 브뤼헐이 맞는 것인가…. 제 이름을 찾아 줘야 할 작가는 얼마나 더 많은가, 의문이 꼬리를 물고 이어집니다.

'현지 발음에 충실하라'는 지침만으로는 해결되지 않는 문제가 너무 많습니다. 뉴욕, 뉴-욕, 뉴우욕, 뉴요크, 뉴우요오크… 도쿄, 토오쿄, 도꾜, 동경… 레건, 레이건, 리건… 도무지 정신이 한 개도 없을 지경이지요. 우리와 밀접한 중국이나 일본의 고유명사도 그렇지요. 요새는 중국 사람 이름이나 도시 이름 같은 고유명사를 원어 발음으로 표기하는 바람에 몇 번을 거듭 읽어 봐도 잘 모르겠습니다. 그래서 궁여지책으로 괄호 치고 한자를 써 넣지요. 모택동(毛澤東), 주은래(周恩來), 북경(北京), 상해(上海), 풍신수길(豊臣秀吉), 이등박문(伊藤博文), 동경(東京) 등으로는 충분하지 못하다는 말씀인데, 그렇다면 중국, 일본이라는 나라 이름부터 현지 발음으로 불러야 맞는 것 아닌가요. 미국, 영국, 독일, 이태리… 모조리 문제입니다. 정말 골머리 아파요.

일본말 표기만 해도 그렇습니다. 예를 들어 우리가 잘 알고 있는 소설가 '무라카미 하루키'의 경우 현지 발음에 충실하게 적으면 '무라까미 하루끼'가 맞습니다. 이런 예는 무척 많지요. 가능한 대로 된소리를 피한다는 원칙에 따른 것이라고 이해는 합니다만, 아마도 영어 발음을 따른 것은 아닌가 하는 의심이 들기도 합니다. 알파벳으로는 '까' 발음을 표기할 수가 없지요.

이거 누군가 박식하고 훌륭한 분이 나서서 좀 총체적으로 교통 정리를 해 줬으면 좋겠다는 생각 간절합니다. '원지음에 따르는 것

을 원칙으로 한다'는데 뭘 제대로 알아야 따를 것 아닌가요.

또 한 가지, "한글로 모든 음을 표기할 수 있다. 한글은 그만큼 우수한 글자다"라고 생각하는 사람이 많고, 학교에서 그렇게 가르치기도 하지만, 실제로는 한글로 제대로 표기할 수 없는 외국어가 너무도 많습니다. 그런 식의 근거 없는 우월감이 우리 문화 전반의 밑바닥에 깔려 있을지도 모른다는 점을 잊지 않았으면 좋겠습니다. 자기중심의 일방적 우월감은 매우 위험할 수 있지요.

언어는 가장 효율적인 소통의 지름길이므로, 세계화의 중요한 도구요 무기입니다. 그러므로 정확하고 겸손해야 합니다. 조형언어도 물론 마찬가지일 겁니다.

세계무대에서 바람직하고 당당한 한국인이란 어떤 모습일까요. 말할 필요도 없이 한국의 좋은 점과 미국을 비롯한 다른 나라의 좋은 점이 멋지게 조화를 이룬 인간상이 가장 이상적일 테지요. 거기에서 무한한 가능성이 생겨날 수 있을 겁니다. 하지만 실제로는 그러기가 쉽지 않지요. 오히려 한국의 나쁜 점과 외국의 몹쓸 점으로 똘똘 뭉친 추악한 모습을 면하는 것만도 큰 다행이랄 수 있습니다.

예를 들어, 개인주의라는 것에 대해 생각해 봅시다. 흔히 미국사회는 지독한 개인주의 사회라고 말합니다. 실제로 그렇습니다. 찬바람이 쌩쌩 불 때가 많아요. 하지만 미국 사람들은 공중도덕은 대체로 잘 지킵니다. 적어도 우리 한국 사람들보다는 잘 지켜요. 내가 대접을 받으려면 남을 존중해야 한다는 생각이 밑바닥에 자리 잡고 있는 거죠. 어릴 적부터 철저하게 그렇게 가르칩니다. 가령 줄을 잘 서고 새치기하지 않고, 턱없이 오래 기다려야 하는 경우에

도 웬만해서는 화를 내지 않고, 고장 난 자동차가 길에 서 있으면 일부러 와서 도와주려고 하고…. 이에 비해 한국 사람들은 어떤가요. 내가 보기에는 미국 사람들 못지않은 차디찬 개인주의에다가 성질까지 불처럼 급해서….

더 심각한 문제는 예술가들도 마찬가지로 보인다는 사실입니다. 막무가내로 자기 생각만 고집하고, 일방적인 자기주장에 목청을 높이는 경우가 너무나 자주 보입니다. 내 눈에는 그렇게 보입니다. 그래서 나는 젊은 예술가들에게 말하곤 합니다.

"제발 보고 듣고 읽는 고마운 사람들에게 친절하고 겸손해라. 일방적으로 설득하려고만 들지 말고, 대화를 해라. 대화의 시작은 상대방이 알아듣는 말로 이야기하는 것이다."

물론 그처럼 친절하고 겸손하려면 먼저 자신이 바르게 서 있어야 하겠지요. 쉽게 흔들리지 않는 줏대 말입니다. 자신 없이는 스스로를 낮출 수 없는 법이니까요. 그런 생각이 자꾸 들기 때문에, 새삼스럽게 "나는 '챙' 가가 아니고 '장' 씨다"라고 악을 쓰며 살고 있는 겁니다.

이름은 자기 정체성의 상징입니다. 함부로 바꿀 수 없는 것이죠. 지휘자 정명훈(鄭明勳)이 로스앤젤레스 필하모닉 오케스트라 부지휘자로 있을 때 인터뷰를 한 적이 있습니다. 그는 여덟 살 때 미국에 온 이후 쭉 미국 교육을 받으며 이곳에서 자랐습니다. 그런데 지극히 '당연하게' 우리말을 잘하는 거예요. 물론 인터뷰하는 데 아무런 불편도 없었지요. 발음이 이상하지도 않았습니다. 가끔 정확한 우리말이 생각나지 않을 때면, 우리말이 서투른 것을 부끄럽

게 여기곤 했어요. 또한 정명훈은 자기 아이들에게는 당연히 우리 말을 가르쳐야 한다고 믿고 있었습니다. 그러기 위해서 집 안에서 는 우리말만 쓰고 있었어요.

"미국에서 출세하고 세계적인 지휘자가 되기 위해서 영어 이름 을 가져야겠다고 생각한 적은 없느냐"는 물음에 대한 그의 대답은 한마디로 '노(No)!'였습니다. 전혀 그럴 생각도 없고, 필요성도 느 끼지 않는다는 것이었어요. 매니저가 '명훈'이라는 이름이 외국인 에게는 발음하기도 까다롭고 외우기도 힘드니 'Hoon'이라고 줄이 는 것이 어떠냐고 제의한 적이 있지만, 그것도 어쩐지 어색해서 마 음에 내키지 않는다고 했습니다. 정명훈의 대답이 참 통쾌했어요. "필요하면 자기들이 연습하겠죠, 뭐."

그런 이야기를 듣고 짜릿한 감명을 받았습니다. 이처럼 강한 주 체성이 있으니 세계무대에 당당히 우뚝 설 수 있는 거로구나 하는 생각이 절로 들었습니다. 만세!

할리우드에서 좋은 배우로 이름을 날린 오순택(吳純澤) 선생으 로부터도 똑같은 대답을 들었습니다. 이름을 바꾸지 않아도 얼마 든지 뻗어 나갈 수 있다는 자신감, 지금 우리에게 필요한 건 이런 배짱 아닐까요. 만세, 대한 사람 만세!

아, 그러고 보니 내게도 꼬부랑 이름이 하나 있네요. 성당에서 받은 '시몬'이라는 세례명인데, 그걸 내 친구가 '시몽(詩夢)'이라고 멋지게 풀이해 줬습니다. 그래서 지금도 '시꿈'을 꾸며 부지런히 살아가고 있습니다.

따지고 보면 다른 나라 사람이 내 이름을 자기 식으로 부르는 것

은 당연한 일일 겁니다. 무슨 악의나 얕보려는 마음이 있어서가 아니라, 그저 언어가 다르기 때문에 생기는 일이므로, 전혀 흥분할 일이 아닐지도 모르지요. "로마에 가면 로마법을 따르라"는 속담처럼 말입니다.

그럼에도 불구하고 해결하려는 노력을 하는 것이 옳다고 생각합니다. 왜냐하면, 김춘수 시인의 시 「꽃」에 나오는 "내가 그의 이름을 불러주었을 때 / 그는 나에게로 와서 / 꽃이 되었다"는 구절처럼 이름은 한 사람의 정체성의 상징이므로, 이름을 지키는 것도 자기를 사랑하는 방법 중의 하나라고 생각하기 때문입니다.

결국, 내가 말하고 싶은 것은 '자기를 지키고 사랑하자'는 겁니다. 그래서 우리도 외국인들의 이름을 정확하게 부르려 노력하고, 외국인들에게도 우리 이름을 바르게 불러 달라고 요구하자는 이야기입니다. 되도록 우리말에 가까운 알파벳 표기를 찾는 노력도 물론 필요하겠죠. 한국에 살고 있는 외국인이 이미 이백만 명이 넘었고, 너나없이 세계화를 꿈꾸는 시대니까요.

통쾌한 사투리 영어

미국에 사는 한국 사람 중에는 영어도 자기 고향 사투리 억양으로 해대는 사람이 더러 있습니다. 참 대단한 사람들이죠. 남의 나라에 살면서 그 나라 말을 자기 사투리로 말해 버린다는 것은 정말 보통 배짱이 아닙니다.

좀 냄새가 나는 이야기라서 죄송스럽지만, 예를 들어 한인 식당에 갔다가 볼일이 급해서 화장실에 갔다고 칩시다. 급하지만 점잖게 노크를 합니다. 아무 대답이 없어요. 조금 세게 두드립니다. 이때 안에서 나오는 대답을 들으면 어디 출신인지 바로 알 수 있습니다.

"게… 후아류시셔…?" 이렇게 느리잇 느리잇 대답하는 것은 영락없는 충청도 양반.

이에 비해 영남 사람들은 무뚝뚝하고 박력이 있지요. "후꼬?" 또는 "홍교?"

평안도 사람들의 대답도 투박한 힘이 있습니다. "후네!" 또는 "후이가!"

"아, 후랑께? 아염 두잉 나운디잉!" 판소리 가락처럼 낭창거리는 대답은 전라도 양반.

사투리 영어 썼다고 못 알아먹을 사람은 아무도 없습니다. 그것이 우리의 배짱입니다. 영어 좀 서툴다고 기죽을 필요는 개뿔도 없다는 이야기올시다.

언어학자는 아니지만, 우리의 사투리에 대해서 생각하면 참으로 여러 가지 생각을 하게 됩니다. 그 좁은 땅덩이에 어찌 그리도 다양한 사투리가 존재할 수 있는지 생각할수록 놀라워요. 물론 영어에도 남부 사투리, 흑인 영어 같은 사투리가 있기는 합니다. 하지만 한국처럼 다채롭고 화려하지는 못하지요.

아마도 그처럼 좁은 지역에서 그처럼 분명하게 다르고 다양한 사투리가 당당하게 쓰이는 나라도 드물 겁니다. 그 바람에 고질적 지역 갈등이 사라지지 않는 것도 같고, 심하게 생각하자면 우리가 정말 단일민족인가 의심하게까지 되기도 합니다만…. 물론, 그런 식으로 삐딱하게 생각할 필요는 없겠지요. 오히려 '다양성의 조화'라고 생각하는 것이 옳을 겁니다. 서로 많이 다르기는 하지만 말이 통하지 않는 법은 없으니까요.(제주도 사투리처럼 알아먹기 힘든 경우도 있기는 하지만…)

이처럼 획일적이지 않고 다양한 주체성은 우리 겨레의 뚝심 중의 하나임이 분명합니다. 그만큼 자유롭고 개성이 존중되었다는 뜻일 겁니다. 오죽하면 동네마다 장맛 다르고 인심 다르고 했을까. 이런 다양성이 고집스럽게 우리 문화를 떠받쳐 온 힘이라고 나는 믿습니다. 자신감이죠.

한국 사람과 미국 사람이 대화하는 장면을 유심히 보면 묘한 현상을 발견할 수 있습니다. 한국 사람은 영어로 말하면서 괜스레 자

주 웃어요. 나는 이런 웃음을 '사이 헛웃음'이라고 부릅니다. 나 혼자 그렇게 이름 붙여 보았어요. 모자라는 영어 실력을 얼버무리기 위해서 쓸데없이 웃는 것이지요. 혹시 상대방이 못 알아들으면 어쩌나 하는 불안감을 감추기 위해서 웃는 헛웃음, 아니면 '웃는 얼굴에 침 뱉으랴'는 속담에 기대는 헛웃음.

결국 실력이 없거나 배짱이 없기 때문에 말 사이사이에 헛웃음을 웃게 되는 겁니다. 자세히 관찰해 보면 진짜 영어에 자신있는 사람은 실실실 웃음을 흘리는 법이 없습니다.

나는 일찍이 영어를 포기한 용감한 혹은 측은한 중생입니다. 그럼에도 불구하고 영어 때문에 기죽을 필요는 절대 없다고 믿습니다. 물론 잘하면 더 좋겠지만, 잘하지 못한다고 비실거릴 필요는 없다는 것이 나의 지론이에요.

"하이여, 굿모닝인디, 니는 하아류냐?" 이렇게 정답게 인사했는데, 이걸 못 알아듣는 서양 사람이 있다면 그놈이 바로 나쁜 놈이거나 귀머거리임에 분명합니다. 아, 일본 친구들이 뭐 영어 꼬불꼬불 잘해서 물건 잘 팔아먹나, 젠장! "지스이스자닷또상, 베리구드, 남바왕!" 이렇게 발음이 형편없어도 물건 잘만 팔아먹고 떵떵거리는데…. 우리도 팬시리 '사이 헛웃음'이나 실실거리지 말고 '코리안 사투리 잉글리시'로 세계를 휘어잡겠다는 배짱을 부려 보자는 이야기입니다. 영어 발음 좀 잘하게 해 주겠다고 귀한 아이 혓바닥 늘리는 수술 시키는 부모에게 꼭 하고 싶은 이야기입니다.

"아, 위추매러 스피킹여! 아염 굿 잉글리시여! 유 해부 배드 이어리여! 유 노!"

고(故) 김영삼(金泳三) 대통령께서 오랜만에 미국의 클린턴 대통령을 만나 "후 아 유?"라는 인사를 던졌다는 일화가 있지요. 수행원들이 깜짝 놀라 당황했다는데, 정작 본인은 그게 경상도 사람들이 오랜만에 만난 사람에게 반갑게 던지는 "아이고, 이기 누꼬?"라는 말을 영어로 한 것이라고 둘러댔다지요. 이 이야기는 김 대통령의 영어 실력을 비웃는 우스갯소리로 널리 알려져 있는 것으로 압니다만, 나는 좀 다르게 생각하고 싶습니다. '아이고, 그 배짱 한번 통쾌하네!'라고 생각하고 싶어요. 우리나라 대통령을 그렇게 하찮게 낮잡아보고 싶지 않은 거죠.

　'영어를 사투리로 하는 것이 무슨 배짱이냐'라고 항의할 분이 있을지도 모르겠네요. 나는 여기에 근본적인 문제가 깔려 있다고 봅니다. 한국 사람들, 특히 경상도 사람 특유의 억양은 못 고치는 것이 아니라 안 고치는 겁니다. 한국에서도 마찬가지 아닙니까. 노력하면 고칠 수 있는데도 안 고치는 거예요. 실제로 감쪽같이 사투리를 고치고 표준어를 쓰는 사람들도 많고, 경상도 어느 대학은 사투리가 취업에 불리하게 작용한다며 사투리 교정 특강을 마련하기도 했다지요.

　타향 땅에서도 여전히 사투리를 쓰는 이들은 고칠 필요를 안 느끼는 겁니다. 고향에 대한 자부심이 바닥에 깔려 있는 것이지요. 그래서 나는 그런 태도를 '배짱'이라고 여기는 겁니다. 그리고 이런 태도를 예술세계와 연결시켜 생각하고 싶습니다. 한국의 젊은 작가가 세계무대로 진출할 때 어떤 자세를 갖는 것이 바람직할까를 생각해 보자는 것이죠. 내 언어를 밀고 나가는 것이 옳을까, 먼

저 세계 언어를 익히는 것이 좋을까.

그런 점에서 '사투리 영어'는 상징적인 답이 될지도 모릅니다. 실제로 로스앤젤레스처럼 세계 온갖 민족이 어울려 사는 곳에서는 사람들이 저마다 자기 나라 억양으로 영어를 합니다. 그렇게 소통합니다. 이방인이 완벽한 영어를 하면 그게 오히려 이상하게 여겨지지요. 그런 모습이 매우 혼란스러워 보이기도 하지만, 문화적 다양성이라는 특징이기도 합니다. 문화예술에 있어서도 그럴 수 있겠죠.

그런데, 잠깐! 우리가 지금 이런 말할 자격 있나요. 바로 얼마 전까지 우리 예술가들이 첨단 유행의 서양미술을 쫓아가기 위해 벌였던 처절한 몸부림은 '혀 수술'보다 더했으면 더했지, 결코 못 하지 않은 '짓거리'였던 것 아닌가요.

영어 타령이 나온 김에 '웃픈' 이야기 한마디 추가할까요. 인천 국제공항에서 봤는데 'No Exit'라고 선명하게 씌어진 간판이 붙어 있더군요. '출구 아님'이라는 뜻, 그러니까 "여기는 출구가 아니니 제대로 찾아 가세요"라는 친절한 안내인 모양인데, 이걸 서양 사람은 '출구 없음' '너는 갇혔다'라는 뜻으로 읽기 십상이라는군요. 같은 인천 국제공항에 'Give Up, 기부 Up'이라는 커다란 간판이 한동안 걸려 있었습니다. 물론 우리는 "기부를 많이 합시다"라는 말로 알아듣지만, 영어로는 "기부를 포기합시다"가 됩니다. 'give up'이 '포기하다'라는 뜻이니 말입니다. 서울특별시가 야심차게 선정했다는 'I.Seoul.You'도 이상하기는 마찬가지지요. 이런 건 배짱이 아니죠, 결코.

이처럼 난무하는 엉터리 영어에 콩글리시까지 판을 치는 바람에 더 정신이 없습니다. 테레비, 파스콤, 리모콘, 매스콤… 이런 것은 일본식 엉터리 영어고, 아파트, 핸드폰, 탤런트, 개그맨, 아나운서, 아르바이트, 호치키스, 라이방, 오토바이… 요런 것은 콩글리시. 꼽아 보면 콩글리시가 놀랄 정도로 많아요.

게다가 요새는 영어는 이미 한물갔고, 불어나 독어를 씨부려야 품위 있는 멋쟁이 축에 든다지요. 노블리스 오블리제, 카르페 디엠, 메멘토 모리… 뭐 이런 식입니다.

더 심각한 것은 '자발적'이고 극성스러운 외래어 사용입니다. 실은 이것이 가장 심각한 문제예요. "언어는 정신의 표상이다"라는 말을 믿는다면, 지금 우리의 정신세계를 아주 좋게 표현하면 '세계화가 눈부시게 진행 중'이고, 정확하게 말하면 '완전히 주체성 포기' 상태인 아수라판인 셈입니다. 요새 유행하는 케이팝(K-Pop)의 아이돌 가수라는 친구들 이름은 아예 서양 이름이고 노래 가사도 영어 범벅 아닙니까. 또 어떤 소설가는 세계 무대를 겨냥한다며 멋들어진 영어 이름부터 지었는데, 그럴듯한 세계적 작품 썼다는 소식을 아직 듣지 못했습니다.

관심을 가지고 자세히 살펴보면 아시겠지만, 요새 한국 사람들은 일상적인 대화에서도 당연한 듯 영어 단어를 상당히 많이 씁니다. 한번 자세히 살펴보세요. 문득 거울에 비친 내 모습을 보고 소스라치게 놀라는 것 같은 얄궂은 느낌을 받을 겁니다. 영어 단어를 쓰면서 전혀 영어라고 인식하지 않는 거예요. 게다가 스마트폰에 매달려 사는 젊은 세대의 언어는 거의 외계어(外界語) 수준이라지

요.

'생각의 그릇'인 언어가 변하면 정신도 바뀝니다. 당연한 일이지요. 정신이 바뀌면 예술의 모습도 바뀌겠지요. 물론 바뀌는 것 자체가 나쁜 건 아닙니다만, 좋은 쪽으로 변화하는지 나쁜 방향으로 변질되는지는 살펴보고 따질 필요가 있지 않을까요. 어쨌거나 어문정책이나 교육제도처럼 중요한 가치 기준이 수시로 제멋대로 바뀌는 일은 결코 바람직하지 않습니다. 마찬가지로 문화예술에서도 소중하게 지켜야 할 가치, 함부로 변하지 말아야 할, 변해서는 안될 기준이 분명 있을 겁니다.

음악의 힘, 우리의 아리랑

2014년 11월 북한의 아리랑도 유네스코 인류무형문화유산으로 등재되었다는 소식을 읽고, 반가운 마음에 아리랑을 들었습니다. 수많은 아리랑 중에서 뉴욕 필하모닉 오케스트라가 연주한 아리랑을 찾아서 다시 들었습니다. 지난 2008년 2월 26일 평양에서 로린 마젤(Lorin Maazel)의 지휘로 연주한 최성환 편곡의 아리랑. 이루 말로 표현하기 어려운 울림이 가슴을 때렸습니다.

우리의 아리랑이 이미 2012년 유네스코 문화유산으로 등재된 데 이어 북한의 아리랑도 지정되었으니, 아리랑이 먼저 남북통일을 이룬 셈이 아닌가 하는 생각이 들기도 했지요.

지휘자 로린 마젤이 2014년 7월 13일 팔십사 세를 일기로 세상을 떠났다는 기사를 읽었을 때도, 이 아리랑을 찾아 들었습니다. 마젤의 타계 소식을 듣고 나서 바로 감상해서 그런지 가슴이 뭉클했습니다. 들으며 울컥하는 느낌을 억누르기 어려웠어요. 평양, 뉴욕 필하모닉, 아리랑, 통일… 이런 요소들이 어우러지면서 상승작용을 일으켜 감동이 극대화했던 것 같습니다. 마에스트로 로린 마젤이 처음부터 끝까지 엄숙한 표정으로 정성껏 지휘하는 모습도 정말 감동적이었어요. 어쩌면, 한국의 통일을 염원하는 마음이었

을까요.

그날 공연에서는 드보르자크(A. Dvořák)의 「신세계 교향곡」과 조지 거슈윈(George Gershwin)의 「파리의 아메리카인」도 연주되었지만, 아리랑 같은 감동을 주지는 못했습니다. 역시 아리랑입니다. 우리 겨레에게 아리랑은 보통 음악이 아니지요. 우리에게 이런 음악이 있다는 사실이 정말 자랑스러웠습니다.

인터넷에서 자료를 찾아보니 이런 흥미로운 내용이 있더군요.

북한에서는 외국의 교향악단이 북한에서 공연하는 경우나 외국 지휘자가 북한을 방문해 조선국립교향악단 및 북한관현악단을 지휘, 공연하는 경우에는 반드시 레퍼토리에 이 최성환 편곡의 아리랑을 포함시켜서 지휘, 공연해 줘야만 한다고 한다.

그런데 대부분의 악단이나 지휘자가 오히려 이 곡에 대해 감탄한다고 한다. 조선국립교향악단과 함께 공연한 일본의 지휘자인 이노우에 미치요시(井上道義)는 짧은 곡인데 선율을 다양한 변주로 전개함으로써 이토록 광대한 규모의 곡으로 만든 편곡자의 편곡 실력과 기술에 감탄했다고 한다.

뉴욕 필하모닉 오케스트라가 북한의 이런 요구로 아리랑을 연주한 것인지, 자진해서 레퍼토리에 넣은 것인지는 확실히 모르겠지만, 아리랑이 세계인과 한국인의 가슴을 적신 것만은 사실입니다. 음악을 통해 남과 북이 하나의 마음이 되는 귀한 경험을 한 겁니

다.

이 글의 첫머리에서 나는 우리의 아리랑에 이어 북한의 아리랑도 유네스코에 등재된 것이 마치 아리랑을 통해 남북통일이 된 것처럼 뭉클했다고 썼습니다. 거기에 더해 중국이 조선족 아리랑을 유네스코에 등재하기 위한 전 단계 작업으로 2011년 중국 국가무형문화재로 지정했으니, 이 일마저 성사된다면 남북만이 아니라 우리의 옛 역사까지 복원되는 셈이 아닐까 하는 기대를 가지기도 했었습니다.

그런데 그 생각이 짧았다는 걸 나중에 알았습니다. 전문가들의 생각은 달랐습니다. 광복 칠십 주년을 맞은 2015년 8월, 시민단체들을 중심으로 '유네스코 공동 등재를 위한 아리랑 통일운동 본부'가 발족된 것이 바로 그것이죠. 운동본부가 발표한 성명서의 내용은 이렇습니다.

민족의 노래 아리랑에는 남북이 없습니다.

아리랑은 우리 민족의 삶과 함께해 온 민족의 노래입니다. 아리랑은 일제강점기의 역경에서도 민족의 마음을 위로해 주었고, 남북이 총부리를 맞대고 싸웠던 전쟁의 시절에도 모두의 마음을 어루만져 주었습니다.

그런데 아리랑이 남과 북으로 분단되어 있다는 사실을 알고 계십니까? 아리랑은 남쪽의 아리랑과 북쪽의 아리랑으로 분단되어 유네스코 인류무형문화유산으로 등재되었습니다. 체제와 이념의 차이로 남북이 일시적으로 분단될 수는 있지만,

민족의 노래인 아리랑에 남북이 있을 수는 없습니다. (…) 아리랑 통일운동은 우리 민족의 통일을 아리랑으로 출발시키는 힘찬 발걸음입니다.

충분히 공감이 가는 주장입니다. 아리랑을 통한 민족통일을 위해 남과 북의 공동 등재가 이루어지기를 바라는 마음…. 그러기 위해서는 아리랑이 더 많은 인정을 받고, 더 자주 다양하게 연주되어야 하겠지요.

음악의 힘은 대단히 큽니다. 사람들의 마음을 하나로 묶어, 분단을 극복하고 치유하는 힘을 발휘합니다. 세계적인 피아니스트이자 지휘자인 바렌보임(D. Barenboim)은 "음악이란 폭력과 추악함에 대항하는 최고의 무기"라고 말했습니다.

지난 1989년 12월 25일, 독일이 통일되고 베를린 장벽이 무너진 것을 축하하는 연주회에서 레너드 번스타인(Leonard Bernstein)의 지휘, 제이차세계대전 참전국 연합 오케스트라의 연주로 베토벤의 「합창」 교향곡이 울려 퍼졌습니다. 이 감동적인 장면을 기억하는 분이 많을 겁니다. 4악장의 가사 가운데 '환희'를 '자유'로 바꿔 부른 이날 연주회는 음반으로 남아 아직까지 당시의 열띤 분위기와 감동을 전해 주고 있지요.

정명훈도 서울시향 지휘자 시절, 남북한이 합동 오케스트라를 구성해 연말마다 서울과 평양을 오가며 베토벤의 「합창」 교향곡을 공연하고 싶다는 꿈을 밝힌 적이 있습니다. "모든 인류가 형제 되리"라고 노래한 대시인 실러(F. Schiller)의 가사와 베토벤 말년 불

굴의 의지가 마지막 악장에서 만나는 명곡!

정명훈이 서울시향을 떠난 것은 여러 가지로 아쉬운 일인데, 그 중에서도 음악을 통해 통일에 기여하려는 꿈과 노력이 물거품이 되어 버린 건 무척 안타까운 일입니다. 실제로 정명훈은 그런 노력을 많이 했었습니다. 2012년 3월 14일 파리에서 열린 북한의 은하수 관현악단의 연주를 지휘했는데, 그때 마지막으로 연주한 곡이 아리랑이었습니다. "남북이 음악을 통해 하나가 돼야 한다는 의미에서" 정명훈이 선곡한 것이었답니다.

그리고 북한을 방문하여 남북한 합동 연주에 대해 합의를 보았던 겁니다. 그런 노력을 인정받아 2013년에는 통일문화대상을 받기도 했지요. 비록 서울시향을 떠나기는 했지만, 남북한 합동공연의 꿈만은 이루어졌으면 정말 좋겠습니다.

바렌보임의 지휘하에 임진각에서 '웨스트이스턴 디반 오케스트라(West-Estern Divan Orchestra)'가 연주하고 조수미를 비롯한 네 명의 솔리스트와 백삼십여 명의 합창단이 노래한 베토벤의 「합창」 교향곡을 임진강 너머 멀리멀리 울려 보낸 일도 있었지요. 웨스트이스턴 디반 오케스트라는 화해와 소통을 정신적 기저로 삼는 오케스트라로, 구성원은 유대계와 아랍계의 혼성이라고 합니다.

또 스위스 출신의 세계적 지휘자 샤를 뒤투아(Charles Dutoit)가 제안한 '8·15 광복절 남북한 합동 오케스트라 공연' 계획을 북한 문화성이 최종 승인했고, 일이 성사되면 남북 합동 오케스트라가 서울과 평양을 오가며 공연할 것이라는 반가운 뉴스도 있었습니다.

최근의 꽉 막혀 버린 남북관계로 인해 이런 멋진 계획들이 이루어질 가망조차 없는 것으로 보이지만, 음악은 스포츠와 함께 통일의 기초를 다지는 작업에서 가장 효과적인 방법 중 하나입니다. "통일은 마치 도둑처럼 올 수 있다"고 누군가 말했지요. 일제 강점에서 벗어난 해방이 느닷없이 들이닥쳤듯, 통일도 그렇게 어느 날 문득 될 수 있다는 이야기입니다. 그러니 미리미리 준비를 해야 합니다. 예비하지 않고 있다가 느닷없이 하나가 되면 부작용의 소용돌이가 엄청날 테니까요.

우리 겨레가 오랜 분단의 상처를 극복하고 치유하여 정서적으로 온전히 하나가 되고, 마음과 마음이 하나로 이어지는 바탕을 마련하는 일은 문화예술의 몫입니다. 그중에서도 가장 효과적인 음악이 먼저 물꼬를 트는 것이 바람직할 겁니다. 음악은 말없이 스며들어 마음을 어루만져 주기 때문에….

그래서 정명훈의 지휘로 남북한 합동 교향악단이 연주하는 「합창」 교향곡을 듣는 감동이 기다려졌던 겁니다. 그 꿈이 이루어진다면 눈물이 흐를 것 같아요. 베토벤의 음악처럼 널리 알려진 서양음악도 물론 좋겠지만, 우리 민족의 정서가 듬뿍 담긴 우리 음악이면 더욱 좋겠지요. 대표적인 음악이 아리랑이 아닐까요.

아리랑만큼 우리 겨레의 마음을 하나로 묶어 줄 노래는 없습니다. 아리랑은 북쪽 함경도에서부터 남쪽 제주도에 이르기까지 우리나라 전역에 골고루 분포되어 있고, 오늘날에 전해지는 다양한 가사만도 수천 수에 이릅니다.

남과 북이 마음 놓고 함께 부를 수 있는 노래도 아리랑밖에 없습

니다. 오래전에 남한과 북한이 올림픽 단일팀 출전을 협의할 때 임시 국가(國歌)로 아리랑을 선정한 것도 그런 까닭이었지요. 그 후로 남과 북이 함께 꾸미는 축제에서도 아리랑은 빠지지 않습니다. 조용필이 2005년 8월 평양 공연에서 「홀로 아리랑」을 열창하는 장면도 참 뭉클했습니다.

남한과 북한의 아리랑이 나란히 유네스코 인류무형유산으로 등재된 것도 그런 까닭일 겁니다. 유네스코는 등재 이유를 "아리랑은 세대를 거쳐 지속적으로 재창조됐다는 점을 높이 평가했다. 또 한 국민의 정체성을 형성하고 결속을 다지는 데 중요한 역할을 한다는 점도 높이 샀다"고 설명했습니다. 매우 정확하고 합리적인 분석입니다.

그런데 신기한 것은, 아리랑이 이처럼 우리 겨레 누구나 즐겨 부르는 대표적 민요인데, 정작 '아리랑'이라는 말이 무슨 뜻인지를 모른다는 사실입니다. 지금까지 스무 가지가 넘는 학설이 발표되었지만, 아직 정설이 없는 실정이니 정말 신기합니다. 그만큼 의미가 깊고 넓고 신비롭다는 뜻이기도 하겠지요.

아리랑에 대해서는 하고 싶은 말이 참 많습니다. 그중의 하나가 많은 사람들이 아리랑을 한(恨)의 노래라고만 생각하는 점입니다. 그것은 우리가 흔히 알고 있는 「본조 아리랑」 혹은 「서울 아리랑」의 가사 때문일 겁니다. "나를 버리고 가시는 님은 십 리도 못 가서 발병 난다"라는 노랫말 말입니다.

그런데 사실 이 「서울 아리랑」은 나운규(羅雲奎)의 영화 〈아리랑〉(1926) 덕에 가장 널리 퍼진 노래일 뿐, 우리 아리랑의 전형이

라고 말하기는 어렵지요. 아리랑은 참으로 다양합니다. 우리가 잘 아는 「밀양 아리랑」의 곡조나 가사는 얼마나 적극적이고 경쾌한가요. "날 좀 보소, 날 좀 보소, 날 좀 보소. 동지섣달 꽃 본 듯이 날 좀 보소." 또 「정선 아리랑」이나 「뗏목 아리랑」의 가사에는 흥겹고 익살스러운 것이 정말 많지요. 삶의 기쁨과 아픔이 진하게 녹아 있어요. 그런가 하면 「광복군 아리랑」이나 「독립군 아리랑」의 가사는 씩씩하고 비장하기 그지없습니다.

이처럼 전체를 살펴보면 아리랑은 결코 한의 노래만은 아니라는 것을 알 수 있습니다. 한보다는 해원상생(解冤相生)의 노래라고 하는 편이 타당합니다.

아리랑은 씹을수록 깊은 맛이 우러나는 우리의 노래입니다. 일제강점기의 참혹한 현실을 묘사한 아리랑 가사 중에 이런 것이 있습니다. 정말 빼어난 풍자문학입니다.

벼깨나 나는 논은 신작로가 되고요,

말깨나 하는 놈은 가막소로 가고요,

일깨나 하는 놈은 공동산에 가고요,

애깨나 낳을 년은 유곽으로 가고요

지금은 많이 달라졌지만, 한때 외국인들이 뽑은 '한국의 이미지 베스트 5'는 첫째 아리랑, 둘째 김치, 셋째 인삼, 넷째 태권도, 다섯째 태극무늬였다고 합니다. 그만큼 아리랑은 우리 겨레의 정서와 한과 기쁨을 진하게 담고 있다는 이야기입니다.

아리랑에 미쳐 버린 김연갑(金練甲)이라는 이는 자신있게 이렇게 말합니다.

아리랑은 통곡이다. 피다, 분노다. 아리랑은 깃발이다, 이정표
다. 아리랑은 슬픈 화냥질이며 한없는 그리움이다. 이상하게
도 아리랑은 이 땅에 있는 것 중 거의 유일하게 국산이다. 아
리랑은 한복이다, 아리랑은 이 땅의 소리다, 아리랑은 참말이
다. 아리랑은 바로 이 민족의 힘이다.
— 김연갑, 『아리랑』(1986) 중에서

김연갑 씨가 열심히 수집한 바에 의하면 우리나라 각지에는 오
십여 종 이천여 수의 아리랑이 뿌리를 내리고 있다고 합니다. 우리
나라 땅뿐 아니라 소련이나 일본, 만주 등 우리 겨레가 사는 곳에
는 어디에나 아리랑이 있다고 하지요. 아리랑은 죽은 것이 아니고,
지금 이 순간에도 꾸준히 태어나고 있습니다. 우리 역사의 구비마
다 고개마다 아리랑은 있어 왔고, 아무리 슬픈 순간에도 아리랑은
노래 불려 왔습니다. 아리랑은 과거형이 아니라 현재진행형인 겁
니다.

일본군 위안부의 증언자였던 노수복(1921-2011) 할머니는 "나
는 왜놈들 틈에서 눈을 감고 아리랑을 불렀지. 아리랑이 이 목숨을
쇠심줄같이 만들었어. 지금도 아리랑이 있어야 살어"라고 말했습
니다. 여기에다 무슨 말을 덧붙이겠습니까.

전쟁이 끝난 뒤 태국에서 살다가 세상을 떠난 노수복 할머니는

어린 나이에 고향을 떠나 타국에서 사느라 한국말은 알아듣기도 힘들어 했고, 더군다나 한국말은 전혀 하지 못했지만, 자신이 살았던 곳이 '안동시 삼동면 안심리'라고 우리말로 말했고, 고향을 그리는 듯, 지난 아픈 역사의 상처를 호소하는 듯 아리랑 노래를 토해냈다고 합니다. 다른 것은 다 잊어버려도 고향만큼은, 아리랑 노래만큼은 잊어버릴 수 없었던 겁니다. 아리랑은 그런 노래입니다.

삼일운동 때 그 당시 인구로 보아 엄청난 숫자인 만사천여 명의 민중이 만세를 불러 댔는데, 일본군이 단 하나뿐인 마을 입구를 막고 무차별 사격으로 양민 백오십 명 이상을 학살한 사건이 있었습니다. 그 총격 앞에 얼싸안은 농사꾼 총각들의 절규는 "아이고 아이고"가 아닌 「밀양 아리랑」이었다고 합니다. 아리랑은 그런 노래입니다.

유네스코의 지적대로 "아리랑은 세대를 거쳐 지속적으로 재창조됐다"는 점이 높이 평가받아 마땅합니다. 「만주 아리랑」이나 「치르치크 아리랑」처럼 세계 방방곡곡 한국인이 있는 곳에는 아리랑이 있었고, 지금도 꾸준히 재창조되고 있습니다. 오늘날에도 조용필, 장사익, 윤도현, 나윤선 등 많은 가수들이 자기 나름의 아리랑을 부르고 있지요. 물론 앞으로도 수많은 아리랑이 나올 겁니다.

아리랑은 우리 겨레가 있는 곳 어디에나 민들레처럼, 또는 진달래빛으로 피어납니다. 우리나라 각 지방에서는 물론, 세계 방방곡곡의 한국 사람들이 사는 곳 어디에서나 그 지방의 특색을 살린 아리랑이 만들어져, 모임 때마다 신명나게 부를 수 있다면 얼마나 좋을까요. 「나성 아리랑」「아메리카 아리랑」「뉴욕 아리랑」「파리 아

리랑」「동경 아리랑」 같은 것이 있음직하지 않은가, 그런 생각에서 몇 년 전에 나는 「사탕수수 아리랑」이라는 제목의 장시(長詩)를 써서 책으로 펴낸 일이 있습니다.

그러나 아리랑이란 한두 사람의 힘으로 만들어지는 것이 아닙니다. 모두의 마음이 어우러져 태어난 '모두의 노래' '우리의 노래'여야 합니다. 우리의 애환과 꿈과 희망을 담은 우리의 아리랑을 기다리는 마음 간절한 요즈음입니다. 우리는 예로부터 노래와 춤과 더불어 살아온 겨레였습니다. 그것을 지금 잠시 잊고 있을 뿐인데, 그 신바람, 그 뚝심을 하루빨리 되살려냈으면 정말 좋겠습니다. 통일된 뒤에 한민족 전체가 함께 부를 아리랑도 미리 만들어 놓고요. 「삼팔선 아리랑」의 가사는 참 절묘합니다. 대단한 통일 노래죠. 이렇습니다.

사발그릇 깨지면 여러 쪽 나지만
삼팔선 깨지면 하나 된다네

아리랑을 들으며 이런 생각이 들 때가 많습니다. 아리랑 같은 그림은 없는가. 지금 그런 그림을 그리는 화가는 없는가. 김정(金正)이라는 화가께서 '아리랑' 연작을 열심히 그린 것은 압니다만… 박수근(朴壽根)의 그림이나 김환기(金煥基)의 점(點) 그림을 보노라면 아리랑 가락이 아련히 들리기도 합니다.

문득 오늘날의 젊은 화가가 그린 아리랑이 듣고 싶어지는군요.

통일을 위한 예술

모든 예술작품이 다 그렇듯, 그림 또한 '무엇을'과 '어떻게'라는 두 바퀴로 굴러갑니다. 두 바퀴가 서로 잘 맞물리지 않으면 제자리를 맴돌 수밖에 없지요. 내용과 형식은 한 몸인 겁니다.

그런데 어쩐 일인지 현대미술은 그 균형이 잘 맞지 않는 것 같아 보입니다. '무엇을'보다 '어떻게'가 빠르게 제멋대로 돌아가는 바람에 어지럽습니다. 내용을 담는 일보다 겉으로 드러나는 형식에 치우치는 경향이 강한 겁니다. 그래서 앞으로 나아가지 못하고 제자리를 뱅뱅 맴도는 것으로 보입니다. 그러다 보니, 영혼은 날아가 버리고 얄팍한 감각만 남은 아이디어의 경연장이 되어 버렸다는 느낌이에요.

내가 보기에는, 한국미술은 그런 덫에 심각하게 갇혀 있는 것 같습니다. 치열한 내용보다는 "어떻게 해석하고 어떻게 표현하는가"라는 형식 문제에 치중하고 있는 것 같아요. 그 결과, 아프고 고통스러운 세상 일에 너무 무심합니다. 역사의 아픔이나 현실의 갈등에 정면으로 대결하는 작가가 많지 않고, 미술과 사회의 관계를 진지하게 고민하는 작가도 드물지요. 평생 미술대학에서 학생을 가르친 친구에게 들으니, 오늘의 젊은 세대들은 그런 골치 아픈 것에

는 도무지 관심이 없다고 하더군요. 오래전부터 그랬지만 날이 갈수록 더 심해지고 있다며 한숨을 내쉽니다. 물론 그렇지 않은 젊은이도 있겠지요.

이건 한국미술이 반드시 메워야 할 매우 큰 취약점이라고 나는 생각합니다. 무언가를 그리기는 하는데 절실하지가 않아 보여요. 늘 그려 오던 것을 조금 변형된 모양으로 그리는 일에만 매달리면서, 그것이 개성이요 독창적인 창조 활동이라고 우깁니다. 현실 문제보다 인간의 본질을 탐구하는 일이 한결 근본적이고 의미 있다고 그럴듯하게 설명하지만, 어딘지 공허하기 짝이 없어요. 미술은 글자 그대로 '아름다움을 드러내는 기술'이므로 '아름답지 않은' 사회와는 관계없이 존재할 수 있다고 생각하는 모양입니다.

지금 우리 겨레가 직면하고 있는 통일이나 분단의 아픔 같은 문제를 생각하면 더욱 답답해집니다. 우리 미술이 통일을 앞당기기 위해 무슨 일을 할 수 있을까. 과연 미술가들이 그런 생각을 하고는 있는 걸까. 가령, 어느 날 불쑥 남북관계가 아주 좋아져서 남과 북의 미술을 한자리에 모은 대규모 전시회가 서울과 평양에서 열린다고 치면 어떤 작품들을 전시할까. 그런 준비가 되어 있기는 한가. 그런 부분에서 미술이 유달리 취약한 것 같습니다. 물론 장르 자체의 한계가 있겠지만, 그런 것을 감안하더라도 너무 무심해 보입니다. 내가 보기엔 그렇습니다.

문학이나 영화, 연극에서는 분단과 통일 문제를 다룬 좋은 작품들이 그런대로 꾸준히 나왔습니다. 극단적인 이념 대립 때문에 근본적으로 엄청난 한계가 있는 가운데서, 그런 어려움을 극복하고

주목할 만한 작품들이 창작되었습니다. 얼핏 떠오르는 작품만 꼽아도 장용학(張龍鶴)의 『원형의 전설』, 최인훈(崔仁勳)의 『광장』, 윤흥길(尹興吉)의 『장마』, 조정래(趙廷來)의 『태백산맥』, 황석영(黃晳暎)의 『한씨연대기』, 김원일(金源一)의 『겨울 골짜기』, 이청준(李淸俊)의 『병신과 머저리』, 김은국(金恩國)의 『순교자』, 박완서(朴婉緖)의 『그 산이 정말 거기 있었을까』 등등 참으로 많지요. 반공(反共)이 지상명령이었던 엄혹한 군사정권 시절에 이런 작품들이 나왔다는 것은 결코 가볍게 여길 일이 아닙니다.

영화나 연극에서도 묵직한 작품들이 적지 않게 나왔습니다. 영화에서는 〈길소뜸〉〈남부군〉〈쉬리〉〈공동경비구역 JSA〉〈웰컴 투 동막골〉〈이중간첩〉〈풍산개〉 등의 작품이 기억에 남고, 연극에서도 이재현 극본 〈포로들〉, 황석영 원작 〈한씨연대기〉, 오태영 극본 〈통일 익스프레스〉, 장소현 원작 〈김치국씨 환장하다〉 같은 분단과 통일 문제를 다룬 좋은 작품들이 꽤 많이 나왔습니다.

이에 비해 미술에서는 금방 떠오르는 작품이 그리 많지 않은 것 같습니다. 미술 동인 '현실과 발언'의 육이오 전쟁 주제 전시회에 나왔던 몇몇 작품, 오윤(吳潤)이나 손장섭(孫壯燮), 김정헌(金正憲), 임옥상(林玉相) 같은 작가들의 민중미술 작품… 그런 정도인 것 같습니다.

물론 그 전에 전쟁을 직접 겪은 세대 작가들의 몇몇 작품들이 있지만, 그 숫자가 많지도 않고, 기억할 만한 작품도 별로 없는 것 같아요. 아예 자료 자체가 절대적으로 부족한 형편이지요. 이 부분은 우리 미술사의 빈 공간으로 남아 있습니다.

개인적으로는 오윤의 〈원귀도〉와 걸개그림 〈통일대원도〉, 임옥상의 〈전쟁 전과 후의 김씨 가족〉, 한운성(韓雲晟)의 〈월정리〉 연작 같은 작품을 높게 평가합니다만, 아무튼 전반적으로 볼 때는 문학이나 영화, 연극 쪽에 비해 미술이 약하다고 할 수밖에 없습니다. 그것이 미술이라는 장르 자체의 약점인지, 우리 작가들의 생각이 잘못되었기 때문인지는 잘 모르겠습니다. 섣불리 판단하기 어렵군요. '미술이란 아름다움을 드러내는 기술'이라는 말을 인정하더라도, '아름다움이란 무엇인가'라는 질문은 여전히 남습니다.

　오늘날에는 이 문제가 비단 미술에만 국한되는 것이 아닙니다. 역사나 현실 문제를 외면하거나 접어 두고 존재나 미학에 몰두하는 현상은 미술뿐 아니라 오늘날의 다른 예술장르에서도 마찬가지로 두드러지는 듯 보입니다. 지금 우리 예술 전반의 문제인 겁니다. 다산(茶山)의 시론(詩論)에 "시대를 근심하며 함께 아파하지 않는 시는 참된 시가 될 수 없다"는 가르침이 있습니다. 어디 시만 그렇겠습니까. 모든 예술이 다 그래야 마땅하지 않을까요.

　이 문제와 관련해서 언론의 자세도 중요하게 짚어 보고 싶습니다. 잘못 봤나 싶어서 다시 살펴보곤 하는데, 틀림없어요. 김정은(金正恩)이란 뚱뚱한 젊은이가 거의 매일 신문이나 텔레비전에 나옵니다, 그것도 총천연색 사진과 함께 큼지막하게. 어느 날 신문의 1면 머리기사로도 나왔기에 무슨 내용인가 읽어 봤더니, 사실은 부인이 있는데 이름이 리아무개이고 가수 출신이라는, 연예면 기사 비슷한 이야기예요. 롤러코스터를 타는 사진도 크게 실렸지요. 그것도 신문마다 실렸어요. 이건 아예 연예계 톱스타 밀착취재 수

준이에요. 어떤 날은 우리나라 대통령보다도 더 크게, 더 자세하게 보도되기도 합니다.

문득 궁금해집니다. 우리가 왜, 별로 반갑지도 않은 이 젊은이의 일거수일투족을 시시콜콜 알아야 하나. 그걸 알면 삼팔선이 깨지고 통일에 도움이 되기라도 하는 건가. 물론 언제 무슨 일을 터뜨릴지 알 수 없는 북한의 특수한 사정으로 볼 때, 권력 잡은 자의 생각이 중요하고, 그것이 남북관계나 통일에 지대한 영향을 미칠 수도 있는 건 사실이지만, 뭔가 균형감각이 깨진 것 같아 불안한 생각이 드는 겁니다.

우리가 정말 알고 싶은 건 북한 주민들의 삶과 문화입니다. 언론은 그것을 있는 그대로 알려 줘야 합니다. 그들이 지금 무엇을 듣고 무슨 이야기를 하고, 무엇을 보고 느끼며 사는지, 고민은 무엇이고 꿈은 무엇인지, 밥은 제대로 먹는지, 얼마나 배가 고픈지, 사람 대접은 제대로 받는지, 지금 가장 필요한 것은 무엇이고 희망은 무엇인지, 몰래 남한의 노래를 듣고 숨어서 드라마를 보면서 무엇을 느끼는지, 무슨 생각을 하는지….

통일을 조금이라도 앞당기기 위해서, 통일 후의 후유증을 조금이라도 줄이기 위해서 필요한 것은 마음과 마음이 통하는 문화적 교류가 아닐까, 그러기 위해서는 주민들의 삶과 문화를 제대로 알아야 할 텐데… 하는 생각이 들곤 합니다. 참 통일은 아래에서부터 이루어져야 합니다. 그건 누구나 아는 일이죠.

아무리 생각해도 제대로 된 통일의 핵심은 문화입니다. 어느 날 갑자기 정치적 군사적 통일이 이루어진다 해도, 마무리는 역시 문

화의 몫일 수밖에 없습니다. 사람들의 마음과 마음을 하나로 이어야 하니까요. 진정으로 문화를 생각하는 지도자, 남한과 북한을 아우를 문화를 꿈꾸는 대통령이 그립습니다. 아직 이른가요. 터무니없는 꿈인가요.

이처럼 답답하기만 한 현실에서 아트선재센터가 2012년부터 철원을 주 무대로 진행하고 있는 '리얼 디엠지 프로젝트(Real DMZ Project)'가 큰 관심과 기대를 모읍니다. 이 기획은 '비무장지대의 역사와 생태, 문화를 그림·음악·영상·학술대회 등을 통해 음미하고 기록하는 작업'이라고 합니다. "DMZ를 전쟁과 경험, 이후의 기억, 휴전과 평화, 일상과 통제, 대치와 공존, 나아가 불투명한 미래가 오버랩되는 공간이라고 해석했다. 예술을 통해 참된 비무장(real DMZ)의 의미와 실현, 미래상을 보여 주고자 한다"는 설명입니다. 지금 꼭 필요한 일이지요. 아니 진작부터 했어야 하는 중요한 작업이지요.

이 프로젝트를 이끌고 있는 아트선재센터 김선정 관장은 "이 프로젝트는 분단으로 야기된 역사적 정치적 사회적 갈등에 대한 발언이다. 참여 작가들의 관점에서 단절되고 왜곡된 역사, 잊혀지거나 지워진 이야기들을 조명하고자 한다"고 포부를 밝히면서, 이렇게 말합니다.

요즘 예술가들 사이에서는 사회적 역할이 필요하고 그와 관련된 일을 하려는 경향이 있다. 과거 권위주의 시절의 민주화 운동이나 민중예술과는 결을 달리하는 사회적 역할에 대한

애기를 작품활동을 통해 하려는 것이다.

— 박성현 · 김현동 기자, 「동행 인터뷰: 철원 '리얼 디엠지 프로젝트' 진행하는 김선정 아트선재센터 관장 "어디서도 볼 수 없는 것을 보게 한다"」(온라인 『중앙일보』, 2016. 10. 23) 중에서

젊은 예술가들이 사회적 역할에 관심을 갖는다! 오랜 가뭄에 소나기처럼 반가운 말입니다. 기대와 희망을 겁니다.

빨강, 파랑, 보라

1984년 로스앤젤레스 올림픽 현장의 열기를 취재한 일이 있습니다. 올림픽 덕분에 세계 각 나라의 '나라깃발〔國旗〕'을 눈여겨 볼 수 있었고, 꽤 여러 나라의 '나라노래〔國歌〕'도 들을 수 있었지요. 참으로 새롭고 묘한 체험이었습니다. 무척 흥미로웠어요.

나라마다 제 나름의 나라깃발을 가지고 있다는 것은 매우 상징적인 일입니다. 펄럭이는 깃발이라는 상징 아래 소속감을 확인하고 비로소 편안한 마음을 갖게 되는 겁니다.

관심을 가지고 세계 여러 나라의 국기를 꼼꼼히 뜯어보니, 우리의 태극기만큼 뜻이 깊고 생각이 넓은 깃발은 흔치 않은 것 같습니다. 태극기에는 우주와 세계에 대한 심오한 철학이 담겨 있으니, 다른 어느 나라 깃발과도 견주기 어려울 겁니다. 가령 미국이 자랑하여 마지않는 성조기라는 것은 주(州)가 몇 개라는 표시인데, 까놓고 말하자면 '영토 확장의 개념'밖에 담지 못하는 겁니다. 열세 개의 줄이 오십 개의 별로 변하는 동안 엄청난 원주민을 죽였거나 내몰았음을 스스로 고백하는 꼴이지요.

거기에 비하면 우리 태극기의 뜻은 매우 깊고도 넓습니다. 다른 나라 사람들이 보면 "네 귀퉁이에 왜 작대기들을 그어 놓았느냐"

고 고개를 갸우뚱거릴지 모르겠지만, 건곤감리(乾坤坎離) 사괘(四卦)는 태극을 중심으로 통일의 조화를 이루면서 우주의 깊은 섭리를 나타내고 있지요. 한국 사람이라면 다 알고 있는 사실이겠지만, 태극기에 담긴 뜻을 간추리면 이렇습니다.

우리나라 국기(國旗)인 태극기(太極旗)는 흰색 바탕에 가운데 태극 문양과 네 모서리의 건곤감리(乾坤坎離) 사괘(四卦)로 구성되어 있습니다. 태극 문양은 음(파랑)과 양(빨강)의 조화를 상징하는 것으로 우주 만물이 음양의 조화로 인해 생명을 얻고 발전한다는 대자연의 진리를 표현해낸 것입니다. 사괘의 의미는, 건괘는 하늘, 곤괘는 땅, 감괘는 물, 이괘는 불을 뜻합니다. 흰색 바탕은 밝음과 순수, 그리고 전통적으로 평화를 사랑하는 우리의 민족성을 나타냅니다.
—행정자치부 홈페이지에서

조형성 면에서는 유럽 계통의 나라에 많은 삼색 깃발들 같은 현대적 세련미는 다소 약하고, 그리기도 좀 번거롭지만, 태극기만큼 깊고 큰 뜻을 함축한 깃발은 만나기 쉽지 않을 겁니다.

그런데, 좀 엉뚱하고 대단히 무엄한 말씀이지만, 나는 태극기에 대해서 불만이 있습니다. 가운데의 태극 때문에 그렇습니다. 빨강과 파랑으로 갈라진 태극, 갈라졌으면서도 엇물려 있는 그 태극을 보고 있노라면 앙가슴이 묵직하고 답답해집니다. 꼭 두 동강 난 조국의 현실을 보는 것 같기 때문이지요.

물론 태극기 때문에 나라가 분단된 것도 아니요, 갈라진 다음에 태극기가 만들어진 것도 아니지요. 그런데도 묘하게 운명적 끄나풀 같은 것이 느껴지곤 하는 겁니다. 태극 무늬와 조국 분단 사이에 무슨 관계가 있는 것이 아닐까 하는 어처구니없는 착각이 자꾸 드는 거예요. 그런 생각이 꼬리에 꼬리를 물고 뱅뱅 돌며 번져 나갑니다. 태극이 빨간 동그라미로 변하는 것은 적화통일이요, 파란 동그라미로 되는 것은 평화통일, 지금 그대로의 모양새로 남는다면 그것은 '한 겨레 두 나라'의 분리주의… 뭐 그런 식으로 생각이 파문을 일으키며 마음을 뒤흔드는 거예요. 참으로 씁쓸한 생각이죠.

　빨강과 파랑이 합쳐진다면 어찌될까요. 보라색 동그라미가 되겠지… 그렇게 된다 해도 색깔의 농도에 따라 푸른 보라에서부터 팥죽색에 이르기까지 꽤나 다양할 것인데, 과연 우리가 바라는 보라색은 어떤 상태의 보라색일까. 슬픔의 보라색일까, 기쁨의 보라색일까, 한의 보랏빛일까….

　물론 태극의 본래 뜻은 대립이 아니지요. 심오한 조화의 태극이죠. 음과 양이 조화롭게 어울리는 화합의 세계예요. 서로 맞서는 것 같으면서 묘하게 엇물려 돌아가는 어우러짐으로 태극은 존재합니다. 그런 것을 뻔히 알면서도 태극 무늬와 조국의 분단 현실이 겹쳐 보이는 것은 도대체 어인 까닭일까요. 꽉 막힌 답답한 현실에서도 무섭게 꿈틀거리는 통일의 열기 때문일까요. 아마도 그런 것 같네요. 태극기를 보면서 한 구절 노래를 떠올립니다. 윤석중(尹石重) 시인의 시입니다.

되었다 통일,

무엇이? 산맥이

그렇다, 우리나라 산맥은

한줄기다 한줄기.

되었다 통일,

무엇이? 강들이

그렇다, 우리나라 강들은

바다에서 만난다. (…)

통일이 통일이

우리만 남았다.

사람만 남았다.

— 윤석중, 「되었다 통일」 중에서

　노래 나그네 윤석중 선생께서 벌써 오십여 년 전에 지은 어린이 노래, 우리는 지금도 이런 노래를 목 놓아 불러야 합니다. 아직도 더, 갈라진 듯 엇물린 태극을 바라보면서 아직도 더, 우리가 물이 되어 너른 바다에서 기쁨으로 만날 때까지 아직도 더….

높은 물, 낮은 산

가끔 주제넘게도 음악에 대해서 이야기하고 싶어질 때가 있습니다. 물론 나는 음악에 대해서는 전문가가 아니기 때문에 들은풍월을 옮길 수밖에 없습니다. 이런 이야기를 들은 적이 있습니다. 우리의 나라 사랑 노래인 애국가에 대한 이야기예요. 연출가 허규(許圭) 선생에게서 들은 이야기입니다. 허규 선생은 국립극장장을 역임하신 한국의 대표적 연극연출가 중의 한 분으로, 판소리나 마당극 같은 우리 전통문화의 본질을 깊이 이해하고 작품으로 승화시킨 예술가입니다. 이야기의 요점을 간추리면 이렇습니다.

"동해물과 백두산이 마르고 닳도록…."

누구나 아는 대로 우리 애국가는 이렇게 시작됩니다. 한데 이것이 우리 고유의 음악적 바탕으로 보자면 잘못 되었다는 겁니다. 왜냐? "동해물과 백두산이…"라는 대목을 불러 보면 '물'이 높은 음이고 '산'이 낮은 음으로 되어 있습니다. 악보를 봐도 분명히 그렇게 되어 있지요.

그런데 우리 음악에서는 이런 식으로 자연의 순리를 거스르는 법이 없다는 겁니다. 어째서 물이 높고 산이 낮냐는 이야기예요. 산은 높으니까 당연히 높은 음으로 나타내고, 물은 낮고 축축하게

흐르는 듯한 낮은 음으로 표현해야 마땅하다는 겁니다. 우리의 음악은 거의가 그렇게 되어 있다는 이야기예요. 다시 말해서, 음악성을 살리기 위해서 자연의 뜻을 거슬러서는 안 된다는 말입니다. 우리 애국가에서 물이 높고 산이 낮게 된 것은 가사에 담긴 순리를 소중히 여기기보다는, 서양음악식의 작곡법에다 가사를 억지로 때려 맞추다 보니 그리된 것 아니겠느냐는 이야기지요. 작곡가 안익태(安益泰) 선생을 헐뜯자는 것이 아니라 이치가 그렇다는 겁니다.

이상이 들은풍월의 요지인데, 그 이야기가 매우 가슴에 와 닿았습니다. 그래서 지금까지도 생생하게 기억하고 있고, 내 멋대로 확대해석해서 우리의 고유문화를 이해하는 상징적 기준으로 삼고 있습니다. 예술작품은 우주의 섭리와 자연의 순리를 거스르지 않아야 한다는….

서양음악에서는 어떤가 궁금해서 잘 아는 작곡가에게 물어봤더니, 서양음악에서도 노래를 작곡할 때는 우선 가사를 깊이 이해하고 그 뜻을 최대한 살리는 것이 기본이라고 하더군요.

지휘자 구자범 씨 같은 이는 다른 측면에서 비판합니다. 애국가가 음악적으로 잘못 작곡되어 있고, 그것을 별 생각 없이 부르는 우리들도 문제라고 통렬하게 비판합니다. 애국가뿐 아니라 한국음악 전반에 같은 문제가 깔려 있다는 것이 그이의 비판입니다. 참고로 그이의 글을 몇 구절 옮겨 봅니다. 말투가 과격하긴 하지만 말하려는 내용에는 공감이 갑니다.

우리 말에 무심했던, 노래와 말이 일치하는 것에 눈곱만큼도

관심 없이 '올드 랭 사인' 비스무리 아무렇게나 갖다 붙였던 작곡가의 잘못이다. 물론 그동안 말도 안 되게 끔찍한 국적불명의 노래를 우리 가곡이랍시고 작곡했던 수많은 다른 작곡가들도, 적어도 우리를 대표하는 국가를 작곡한 건 아니라는 점에서는 좀 관대하게 봐줄 수 있긴 하나… 우리 국가의 맨 처음부터 우리 말과 노래가 안 맞아도 전혀 어색한 줄 모르는 우리들의 무심함이란 잘못도 그냥 넘길 수는 없다.

—구자범, 「애국가, '해물과 두산이'가 부끄럽다」(『한겨레』, 2014. 10. 24) 중에서

예로부터 우리의 삶과 문화는 자연의 순리에 거스르지 않고 순응하는 자세를 바탕으로 삼고 있습니다. 음악뿐만 아니라 거의 모든 예술 분야에서 마찬가지입니다. 그리고 그것이 우리 문화의 가장 두드러지는 특질이며, 자랑거리이기도 합니다. 이 문제는 예술에 있어서 형식과 내용의 조화라는 근본적인 문제이기도 합니다.

가끔 요사이의 예술가곡이라는 것을 듣습니다. 좋은 시에 멋진 곡을 붙인 노래들이지요. 그런데 아름답고 좋은 목소리로 멋있게 부르는데 유감스럽게도 가사를 도무지 알아들을 수가 없어요. 이미 익히 알고 있는 노래가 아닌 다음에는 기악곡이나 별 다름이 없게 들리는 겁니다. 참으로 딱하고 민망스러운 일이죠. 열심히 부르는 사람에게는 미안하기 짝이 없어요. 그래서 잘 안 듣게 됩니다.

저만 그런가 했더니 그렇지도 않은 모양입니다. 소설가 최일남 (崔一男) 선생은 그런 안타까움을 이렇게 말했습니다.

성악가들이 부르는 노래는 우리에게 친근한 가곡마저도 가사 전달이 불분명하여 여전히 먼 위치에 있기는 하다. 처음부터 산문적으로 생겨먹은 나는 곡의 아름다움 못지않게 내용에 무척 신경을 쓰거니와, 전문 성악가들의 노래를 들으면 외국 것이나 우리 것이나 가사를 알아듣기 힘들다. 그 구분마저 어려운 때가 있다. 기본적인 소양이 부족한 데다 이른바 클래식 음악에 대한 기초 지식마저 없는 자의 괜한 투정이라면 그만이지만, 이야기를 하자면 그렇다.

—최일남, 『말의 뜻 사람의 뜻』(1988) 중에서

전문가에게 들으니, 가사가 제대로 전달되지 못하는 것은 작곡에도 문제가 있고, 부르는 이의 창법에도 문제가 있겠지만, 가장 큰 원인은 가사와 곡이 조화롭게 어울리지 못했기 때문이라는군요. 가령 외국 노래의 가사를 우리 말로 바꿔서 부르는 이른바 번안가요를 들을 때 그런 경우가 많은 것도 그런 까닭이라는 설명입니다.

지휘자 구자범 씨는 아이돌 그룹의 노래와 춤을 예로 들어, 도무지 이해하기 어렵다며 이렇게 비판합니다. 글이 무척 재미있고 통쾌해서 좀 길지만 그대로 옮깁니다.

우리가 서양음악에 너무나 함부로 가사를 붙이고 살아오면서 그에 세뇌되어, 원 노래와 말이 전혀 어우러지지 않아도 어색함을 못 느낄 만큼 무심해졌기 때문이다. (…) 요즈음 나오는

걸그룹들이 춤추는 것을 보면, 가사는 분명 '나는 애인과 헤어져서 매우 슬퍼!'라는 내용인데, 헤어진 애인이 미국 사람이었는진 몰라도 뜬금없이 중간에 영어로 쏼라쏼라 하면서 계속 다리를 벌렸다, 꼬았다, 누웠다, 쓰다듬었다, 정신이 하나도 없다. 아마도 사회가 흉흉해져서 누구나 정신적으로 문제가 많다 보니, 요즈음은 실연해서 슬프면 저런 병적인 동작이 저절로 나올지도 모른다고 아무리 믿어 보려 해도, 납득하기는 매우 어렵다. 어쨌든 안타깝게도, 노래를 작곡할 때 가사와 상관없이 먼저 멜로디를 만들고, 그 만들어진 멜로디에 아무 가사나 붙이고, 그 가사를 노래하면서 그 내용과 전혀 상관없는 춤을 추는 '삼종 따로'를 선보여도, 이젠 그걸 어색하게 느끼는 사람이 별로 없다.

—구자범, 「애국가, '해물과 두산이'가 부끄럽다」(『한겨레』, 2014. 10. 24) 중에서

언젠가 작곡하는 친구에게 내가 쓴 시에 곡을 붙여 달라고 부탁한 적이 있었습니다. 한 달쯤인가 뒤에 곡을 붙여 왔습니다. 그런데 그 사이에 나는 시의 몇 군데를 고쳤었습니다. 고쳤다고 하지만 토씨와 어미를 조금 손댄 정도였어요. 그랬더니 그 친구는 "아이구, 그럼 곡도 다시 손봐야 하는데…" 하는 겁니다. 토씨와 어미 약간 고쳤는데 뭘 그러냐니까, 그래도 그게 그렇지 않다는 거예요. 그때 나는 애국가의 '높은 물'과 '낮은 산'을 생각했고, 우리 예술의 본질에 대해서도 생각했습니다. 내용과 형식의 맞물림 같은 근본

적인 문제 말입니다. 음악뿐만 아니라 미술, 문학 등 모든 분야에서 우리의 정신세계를 서양의 기법으로 표현할 때 이런 문제들이 나타나는 건 아닐까….

그렇습니다, 산은 산이고 물은 물입니다. 산은 우뚝 높고, 물은 흘러 낮은 곳으로 가면서 만물을 이롭게 합니다. 그것이 자연입니다. 그 이치와 순리를 존중하는 바탕 위에 우리의 문화와 예술은 존재합니다. 자연스레 자연과 생명의 신비 앞에 머리 숙이는 겁니다. 목수는 나뭇결을 존중하여 거스르지 않고, 뛰어난 대장장이는 쇠의 소리를 듣고 마음을 읽을 줄 안다고 합니다. 큰 작품을 만들기에 앞서 목욕재계하는 것도 그런 까닭이겠지요.

몸과 마음을 닦는다는 것, 자신을 한껏 낮추는 그 겸허한 자세가 참으로 부럽습니다. 오늘날에는 왜 그게 안 되는 걸까요.

'한반도'라는 낱말

오늘날 우리는 '한반도'라는 말을 당연하게 사용하고 있습니다. 대한민국 헌법에도 그렇게 되어 있지요. 우리나라 헌법 제1장 제3조에는 "대한민국의 영토는 한반도와 그 부속 도서로 한다"라고 규정되어 있습니다.

통일에 대한 관심이 높아지거나 위기가 고조될수록 한반도의 긴장 완화, 한반도 주변의 정세, 한반도를 둘러싼 열강의 역학관계, 한반도의 비핵화 등등, '한반도'라는 말을 접할 기회가 한층 많아집니다. 이처럼 신문에서건 책에서건 학술논문에서건 아주 당연하게 우리나라의 영토를 '한반도'라고 부릅니다. 그 밖에도 비슷한 뜻의 용어들이 많지요. '삼천리 금수강산' '삼천리 반도' '백두산 뻗어내려 반도 삼천리' 따위의 낱말들…. 애국가에도 '무궁화 삼천리 화려강산'이라는 구절이 나옵니다.

물론 지리적으로 보면 현재의 우리나라는 반도(半島)입니다. 삼면이 바다로 둘러싸이고 한 면은 육지에 이어진 땅이니까요. 오늘의 지정학으로 말한다면 삼면은 바다로 둘러싸이고 한 면은 철조망으로 막혀 있는 섬이라고 생각할 수도 있겠지요. 그래서 요새 사람들은 한반도라는 단어에 별 문제가 없다고 생각할지도 모릅니

다.

그런데 아무런 의심 없이 쓰이고 있는 이 낱말에 은근히 신경이 쓰입니다. 역사적으로 보면 그렇지 않기 때문이죠. 뜻 바른 역사가들은 당치도 않은 헛소리라고 펄펄 뛰기도 합니다. 한반도라는 용어는 일제 식민지 시대의 몹쓸 찌꺼기라고 지적합니다. 그 엄청난 찌꺼기를 아직도 못 털어 버리고 스스로를 오그라뜨리는 못나디 못난 짓이라는 것입니다. 그분들의 주장을 간추려 보면 대충 다음과 같은 내용입니다. 물론 역사적 사실을 근거로 한 주장이요, 내가 보기에는 구구절절 옳은 말들이에요.

'한반도'라는 말은 일본이 우리나라를 삼켜 먹고 식민지로 만드는 구실로 꾸며낸 용어다. 우리의 상고사(上古史)를 제멋대로 뜯어고친 판이니 능히 짐작이 가는 대목이다. 그러니까, 일본 사람들이 '섬놈 열등감'을 조금이라도 벗어나려는 발악으로 그런 말을 만들어낸 것이다. 그래 놓고는 우리들을 '한토진(牛鳥人)'이니 '조센진'이니 하는 말로 능멸해 왔다. 말로만 그런 것이 아니고 정치적으로도 우리나라의 영토를 축소시키는 몹쓸 짓을 너무 많이 했다.

지금 우리가 알고 있는 우리나라의 국경선은 '압록강-석을수(石乙水)-두만강'인데, 그것은 오직 청일(淸日) 간의 국경협정에 그렇게 되어 있을 뿐, 우리와는 아무런 관계도 없는 일이다. 더욱 기가 막히는 일은, 이렇게 국경을 정해 주는 반대급부로 일본은 남만주 지역의 철도부설권을 따냈다는 사실이

다. 이 철도부설권은 러일전쟁 직후 1905년 포츠머스조약에서 승인되었다.

그런데, 실제로 중국과 우리나라의 국경협정은 1712년(숙종 38년) 5월 15일 우리나라 대표와 청나라 대표에 의해 이루어졌다. 우리나라와 중국 간의 최초이자 최후인 이 국경협정의 내용은 '백두산정계비(白頭山定界碑)'에 새겨져 있다. 이 정계비에는 우리나라의 국경이 압록강-토문강으로 되어 있다. 그것을 일본이 제멋대로 압록강-두만강으로 쪼그라뜨려 버린 것이다. 게다가 남의 땅을 팔아서 제 뱃속까지 채웠다.

이상이 역사학자들이 주장하는 사실의 요점입니다. 상고사를 공부하는 학자들의 대부분, 특히 민족사관을 가진 분들은 한결같이 대륙에서 우리 겨레의 근본을 찾습니다. 한반도에만 머무는 법이 없지요. 근거가 있는 역사적 사실이기 때문입니다. 실제로 유물들이 증명합니다. 중국이 동북공정(東北工程)에 이어 요하공정(遼河工程)을 집요하게 서두르는 것도, 일본이 광개토대왕비의 내용 일부를 변조한 것도 모두 그런 까닭이지요.

그런 '뜻 바른 역사가'들은 너무도 많아서 일일이 이름을 열거할 수가 없습니다. 숨어 있는 재야학자들도 많구요. 이해를 돕기 위해 요새 사람을 꼽는다면, 얼마 전 『중국일기』를 펴낸 도올 김용옥(金容沃) 교수나 소설 『고구려』의 작가 김진명(金辰明) 같은 이가 좋은 예가 되겠지요. 특히, 지도를 뒤집어 놓고 보면서 우리 겨레의 역사를 생각하는 도올 선생의 발상 전환 같은 것은 매우 중요하게

주목할 부분이라고 생각합니다.

물론 모든 역사가들이 그렇게 말하는 것은 아닙니다만, 이 주장에 따르면 우리는 반도 사람이 아닙니다. 따라서 '한반도'라는 말도 써서는 안 되는 겁니다. 그것도 모자라서 우리는 삼팔선 또는 군사분계선이라는 또 하나의 '잠정적 국경'을 아프게 끌어안고 있습니다. 그 국경선 역시 우리의 뜻과는 아무런 상관도 없이 생겨난 것입니다. 열강 제국들의 '땅 뺏어 먹기 놀음' 때문에 생겨난 금일 뿐이지요.

세상에서 가장 어렵고 두꺼운 국경은
같은 민족 사이에 버티고 있었다.
왜 하필 여기에 있을까 생각할 여유도 없이
철책을 넘어도 다른 막강의 문이 막아서고
지뢰는 수만 개씩 터질 준비로 들썩거리고
서로 겨눈 총들의 눈동자는 충혈되어 있었다.

그 뒤로 탱크와 오만 가지 무기가 부동자세로 선
아무도 이해할 수 없는 치명적인 국경.
국경의 빈 하늘 위에는 새 몇 마리가 생각에 잠겨
병신들, 병신들 하며 아무 데나 날아다녔다.
체념의 머리 위에도 곧 국경이 생기겠지.
병신들, 소리가 삭발한 초소 쪽으로 퍼져 갔다.
　　—마종기(馬鍾基), 「국경은 메마르다 2」 중에서

분단의 아픔을 하루라도 빨리 극복하기 위해서라도 더더욱 '한반도'라는 말을 써서는 안 되겠다는 생각이 절실해집니다. 물론 지금의 현실이나 국제정세 등으로 볼 때, 한반도라는 낱말을 사용하지 않을 수는 없지요. 하지만 우리의 마음만은 한반도에만 머물지 말고 대륙을 바라보고 꿈꾸자는 생각입니다. 영토란 국력에 의해서 변화하는 것입니다. 빼앗기도 하고 사들이기도 하는 것이 영토이고, 그때마다 국경선은 바뀌게 마련이지요. 미국의 캘리포니아 주도 원래는 멕시코 땅이었듯이….

"이제 와서 1712년에 맺은 국경협정을 들먹여서 뭘 어쩌자는 것인가" "그런 식으로 따지면 미국 땅은 모두 네이티브 아메리칸(인디언)들에게 돌려주자는 말인가"라는 식의 반론도 충분히 가능하겠지요. 맞는 말입니다.

하지만 우리가 스스로를 초라한 신세로 쪼그라뜨릴 필요는 없는 일이지요. 현실적으로 그 땅을 되찾기는 불가능하다 하더라도, 우리의 마음만은 '반쪽 섬〔半島〕 사람'이 아니라는 역사의식으로 가득 채울 수 있을 것입니다. 이런 기개를 되살리는 일은 일제의 잔재를 뛰어넘어 우리 역사의 거대한 뿌리를 바로잡아 가는 첫걸음이기도 할 겁니다. 그래서 '한반도'라는 말 대신 무슨 말을 쓰면 좋을까 하는 생각에 잠기게 되는 겁니다.

심히 주제넘은 짓인 줄 압니다만, 감히 제 개인적인 생각을 밝히자면, 한반도 대신에 '한토(韓土)' '한역(韓域)' '우리땅' 등으로 불렀으면 좋겠다고 생각합니다. 기존의 낱말로는 '근역(槿域)' 또는 '근역강토(槿域疆土)' 등이 좋은 대안이라고 생각합니다.

스트라빈스키 우표

아주 오랜만에, 정말 오랜만에 서울에 있는 친구에게 편지를 썼습니다. 잘 계신가, 잘 있소이다, 잘 지내시게…. 뭐 그런 식의 심드렁한 편지…. 쓸 말이 꽤나 많은 것 같다가도 막상 쓰고 보면 그런 무덤덤한 편지가 되고 맙니다. 그래도 그런 편지나마 쓰고 나면 마음이 후련해지지요. 오래된 빚이라도 갚은 기분이랄까.

역시 편지는 손으로 꾹꾹 눌러써야 제맛입니다. 뭐가 그리 바빠서 편지 한 장 제대로 못 쓰는지 모르겠어요. 요새 사람들 삶이라는 것이 도대체 빡빡하기 짝이 없어서 사람이 사람 구실도 제대로 못 하도록 구석으로 몰아붙이는 것 같기만 하네요.

봉투에 주소를 쓰고, 우표를 붙이려고 우표 상자를 뒤지다 보니 문득 우표 하나가 눈길을 끕니다. 우표에 작곡가 스트라빈스키(I. Stravinsky)의 얼굴이 그려져 있어요. 스트라빈스키! 아주 묘한 기분이 듭니다. 우리가 아는 상식으로는, 우표라고 하면 그 나라를 대표적으로 상징하는 형상으로 디자인하는 것이 보통이지요. 인물이건 꽃이건 동물이건, 그 외의 디자인이건 마찬가지예요. 은근히 나라 선전에 이용되는 것이 우표나 돈의 디자인입니다. 그럴 수밖에 없지요.

그런데, 스트라빈스키의 초상이 미국 우표에 그려져 있다는 것은 좀 이상한 일이죠. 무슨 사연으로 스트라빈스키가 채택되었는지 잘 모르겠지만, 고개가 갸우뚱해지는 일이에요. 스트라빈스키가 말년에 미국에 살았고, 아무리 세계적인 음악가라 할지라도, 소련 태생임은 누구나 아는 일입니다. 그리고 단순한 논리지만, 일단 소련은 미국의 적국으로 되어 있었습니다. 그러니까 적국 사람을 우표에 넣어 인쇄한 셈인 겁니다. 게다가, 클래식 음악이 그다지 대중화되어 있지 않은 미국사회에서 작곡가 스트라빈스키가 대중적으로 그다지 유명한 이름도 아닐 텐데 말이죠.

철저하게 흑백논리로 충만한 반공교육만을 받으며 자라 온 내게는 조금 이해하기 어려운 신선한 충격이었습니다. 실제로, 우리는 아무리 세계적으로 유명한 예술가라 해도 공산주의를 찬양한 적이 있거나 그쪽으로 기울어졌다고 의심받는 사람에 대해서는 제대로 배울 수 없었습니다. 많은 예술가들이 그런 이유로 교과과정에서 빠졌었지요. 예를 들어, 피카소의 작품이 미술 교과서에 실리지 못한 시절이 있었고, 채플린의 영화를 공식적으로 상영할 수 없었고, 현대 연극에서 빼놓을 수 없는 거물인 브레히트의 작품은 공연 허가가 나오지 않아서 공연할 수 없었지요. 그런 시절을 살며, 그런 교육을 받았습니다.

하기는 미국도 한때 이런 방면에서는 철저했었지요. 1950년부터 1954년까지 미국을 휩쓴 매카시즘(McCarthyism)의 광풍은 무자비하고 살벌했습니다. 사회 전반을 뒤흔든 광범위한 문화적 사회적 현상으로, 미국에서 수많은 논란과 갈등을 일으켰고, 많은 예

술가들이 억울하게 희생당했지요. 옥스퍼드 영어사전은 매카시즘을 "공산주의 혐의자들에 반대하는 떠들석한 반대 캠페인으로, 대부분의 경우 공산주의자와 관련이 없었지만, 많은 사람들이 블랙리스트에 오르거나 직업을 잃었다"고 정의하고 있습니다.

예술계의 유명인들 중에 매카시즘에 동조한 이도 있고, 반대로 피해를 받은 이들도 많습니다. 적극 동조한 유명인으로는 로널드 레이건, 엘리아 카잔, 월트 디즈니를 꼽을 수 있고, 대표적인 피해자로는 영화인 찰리 채플린, 극작가 아서 밀러, 레너드 번스타인, 시인 및 극작가인 베르톨트 브레히트 등이 널리 알려져 있습니다.

매카시즘의 피해자의 수를 정확하게 집계하기는 힘들다고 합니다. 수백 명이 수감되었으며 일만 명이 넘는 사람들이 직업을 잃어야만 했습니다. 특히 영화산업에서는 삼백여 명이 넘는 배우 및 작가, 감독 들이 비공식적인 할리우드 블랙리스트에 오르며 해고당했고, 동성애 혐의도 매카시즘의 주요 공격 대상이 되었다고 합니다.

표현의 자유와 이념의 갈등은 동서고금을 막론하고 있어 온 예술의 근본문제입니다. 우리도 너무나 아프게 겪어 왔고, 지금도 곳곳에서 알게 모르게 당면하고 있는 문제지요. 친일파 가리기, 철두철미한 반공교육, 동백림사건, 까닭 모를 금지곡들, 은밀하게 나도는 블랙리스트, 색깔론, 종북논쟁….

물론 우리만 그런 건 아닙니다. 대표적인 예로, 히틀러의 나치 때도 많은 예술가들이 협조하거나 박해받거나 했지요. 그리고 이스라엘에서는 바그너의 음악을 연주하지 못하는 것과 같은 답답한

세월이 오래도록 이어졌습니다. 바그너의 음악은 오랫동안 이스라엘 무대에서 연주될 수 없었습니다. 히틀러가 바그너를 총애했다는 이유만으로. 이스라엘 교향악단의 전신인 팔레스타인 오케스트라는 나치가 독일 거주 유대인을 공격한 1938년에 이미 바그너 음악에 대한 연주 금지 방침을 내렸습니다. 역사적 사실들을 살펴보면 유대인들이 바그너를 싫어할 만도 합니다.

작곡가 바그너(1813-1883) 음악은 유대인들에게 '죽음의 선율'이다. 독일 총통 히틀러(1889-1945)가 유대인들을 가스실에서 학살할 때 바그너의 음악극 〈탄호이저〉 3막에 등장하는 「순례자의 합창」이 울려 퍼졌기 때문이다. 질식해 죽어 가던 사람들을 떠올리면 이 음악이 어쩐지 끔찍하게 들린다. 바그너 음악은 한때 유대인뿐만 아니라 전 유럽 사람들에게 '공포의 선율'이었다. 제이차 세계대전 당시 나치 군대가 행진할 때 음악극 〈니벨룽겐의 반지〉 중 「발퀴레의 기행」이 쓰였다. 히틀러는 바그너를 추앙했으나 결국 그의 음악에 오점만 남겼다. 그러나 히틀러 때문에 바다처럼 깊고 우주처럼 드넓은 바그너의 음악 가치는 결코 추락하지 않았다.

—전지현, 「유대인들에겐 '죽음의 선율' 바그너 … 홀로코스트 때 울려 퍼진 그 곡」(『매일경제 LUXMEN』 제22호, 2012. 7) 중에서

바그너는 일부 오페라에서 반유대주의적 면모를 보였을 뿐 아니

라, 독일인의 우월성을 강조하고 유대인을 경멸했고, 유대인 작곡가들이 독일인의 정서에 해를 끼친다고 비난하는 논쟁적인 글을 쓰기도 했습니다.

그럼에도 유대인 음악가들도 음악사에서 큰 비중을 차지하는 바그너를 외면하지 못합니다. "바그너의 이념과 반유대주의는 끔찍하지만, 다른 한편으로 바그너는 위대한 작곡가였다"는 겁니다. 그래서 일부 음악인들이 이스라엘에서 바그너의 곡을 연주하려 시도했고, 그때마다 격렬한 논란이 벌어지곤 했습니다.

이스라엘에서 성장한 지휘자 다니엘 바렌보임이 예루살렘에서 열린 이스라엘 페스티벌에서 베를린 슈타츠오퍼 오케스트라를 지휘하여 바그너의 '발퀴레' 중 1막을 앙코르곡으로 연주하는 데 성공한 것이 2001년 7월 7일이었습니다. 당초 정식 연주곡으로 프로그램에 들어 있었지만 완강한 반대에 부닥쳐 뺐던 곡을 앙코르곡으로 겨우 연주한 겁니다.

그 이전에는 1981년 주빈 메타의 지휘로 이스라엘 필하모닉이 바그너의 오페라 〈트리스탄과 이졸데〉의 발췌곡을 연주하려고 했으나, 포로수용소의 생존자 중 한 명이 무대 위로 뛰어올라 소동을 벌이는 바람에 연주를 중단했다는 기록도 있습니다.

한편, 이스라엘 악단이 처음으로 바그너의 음악을 독일에서 연주한 것은 2011년 7월이었습니다. 이스라엘 체임버 오케스트라는 바그너 오페라를 기리기 위해 열리는 바이로이트 축제에 참가하여 관현악곡 「지그프리트의 목가」를 연주한 것입니다. 금기를 깨는데 칠십여 년이나 걸린 겁니다.

바그너는 하나의 예일 뿐, 지금도 세계 곳곳에서 많은 예술가들이 표현의 자유를 위해 투쟁하고 있습니다.

철두철미한 반공교육 덕분인지, 스트라빈스키가 그려진 우표가 내게 울림을 주었습니다. 거기서 이데올로기를 넘어서는 미국문화의 포용력과 배짱을 느낄 수 있었어요. 적어도 예술이나 과학 같은 분야에 있어서만은 이데올로기를 뛰어넘어 필요한 사람을 받아들이는 아량이 부럽기도 했습니다. 이민 문호에 있어서도 정치 망명이나 학예 특기자의 문호는 항상 열어 놓고 있는 것이 미국입니다. 사실, 이들 망명 문화예술가들 덕분에 미국문화는 짧은 기간 동안에 세계적 수준으로 올라갔습니다. 그러면서도 미국은 여전히 공산주의를 인정하지 않는 철저한 반공국가입니다.

문득, 스트라빈스키 얼굴이 그려진 미국 우표 위로 우리의 남북협상, 고향 방문단, 이산가족 상봉, 예술단 교환… 등등이 어렴풋이 떠올랐습니다. 묘하게 겹쳐서 이상한 그림이 모습을 드러냅니다. 그리고 북으로 갔다는 이유 때문에 훌륭한 작가의 좋은 서정시, 씩씩한 대하소설까지 읽을 수 없었던 시절의 우리 사회 현실이 아리게 가슴을 때렸습니다. 그래서 서울 친구에게 보내는 편지의 봉투를 스트라빈스키 우표로 도배를 하다시피해서 보냈습니다. 나의 느낌이 조금이나마 그쪽으로 전해지기를 바라면서….

우리도 이제는 이념의 차이를 극복해야 할 텐데, 이념을 넘어서서 북한의 문화나 학문, 정신세계 등에 대해서 다각적으로 접하고 공부하는 것이 통일의 기초가 될 텐데, 전혀 그러지 못하는, 엄두조차 못 내는 현실이 참 서글프네요.

한류 호들갑

한류(韓流) 열풍이 대단합니다. 요새는 영어로 'hallyu'라고 써도 다 알아듣는답니다. 어떤 이는 한류가 '아시아 르네상스의 태풍'이며, 한민족의 새로운 시대를 열 것이라고 예언하기도 합니다. 그런가 하면 어떤 이들은 이런 식의 한류는 오래 못 갈 것이다, 한 시절 어떤 옷이 유행하다가 사그라들듯이 그렇게 잠시 잠깐 유행하고 마는 것이 아닌가 하고 걱정합니다.

바람직한 한류란 어떤 것이어야 할까를 진지하게 고민해야 할 시기인 것 같습니다. 한류가 한때의 유행이나 유희로 그치지 말고, 뭔가 한국의 제대로 된 문화를 알릴 수 있는 발판이 되기 위해서는 그런 고민이 반드시 거쳐야 할 과정일 겁니다. 그러기 위해서는 우선 한류라는 말의 정의를 명확하게 할 필요가 있겠죠. 먼저 사전을 찾아봅니다.

한류(韓流, Korean Wave)는 대한민국의 대중문화를 포함한 한국과 관련된 것들이 대한민국 이외의 나라에서 인기를 얻는 현상을 뜻한다. '한류'라는 단어는 1990년대에 대한민국 문화의 영향력이 타국에서 급성장함에 따라 등장한 신조어이다.

초기 한류는 아시아 지역에서 주로 드라마를 통해 발현되었으며 이후 케이팝(K-Pop)으로 분야가 확장되었다. 2010년대에 들어서는 아시아 외의 지역에서도 어느 정도 영향을 끼치기도 한다.

―위키백과

한류라는 용어는 한국의 대중문화가 알려지면서 대만, 중국, 한국 등에서 사용하기 시작하였으며, 중국에서 한국 대중문화에 대한 열풍이 일기 시작하자 2000년 2월 중국 언론에서 이러한 현상을 표현하기 위해 '한류'라는 용어를 사용하여 널리 알려졌다. 이후 한국 대중문화의 열풍은 중국뿐 아니라 타이완, 홍콩, 베트남, 타이, 인도네시아, 필리핀 등 동남아시아 전역으로 확산되었다. 특히 2000년 이후에는 드라마, 가요, 영화 등 대중문화만이 아니라 김치, 고추장, 라면, 가전제품 등 한국 관련 제품의 이상적인 선호현상까지 나타났는데, 포괄적인 의미에서는 이러한 모든 현상을 가리켜 한류라고 한다.

―두산백과

한류의 건강한 미래를 위해 이런 사전적 정의에 더해져야 할 것은 무엇일까를 진지하게 생각해 봐야 할 겁니다. 이를테면 한국인 특유의 정서, 사상, 철학 같은 것이나 선택과 집중의 문제 등등. 리처드 도킨스(Richard Dawkins)가 『이기적 유전자』에서 언급한 문

화 유전자 밈(meme)에 대해서도 관심을 가져야겠지요. 윤태일 교수는 "영화나 텔레비전 드라마 한 편, 노래 한 곡이 성공하는 것보다 더 중요한 것은 그 속에 담긴 문화 유전자의 생명력을 확보하는 것이다"라고 말합니다. 전적으로 동감입니다.

한국 텔레비전 드라마나 싸이(Psy)의 「강남 스타일」이 불을 붙인 케이팝의 인기가 세계적으로 대단한 것은 사실입니다. 지금은 대중문화가 중심이지만 앞으로는 클래식 음악, 미술, 문학, 무용, 전통문화 등 각 분야로 번져 나가리라는 기대도 조심스럽게 해 봅니다.

하지만, 바람이 센 만큼 호들갑도 좀 지나친 것 같아 보입니다. 언론들이 앞장서서 호들갑을 떨지요. '아이돌 그룹 아무개, 일본 정벌!' '걸 그룹 아무개, 미국 강타' '가수 아무개, 세계 정복'…. 이렇게 자극적인 제목이 대문짝만 하게 붙은 기사를 자세히 읽어 보면, 일본의 한구석에서 공연을 했거나, 미국의 한 카지노 무대에서 노래를 불렀거나, 빌보드 차트 순위에 잠깐 올랐다가 사라졌거나, 뭐 그런 식이라서 허탈해질 때가 많습니다. 터무니없는 과장이요 자만심이지요. 세계가 그렇게 간단하게 정벌될 리가 있나요!

좀 차분하고 어른스러워졌으면 좋겠습니다. 이런 식으로는 잠시의 열풍으로 끝날 가능성이 큽니다. 오래 가기가 어렵지요. 실제로 미국의 음악 전문지 『빌보드(Billboard)』를 이끄는 재니스 민(Janice Min) 대표는 이렇게 말했습니다.

케이팝은 노래뿐 아니라 댄스, 패션 등 360도가 모두 완벽하

게 포장된 장르입니다. 하지만 미국 사람도 곧 이 포장이 진짜인지 의심할 겁니다. 이젠 깊이있는 이야기가 필요합니다. 앞으로 케이팝이 좀 더 대중에게 진솔하게 다가갈 필요가 있습니다. 앞으로 싸이를 넘어 다양한 장르의 케이팝을 보여 줄 차세대 스타가 필요합니다.

—재니스 민, 「2014 서울국제뮤직페어」 기조연설 중에서

귀담아 들어야 할 이야기입니다. 문화는 번드르르한 겉포장이 아니라, 속 깊은 이야기요 정신이어야 합니다. 호들갑스러운 자만심은 금물이지요. 자만심은 결국 열등감의 다른 표현이기도 할 겁니다.

진정한 한류란 어떤 모습이어야 할까요.

한국 사람보다 한국을 더 깊이 알고 사랑한다는 독일 사람 베르너 사세(Werner Sasse) 교수는 케이팝을 중심으로 한 한류를 "처음부터 끝까지 돈, 돈, 돈과 관련된 문제이지 확실히 한국문화와는 무관하다"고 걱정스럽게 평가하며 이렇게 충고합니다. 보다 본질적이고 성숙해야 할 것이라는 이야기입니다. 문화 한류의 바른 방향을 일러주는 말씀으로 새겨듣고 싶습니다.

(지금의) 한류에서는 한국문화의 요소가 전혀 발견되지 않는다. 그 인기는 셰익스피어, 괴테, 브레히트, 사뮈엘 베케트의 연극처럼 전 세계 사람들을 감동시키는 내용에 바탕을 둔 것이 아니며, 톨스토이, 발자크, 헤세, 모차르트, 바흐, 베토벤,

쇤베르크, 존 케이지, 백남준 등이 당대의 정신을 포착하고 영
향을 주어 문화 발전의 흐름을 바꾸었던 사례와도 다르다.
—베르너 사세 지음, 김현경 옮김, 『민낯이 예쁜 코리안』
(2013) 중에서

　적어도 문화예술 분야에서의 한류라면 당연히 한국의 정신세계
를 바탕으로 해야 하고, 한국 특유의 감성이나 문화적 가치가 담겨
있어야 할 겁니다. 최근 세계 미술계에 떠오르는 중국 작가들의 작
품에서 중국 냄새가 물씬 풍기듯….

　미술이나 음악의 경우를 보면, 지금까지 해외 무대에서 그런대
로 인정을 받은 한국 예술가가 적지 않습니다. 백남준, 이우환, 윤
이상, 이응노, 김환기, 김창열…. 물론 저마다 세계무대에 접근하는
방법이나 추구하는 방향은 다릅니다. 윤이상(尹伊桑), 이응노(李
應魯) 같은 이는 고집스럽게 한국적인 바탕을 지켰고, 백남준(白南
準) 같은 이는 서양의 표현기법을 바탕으로 삼으며 한국적 요소를
적극적으로 가미했지요. 김환기(金煥基), 김창열(金昌烈) 같은 작
가는 동서양에 묶이지 않는 자신만의 조형언어를 찾으려 애썼구
요. 이분들의 예가 문화 한류에 구체적인 방향을 가늠하는 데 도움
이 될 겁니다.

　한류가 뜻밖의 성공을 거두자, 한국사회에서는 '한류'를 확대 해
석하는 것이 '추세'인 모양입니다. 해외에서 한국문화가 인기를 끌
경우 무조건 '한류'라는 이름을 붙이는 것 같아요. 예컨대 한식, 한
복, 한옥 등의 문화 콘텐츠들이 그렇고, 게임 산업이나 스포츠 등

의 문화체육 콘텐츠들에도 '한류'라는 이름을 붙이는 것이 현실입니다. 예컨대 '스포츠 한류'라는 말도 빈번하게 사용되고 있지요. '케이스포츠(K-Sports)' 때문에 큰 소동이 벌어지기도 했구요. 한국 사람이 하는 일 중 세계적으로 두각을 나타내고 인정받는 것이면 모두 싸잡아서 '한류'라고 말하며 우쭐대는 것 같은데, 이게 과연 맞는 생각인지 따져 봐야 할 겁니다.

무슨 일이건 한국 사람이 뛰어나게 잘하면 한류라고 말할 수는 없지요. 예를 들어, 최근 한국 여자 골퍼들이 세계 골프판을 휩쓸고 있지만 이걸 한류라고 우길 수는 없습니다. 대한의 자랑스러운 낭자들이 서양 운동인 골프를 잘 치는 것일 뿐이죠.

싸이의 강남스타일과 박세리의 골프는 같을 수가 없습니다. 창작의 우수성과 기능의 우수성은 다르기 때문입니다. 예를 들어 클래식 음악에서는 일찍부터 한국의 빼어난 연주자들이 세계무대에서 두각을 드러냈지요. 하지만 그걸 한류라고 부르는 건 무리라고 저는 생각합니다. 피아니스트 조성진이 아무리 인기가 있어도 서양 작곡가의 음악을 훌륭하게 연주하는 것일 뿐이지 한국적으로 연주하는 것은 아니지요. 이에 비해 케이팝은 서양 흉내를 내는 것이긴 하지만 분명히 창작물입니다. 그 점이 다릅니다.

한류라는 낱말의 바닥에는 한국인 특유의 정서, 사상, 철학 같은 것이 깔려 있어야 한다고 생각하는 겁니다. 그러니까, 나윤선이 재즈 스타일로 부른 아리랑이나 허윤정의 거문고 연주, 김덕수 패의 사물 연주 등은 한류이지만, 조성진의 피아노 연주를 한류라고 말하는 건 아전인수라고 생각되는 것입니다. 스포츠에서 한류다운

한류는 태권도밖에 없다는 생각입니다.

제가 보기에는, 지금 한류에는 자만심이라는 거품이 많이 끼어 있고 알맹이가 부실한 것 같습니다. 거품과 호들갑을 빼고 선택과 집중을 해야 할 겁니다.

부러워하며 받아들이기만 하던 처지에서 베풀고 주는 위치로 바뀌었으니 한층 더 겸손해져야 합니다. 걸핏하면 정벌, 정복, 강타, 초토화… 같은 수다로 호들갑을 떠는 일은 이제 제발 그만했으면 좋겠습니다. 일본의 가수 하나가 와서 공연하고 '서울 정복했다'고 난리를 친다면 우리 기분은 어떨까요.

한류의 확산을 바란다면, 지나친 자만심도 금물이지만, 근거 없는 민족적 우월감도 절대 금물입니다. 문화 돌연변이가 탄생할 수 있도록 늘 열려 있어야 합니다. 한국인의 대표적인 문화 유전자로 '신명'을 꼽는 윤태일 교수는 이렇게 말합니다.

신명이 문화 유전자로서 어떤 진화과정을 겪었고 세계의 문화 유전자 전쟁에서 어떻게 경쟁력을 확보할 것인가를 고민해야 한다. 그 과정에서 전통 한국문화에 나타난 신명의 정서 구조, 신명의 미학적 원리를 규명하는 것은 반드시 필요하지만, 거기에 너무 얽매일 필요는 없다. 과감하게 다른 문화의 이질적 유전자와 교접함으로써 문화적 돌연변이가 출현할 때 신명의 문화 유전자도 진화할 수 있는 것이다. 그럴 때 신명의 문화 유전자가 생존력을 갖고, 신명에 기초한 한류가 지속될 수 있다.

또 한 가지 잊지 말아야 할 것은, 흔히 한류가 〈겨울연가〉나 〈대장금〉 같은 텔레비전 드라마에서 시작되었다고 보는 것 같은데, 사실 한류는 최근에 처음 시작된 것이 아닙니다. 멀리는 삼국시대에 엄청난 한류 열풍이 일본에 불었고, 현대에 와서는 세계 구석구석에 뿌리를 내린 태권도 사범들이 한류의 선구자들이었죠. 우리의 빼어난 예술가들이 세계에 한국을 심었습니다. 백남준, 윤이상, 정명훈, 김은국, 정경화, 백건우, 조수미, 김덕수 사물놀이패, 리틀 엔젤스, 그리고 사라 장, 조성진, 손열음 같은 수많은 젊은 연주자들, 그이들이 닦아 놓은 바탕 위에서 지금의 한류가 존재하는 겁니다. 이들에게 먼저 머리 숙여 감사하는 겸손한 마음을 가져야 마땅할 겁니다.

아무려나, 어떤 방향으로 가건 한류가 자본의 논리에 묶여서는 안 될 것입니다. 사실은 이것이 가장 중요한 점입니다. 예술작품은 단순한 상품이 아니고, 음식처럼 퓨전으로 인기를 끌 수 있는 것도 아니기 때문이니까요.

지금 우리나라는 세계화를 이루려고 너무 조바심을 치고 있는 것이 아닌가 하는 걱정이 들 때가 참 많습니다. 대한민국 국립현대미술관의 관장으로 서양 사람을 모셔 올 정도이니 말입니다. 이건 국가대표 축구팀 지휘봉을 외국인 감독에게 맡기는 것과는 사정이 크게 다른 일 아닌가요. 이기고 지는 것이 분명한 스포츠와 예술을 같은 식으로 생각하는 사고방식… 이러다가 대통령마저 수입하는

것은 아닐지…. 나라에서 바라는 대로 외국인 관장 덕에 한국미술의 세계화가 찬란하게 이루어졌다고 칩시다. 그 다음은 뭔가요. 또 돈 이야기인가요.

'문화 상품'이라는 말은 우리 스스로 파는 함정일지도 모릅니다.

아니요, 저는 일본인입니다

유명한 심수관요(沈壽官窯)의 홈페이지에 다음과 같은 글이 있다고 합니다. 많은 것을 말해 주는 글입니다.

우리 가마에는 한국에서 많은 분들이 찾아 주신다. 참으로 고마운 일이다. 하지만 명함을 드리고 인사를 나누면서 자주 받는 질문이 있는데,

—15대 심 선생님은 한국인이지요?

—아니요. 저는 일본인입니다.

—그래도 혈통은 한국 사람이지요?

—…?

실제로 이와 같은 대화가 지금까지 몇 번이나 있었다. 도대체 한국인, 일본인이란 무엇을 의미하는 걸까.

또 지난 2013년 11월 서울의 예술의전당 전시회의 인사말에서 이렇게 이야기했다고 합니다.

사쓰마 도자기의 사백 년의 노력과 그 성과를 한국인의 민족

의 힘이라고 하는 자존심에 단순히 귀착시키고 싶지 않다. 확실히 고난의 역사였다. 그러나 동시에 일본사회와 화합하고 서로를 인정하고, 일본인에게 격려를 받으면서 여기까지 왔다. 그러지 않았으면 원한과 반발만으로는 사백 년이라는 오랜 세월을 결코 살아올 수 없었을 것이다. 사쓰마 도자기는 불행한 시대의 바람에 아버지인 한국의 종자가 어머니인 일본의 대지에서 싹을 틔우고 꽃을 피운 것으로서, 이 두 나라의 은혜와 사랑에 의해 여기에 있는 것이다. 그것을 부디 이해해 주면 좋겠다.

심수관은 정유재란(丁酉再亂) 때 일본 가고시마로 끌려간 조선 도공 심당길(沈當吉)의 후예입니다. 심수관 가(家)는 1597년 정유재란 당시 전북 남원에서 거주하던 심당길(1대)이 지금의 일본 가고시마인 사쓰마 현(縣)으로 끌려간 이래 사백이십 년 동안 청송(靑松) 심씨(沈氏) 성(姓)을 그대로 간직해 왔다고 하지요. 일본에서 우리나라의 전통과 정신을 계승하며 예술적 자긍심을 지켜 오고 있는 겁니다. 그래서 우리는 심수관을 당연히 자랑스러운 한국인으로 여기고, 그 훌륭한 도자기의 전통을 한국의 것이라고 우쭐대는 겁니다.

그러나 심수관 본인은 "나는 일본인이다. (…) 성과를 한국인의 민족의 힘이라고 하는 자존심에 단순히 귀착시키고 싶지 않다. (…) 일본사회와 화합하고 서로를 인정하고, 일본인에게 격려를 받으면서 여기까지 왔다"라고 분명하게 말합니다. 이것이 진실입

니다. 터무니없는 민족주의는 자만일 따름입니다. 심수관의 말 속에 문화 교류의 본질이 들어 있습니다. 한류로 호들갑을 떠는 사람들이 새겨들어야 할 말이기도 합니다.

예전에 한동안 "일본의 유명 가수나 배우 아무개가 사실은 한국인이다"라는 따위의 이야기가 많이 떠돌았던 적이 있습니다. 실제로 자신이 한국계임을 밝힌 사람도 간혹 있었지요. 그러나 지금 생각해 보면 부질없는 일들이었습니다. 모든 것을 나 위주로, 아전인수(我田引水)로 생각하기 때문에 이같은 호들갑이 나오는 겁니다.

"고대 일본문화는 모두 한국에서 건너간 것이다"라는 식의 터무니없는 자만은 금물입니다. 그런 점에서 유홍준(兪弘濬) 교수의 『나의 문화유산답사기』 일본편은 바르고 믿음직한 시각을 보여 줍니다. "일본인들은 고대사 콤플렉스 때문에 역사를 왜곡하고, 한국인은 근대사 콤플렉스 때문에 일본문화를 무시한다"는 말에 전적으로 동감합니다.

일본의 문화가 이처럼 아이덴티티를 획득하고 동아시아의 일원으로 성장한 것을 한국인은 액면 그대로 인정해야 한다. 영국의 청교도들이 신대륙으로 건너가 이룩한 문화는 미국문화이지 영국문화가 아니듯, 한반도의 도래인(渡來人)이 건너가 이룩한 문화는 한국문화가 아니라 일본문화이다. 우리는 일본 고대문화를 이런 시각에서 볼 수 있는 마음의 여백과 여유를 가져야 한다.

─유홍준, 『나의 문화유산답사기』(2013) 일본편 1권 「서문」

중에서

인정할 것은 인정하는 성숙한 역사 인식 없이는 올바른 문화 교
류도 이루어질 수 없습니다.

일본제품 불매운동

내가 살고 있는 '서울시 나성구'(로스앤젤레스 한인 사회)에서 삼십여 년 전에 일본제품 불매운동이 일어난 적이 있었습니다. 그 당시 나성구(羅城區)에는 한국 사람이 운영하는 식품회사가 막 생겨날 무렵이었습니다. 그전까지는 우리의 주식인 쌀이나 라면 같은 식품 시장을 거의 모두 일본제품이 독점하고 있었지요. 그걸 돈으로 따지면 제법 큰돈이었습니다.

그런 상황에서 때마침 한일 간의 갈등이 불거지는 사건이 터지면서 사람들의 감정이 고조되었고, 그것이 일본제품 불매운동으로 번진 것이죠. 여기에 언론들이 자극적인 기사로 기름을 붓는 바람에 불매운동의 규모가 커졌어요. 그래서 큰 마켓 앞에 모여 시위를 하며 구호를 외치기도 했습니다.

"일본 식품 사 먹지 말고, 한국 식품 사 먹자!"

"일본은 한인 타운에서 폭리를 취하지 말라!"

그런데 시위에 참가한 사람들이 타고 온 자동차 중에 일제 차가 압도적으로 많았고, 취재하는 기자들의 카메라도 거의가 일제였습니다. 참으로 낯 뜨겁고 마음이 복잡 미묘해지는 광경이었지요. 불같이 타오르던 불매운동은 얼마 못 가서 흐지부지 잠잠해졌습니

다.

쌀이나 라면 같은 작은 물건 값 아끼자고 주장하면서, 정작 카메라나 자동차 같은 큰 것은 일제를 쓰고 있었으니, 도무지 앞뒤가 안 맞는 셈이었죠. '기름 엎지르고 깨알 줍는다' 또는 '노적가리에 불 지르고 싸라기 주워 먹는다'는 속담이 딱 어울리는 격이랄까요.

그런데 지금 우리가 일본을 대하는 자세에도 혹시나 이런 모순이 있는 것은 아닌지 하는 생각이 들곤 합니다. 가령 위안부 문제 처리 같은 것 말입니다. 참 생각할수록 답답해요.

현재 한일관계나 남북관계는 철저하게 일방적인 흑백논리의 세계입니다. 오로지 한 가지 목소리밖에 없습니다. 조금이라도 다른 목소리를 내면 바로 친일파나 매국노가 되어 버리고 맙니다. 도무지 중간지대도 없고, 스스로를 반성해 볼 기회도 없어요.

더욱 심각한 것은 일본을 제대로 알려는 진지한 노력이 턱없이 부족하다는 점입니다. 한국에게 일본이란 존재는 삼킬 수도 없고 뱉기도 거북한, 참으로 고약한 계륵(鷄肋) 같은 존재입니다. 사사건건 부딪쳐야 하니 항상 골치 아프지요. 친하고 싶어도 번번이 과거사가 발목을 잡습니다. 여론조사를 해 보면 한국과 일본 두 나라에서 똑같이, 서로를 가장 믿을 수 없는, 가장 싫어하는 나라라고 응답하는 결과가 나오곤 합니다. 늘 그래요. 언제까지나 그럴까요. 나라를 다스리는 높은 분들의 깊은 뜻을 헤아리기는 어렵지만, 이처럼 일본과 대립하고, 북한과 날카롭게 맞서기만 해서 어쩌자는 것인지 걱정스럽습니다.

역사적 악연 때문에 우리 한국 사람들이 일본을 대하는 자세는

대단히 감정적이지요. 매우 민감하고, 일방적이기도 합니다. 우리 스스로 그런 점을 잘 알면서도 쉽게 고쳐지지 않는 것 같아요. 예를 들어, 스포츠 경기를 해도 일본에게만은 무조건 이겨야 직성이 풀립니다. 일본에게 졌다가는 난리가 나지요. 그런데 어째서 노벨상 수상자의 수에는 무덤덤한지 모르겠습니다.

그런가 하면, 국민 정서와 조금이라도 다른 발언을 하면 곧바로 '친일파'로 몰립니다. 일본은 무조건 나쁜 놈이고 우리는 피해자라는 의식이 발동하는 겁니다. 그래서 흥분부터 하고 봅니다. 물론 이런 흥분이 '승리'의 자극제가 되기도 하지만, 사사건건 그럴 수는 없고, 그래서도 곤란합니다.

일본을 이기고 뛰어넘기 위해서는 감정을 앞세우기 전에 먼저 일본을 알아야 한다는 것이 나의 생각입니다. 극일(克日)을 위해서는 먼저 지일(知日)이 필요하다는 말이지요. 이건 병법(兵法)을 들먹거릴 것도 없는 상식입니다.

우리는 일본에 대해 얼마나 제대로 알고 있는가, 특히 우리 젊은 세대들은 일본에 대해 무엇을 얼마나 알고 있는가, 냉철하게 반성해야 합니다.

일본에서 조금 살아 본 제가 알기로는, 우리가 일본에 대해 아는 것에 비하면 일본이 한국에 대해 아는 것이 훨씬 많고 철저하고 집요합니다. 여러 분야에서 비교하기조차 어려울 정도예요. 예를 들어, 일본 외무성을 비롯한 정부기관에는 평생 철저한 직업의식을 가지고 집요하게 파고드는 한국 담당 관료들이 꽤 많다고 들었습니다. 기업에도 그런 직원들이 요소요소에 자리잡고 있다고 합니

다. 그들이 쌓아 온 전문 지식과 정보가 막강하고, 인맥도 대단하지요. 이에 비해 우리 한국은 어떤가요. 전문가로서의 의무감이나 자부심보다 출세를 먼저 생각하는 관리가 더 많지 않은가 하는 생각이 듭니다만, 제발 제 생각이 잘못된 것이기를 바랍니다.

정신문화 분야에서는 문제가 한층 심각합니다. 작은 예를 들어, 한국어로 번역 출판된 일본 관계 책과 일본어로 번역돼 일본에 소개된 우리 책은 비교조차 어려운 실정이지요. 일본문학은 거의 실시간으로 한국에 소개되지만, 일본에서는 한국문학에 거의 관심을 갖지 않습니다. 출판계에 따르면, 한국에서 번역되는 일본 관계 서적은 연 구백 종이 넘는데, 일본에서 출간되는 한국 관계 번역 도서는 이십여 종 정도에 지나지 않는답니다. 그런 가운데 일본에 한국문학을 알리려 고군분투하는 쿠온(CUON) 출판사 같은 곳이 있으니 참으로 고마운 일이죠. 건투를 빕니다.

한국의 젊은 독자층 사이에서 무라카미 하루키(村上春樹) 같은 인기 작가뿐 아니라, 많은 일본 소설이 막강한 인기를 누리고 있습니다. 그것도 추리소설 같은 장르소설이나 달콤한 대중소설이 주를 이루고 있다고 합니다. 대형서점의 베스트셀러 목록이 그렇게 말해 줍니다.

물론, 문학작품을 읽는 것은 그 나라를 알기 위해서라기보다는 문학이라는 장르에 대한 관심만으로 어느 나라 작품인지를 가리지 않고 읽을 가치가 충분하며, 또 그런 이유로 읽히는 것이겠지요. 또한, 그런 책을 통해서라도 일본을 아는 것이 아예 모르는 것보다 낫다고 말할 수도 있습니다. 하지만, 문학적 관심으로 읽은 작품이

읽는 이에게 미치는 영향에 대해서도 생각하지 않을 수가 없습니다. 그런 대중적인 책들만을 읽으며 자란 청소년들이 장차 나라의 중심이 되었을 때 어떤 일이 벌어질까요. 어떤 책을 읽느냐는 대단히 중요합니다.

제가 알기로는 일본에는 문학작품 말고도 꼭 읽어야 할 각 분야의 고전이 무척 많습니다. 그런 책들에도 관심을 가지고 폭넓게 읽었으면 좋겠어요. 이쯤에서 "배부른 소리 말라"는 반론이 들립니다. '일본 대중소설만을 읽는 사람'의 문제점을 거론하기에는 대한민국의 독서 현실이 너무나 민망한 상황이라는 겁니다. 무슨 책이든 좋으니 많이 읽었으면 좋겠다는 하소연입니다. 2016년 초에 발표된 '국민독서실태'에 따르면, 한국인 세 사람 중 한 명은 일 년 동안 한 권의 책도 읽지 않는다고 합니다. 이유는 '시간이 없어서'라고 하구요. 그나마도 독서 인구는 점점 줄어드는 추세라고 합니다. 하지만 저는 믿습니다, 필요한 책은 반드시 찾아서 읽는 '속 찬' 젊은이들이 많고, 점점 늘어날 거라고.

물론 책만으로 충분할 수는 없습니다. 우리 젊은이들이 일본을 제대로 공부하고, 그래서 실력 있는 일본 전문가가 많이 배출되기 위해서는, 우리 사회 모두가 진지하게 배려해야 합니다. 그런데 문제는, 이런 공부는 책이나 컴퓨터에서 얻은 정보만으로는 제대로 배울 수 없다는 점이지요. 직접 부딪치면서 터득해야만 알 수 있는 것들이에요. 그러므로, 두 나라의 젊은이들이 자주 만나서 터놓고 대화를 나누는 '이해의 마당'이 많아져야 하고, 문화 교류도 활발해져야 합니다. 다양한 시각의 의견을 자유롭게 이야기하고 토론

하는 분위기가 만들어져야 합니다. 유학도 많이 가야죠. 그래야 소탐대실(小貪大失)의 우를 피할 수 있을 겁니다.

잘 아는 대로 아베 정권의 노골적인 우경화로 인해 한일관계는 한층 더 살벌해지고 있습니다. 독도 문제, 일본군 위안부 문제, 역사 교과서 왜곡 문제 등등 어느 것 하나 속 시원하게 풀리는 것이 없으니 답답하기만 합니다. 지금 우리가 이러한 문제에 관해 일본에 반대하는 것에 대한 반성도 필요하고, 자유로운 토론이 필요하다는 생각이 절실합니다.

예를 들어, 미국의 교포사회에서도 독도 문제, 위안부 문제, 동해 표기 문제 등에 대한 다양한 운동이 펼쳐지고 있습니다. '독도는 한국 땅'이란 옥외 광고판이 세워지고, 우리의 주장을 담은 신문광고가 큼지막하게 나고, 위안부 기림비도 여러 곳에 건립되었습니다. 미국의 공립도서관 뜰에 평화의 소녀상이 세워졌고 더 많은 곳에 세우려는 움직임도 활발합니다. 이런 움직임에 공감하는 미국 정치가들도 늘어나고 있어요. 물론 반가운 일이죠.

그러나, 국제사회에 호소해 공감대를 형성하려는 뜻은 충분히 이해하지만, 이런 운동이 좀 더 정교하고 치밀해야 하지 않을까, 미국인들의 반응은 어떠한가, 외교적 마찰이 생기지는 않을까… 등의 많은 문제들을 차분하고 냉철하게 되돌아볼 필요가 있다고 생각합니다.

미국의 유력 일간지 『워싱턴 포스트(The Washington Post)』는 지난 2014년 8월 19일자 사설을 통해 미국 정치인들의 '동해' 표기 지지를 정면으로 비판해 논란이 일었습니다. 그 기사의 내용은 "버

지니아의 정치인들이 동해 표기를 앞다퉈 공약, 이 지역 한인 유권자들의 환심을 사려 한다. 이는 버지니아 최대 투자국인 일본을 배려하지 않는 것이며, 남의 나라 바다 문제에 끼어드는 것은 옳지 않은 일이다"라는 식입니다. 요점은 "남의 바다 문제에 미국이 왜 끼어드느냐"는 것이죠.

2014년 5월에는 버지니아 주 페어팩스 카운티 정부가 청사 내에 건립한 위안부 기림비에 대해서도, "남의 나라 비극을 추모하는 조형물이 청사 내에 있는 것은 잘못된 일"이라고 비판했습니다.

한인사회는 당연히 격분했습니다. 하지만, 미국 사람의 관점에서 생각해 보면 전혀 터무니없는 말은 아니라는 생각이 들기도 합니다.

남의 나라 도서관 뜰에 동그마니 외롭게 앉아 있는 평화의 소녀상은 무슨 생각에 잠겨 있을까요.

숫자에 갇혀 버린 역사

318156254195166294296l5…

이렇게 써 놓고 보니, 옛날 간첩들 난수표 숫자 같아서 야릇한 느낌이 드네요. 아니면 무슨 복잡한 기계의 제품번호 같기도 합니다. 그러나 조금만 자세히 보면 이 숫자들이 우리 현대사의 큰 고비를 이룬 사건을 말하는 것임을 누구나 금방 알아차릴 겁니다. 3·1절, 8·15 광복절, 6·25 한국전쟁…. 소설가 최일남 선생의 표현을 빌리면 "다른 나라 사람들에게는 기호(記號) 축에도 들어가지 못할 이 숫자들이 우리 한민족한테는 엄청난 역사의 무게와 변전을 뜻"하며, "숫자의 메타포(隱喩) 따위 미지근한 표현으로는 턱도 없는 메가톤급 충격으로 사람들의 개인사(個人史)까지를 와장창 뒤바꾼 날로 기억되고 있는" 겁니다.

별 생각 없이 이런 말을 써 오면서 문득 이상하다는 생각이 들곤 합니다. 우리는 언제부터 기억해야 할 역사적인 날들을 무표정한 숫자로 표기하기 시작했을까요. 왜일까요. 우리가 특별히 숫자에 강한 민족도 아닌데 말입니다. 혹시 서양식을 흉내 낸 건가. 미국에서 숫자로 표시하는 기념일은 독립기념일인 7월 4일이나 9·11 테러 정도입니다. 아, 미주 한인사회에서는 1992년 4월 29일에 일

어난 엘에이(LA) 폭동을 4·29라고 부르긴 합니다.

아마도 중요한 사건이 일어난 날짜를 정확하게 기억하고, 세월이 지난 후에도 그날의 역사적 의미를 되살리자는 뜻이 담겨 있는 것이겠죠. 하긴 그런 식으로 따지고 보면, 우리나라 역사에는 그렇게 표시된 사건이 상당히 많습니다. 임진왜란, 병자호란, 병인양요, 신미양요, 갑신정변, 을미사변, 을사조약 등등….

하지만 중요한 것은 연대나 날짜가 아니라 그 안에 숨겨져 있는 역사적인 의미와 인간 드라마일 것입니다. 그런 드라마를 숫자만으로는 충분히 설명할 수 없을 겁니다. 한국 역사를 잘 모르는 젊은 세대들이나 외국 사람에게 6·25나 4·19는 전화 지역번호 정도로 읽힐지도 모를 일이고, 몇십 년이 지난 뒤 후손들이 6·25가 뭐냐고 고개를 갸우뚱거리면서 묻는다면 설명을 하기에 진땀을 빼야 할 겁니다. 참 답답해집니다.

미국에 살고 있는 김신웅(金信雄) 시인은 그런 안타까움을 이렇게 노래했습니다.

3·1은 3이요 답하는 손주에게
8·15는 하고 물으니
머뭇거리던 대답, 120이라 한다
그래서 가까웠던 일
4·29라 들은 일 있나 했더니
역시 숫자로 116인데…
의아한 눈초리만 보내온다

6·25는 물을 엄두도 못내는

별안간 스쳐가는 그날의 기억…

—김신웅, 「총알 박힌 노송은 그대로인데」 중에서

이 시를 읽고, 미국에서 자란 아이들이라서 이런 식으로 반응하는 것이지 한국 아이들은 절대 그렇지 않다고 말하는 분이 많을 것 같은데, 유감스럽게도 현실은 그렇지만도 않은 것 같습니다. 예를 들어, 한국의 학생 중에 3·1절을 '삼점일절'이라고 읽는 어린이가 적지 않다니 말입니다. 한 인기 아이돌 그룹의 여가수가 방송에서 안중근 의사를 "긴또깡(김두한의 일본식 발음)"이라고 하는 바람에 비난이 쏟아진 일도 있었다지요.

피눈물 나는 역사적 사건들을 개성 없는 숫자로 표시하고 이해하는 것은 무슨 까닭일까요. 숫자에는 표정이 없습니다. 차갑고 객관적인 기호일 따름이지요. 예를 들어 죄수들은 이름이 아니라 숫자로 불리게 되는데, 이로 인해서 개성적인 인간성을 빼앗기는 셈이지요. 군번이나 대학교 학번 같은 숫자도 이와 비슷한 역할을 할 때가 많습니다. 숫자란 감동이나 연극성이 배제된 냉정한 관념으로, 사람 냄새 물씬한 역사적 사건들을 표시하기에는 영 마땅치가 않습니다.

혹시 이런 식의 표기가 DJ, JP, YS, MB… 같은 얄궂은 발상과 같은 맥락은 아닌지 하는 의문이 들기도 합니다. 그렇다면 문제입니다. 우리 자녀들의 역사교육을 위해서라도 바로잡아야 합니다. 역사의 정신은 후손들에게 올바르게 이야기되고 전해져야 합니다.

역사적인 사건에 배어 있는 뼈근한 시대정신을 바르고 감동적으로 가르쳐야 합니다. 그건 우리 사회와 어른들이 반드시 해야 할 의무이기도 하지요.

요즘 젊은 세대들이 6·25가 뭔지, 4·19가 뭔지 잘 모르는 이유는 숫자로 표시했기 때문일 수도 있겠지만, 가장 근본적이고 큰 이유는 날이 갈수록 역사 교육의 비중이 줄어 가고 있고, 또 세상이 물질만능, 개인주의가 심화되면서 공동체의식, 역사의식이 점점 줄어 가고 있는 점이 아닐까요. 얼마 전, 한동안은 수능시험에서 역사 과목이 필수가 아닌 선택과목이어서 놀랐었는데, 이번에는 역사 교과서를 국정으로 통일한다죠. 그러니까, 다른 소리 말고 나라에서 정해 주는 역사만 배우라는 이야기 아닙니까.

혹시 누가 "625가 어느 동네 지역번호냐"고 물어 오면 뭐라고 대답해야 할까요. 38선이 슬프게 아른거리네요. 그러고 보니 38선이라는 낱말도 나름대로 중요한 의미를 갖기는 하지만, 더 적절한 말을 찾을 수 있지 않을까요.

이런 식으로 역사나 사상(事象)의 의미를 무표정하게 객관화시키는 경향은 예술 작품에서도 나타납니다. 예를 들어, 미술작품의 제목을 번호로 표시하는 일처럼 말입니다. 전시회에서 본 어떤 그림에 〈무제-16024〉라는 제목이 붙어 있기에 작가에게 무슨 뜻이냐고 물었더니, 짐작한 대로 2016년에 스물네번째로 그린 작품이라는 뜻이라고 대답하더군요. 그런 대답을 들을 때마다 나는 '이건 제품 번호지 작품 제목은 아니지 않나' 하는 생각이 들어서 매우 불편합니다.

물론 작가가 의도적으로 감정을 빼고 무표정한 제목을 붙일 수도 있고, 그런 것이 효과적일 때도 많습니다. 오늘날의 미술, 특히 추상미술에서는 그런 작가가 매우 많지요. 제목으로 작품의 의미를 얽매지 않고, 감상하는 사람들이 자유롭게 상상의 나래를 펼치며 받아들일 수 있도록 열어 놓는 것이라고 설명하는 작가도 많습니다. 그러면서 클래식 음악에서는 그렇게 하는 것이 당연하지 않느냐고 말하기도 합니다. 하지만 미술작품 제목의 경우는 클래식 음악의 작품 번호와는 사정이 많이 다르지 않을까요.

문화의 하향평준화, 상향평준화

한없이 가볍고 천박해져 가는 오늘의 우리 사회를 보며, 문화의 하향평준화를 걱정하는 사람들이 많습니다. 정말 우리 문화가 어디까지 더 천박해지고, 얄팍한 감각만 남을지 걱정스럽기도 합니다.

하지만 '하향(下向)'에 방점을 찍지 말고, '평준화'에 관심을 가지면 좀 생각이 달라집니다. 일부 특수한 사람들만이 문화 혜택을 즐기는 것이 아니고, 모든 사람들이 골고루 문화를 누릴 수 있는 세상이 된다면, 문화의 '상향평준화'가 이루어져 아름다운 세상이 될 텐데….

『녹색평론』에 실린 글 한 편을 읽고 감동을 받으며, 그런 생각이 강하게 들었습니다. 안드레 블첵(Andre Vltchek)이라는 체코계 미국인 소설가, 영화제작자, 탐사 저널리스트가 쓴 「시와 라틴아메리카 혁명」이라는 글입니다. 그 글의 한 부분을 옮겨 여러분과 함께 읽고 싶습니다. 간추려 소개하면 뜻이 제대로 전해지지 않을 것 같고, 또 이만큼 잘 쓸 자신도 없어서 좀 길지만 그대로 옮깁니다.

내가 거기로 갔을 때 베네수엘라 정부는 가난한 사람들과 대중에게 수백만 권의 책들을 나눠 주는 운동을 하고 있었다.

『돈키호테』와 같은 고전작품들이 문자 그대로 무료로 나라 전역에 배포되고 있었다. 그뿐만 아니라, 정부가 운영하는 모든 서점들에서는 시와 세계문학의 걸작들이 또한 무료로 제공되고 있었다.

정부의 이 운동은 대단한 제스처였다. 그러나 그것은 단순한 제스처가 아니었다! 그것은 매우 논리적이고 전략적인 운동이었다. 왜냐하면 베네수엘라와 볼리비아, 우루과이와 에콰도르 그리고 그 밖의 나라들의 투쟁은 실제로 매우 기본적인 휴머니즘의 원칙을 위한 싸움이었기 때문이다. 칼 마르크스나 마오 주석, 혹은 레닌이나 차베스의 책으로 달려갈 필요는 없었다. 빅토르 위고와 세르반테스, 막심 고리키와 톨스토이, 타고르가 쓴 고전적 작품들 속에 그 모든 것의 정수(精髓)가 들어 있는 것이다.

노동계급 사람들과 농민들은 시나 소설 같은 지적으로 높은 봉우리에 서 있는 것들을 결코 이해하지 못하는 무뇌(無腦)의 짐승들이라는 가정 위에서 세계의 많은 곳에서 엘리트들은 철학적 사색과 '고상한 정서'에 대한 권리를 독점해 왔다. 그와는 완전히 대조적으로 라틴아메리카 몇몇 나라들에서 우리는 모든 사람이 생각하고 느낄 권리가 있고, 있어야 한다고 말하면서 위대한 책들을 누구에게든 나눠 주기 시작했다. 모든 엘리트적 이론에 도전함으로써, 가장 소박한 사람들도 실제로 위대한 고전을 읽고, 그것들을 즐기고 쉽게 이해하기 시작했다.

그러자 보다 많은 것을 이해할수록, 그들은 자신을 평등하게 대하는 사람들을 지지했다. 그들은 이데올로기가 아니라 자연스러운 인간적 충동을 통해서 혁명에 가담했다. 그들은 그냥 자신들을 존중하는 사람들을 껴안고, 그들과 나누고, 그들을 친절하게 대했다.

—안드레 블첵, 「시와 라틴아메리카 혁명」(『녹색평론』 통권 134호, 2014. 1) 중에서

그렇습니다, 문화나 예술은 일부 엘리트나 가진 자들의 전유물이 아닙니다. 사람 사는 이야기는 당연히 모든 사람들의 것이요, 누구나가 이해하고 감동할 수 있는 작품이야말로 고전이요 명작입니다. 노동계급 사람들과 농민들은 시나 소설 같은, 지적으로 높은 봉우리에 서 있는 것들을 결코 이해하지 못할 것이라는 생각은 얼마나 큰 오만인가요.

역사를 보면 통치자들, 특히 독재자들은 문화의 상향평준화를 원하지 않았지요. "민중은 개 돼지다"라고 노골적으로 말하지는 않았지만, 적극적으로 우민화 정책을 펼치기에 바빴지요. 백성들이 좋아할 만한 달콤하고 자극적인 것들을 내걸고…. 거기에 비하면 남미의 '고전 무료로 나눠 주기'는 얼마나 민주적이고 인간적인지요.

본디 문화란 물과 같아서 낮은 곳으로 흐르게 마련입니다. 동서고금 역사에서 쭉 그래 왔습니다. 그것이 자연스러운 순리지요. 남미의 '고전 무료로 나눠 주기'에서 그런 순리를 봅니다. 모든 것을

품는 바다로 흘러가는….

블첵의 글에서 또 하나 깊이 공감한 것은 사람을 움직이는 예술의 힘을 이야기한 내용입니다. 시란 무엇이고, 감동의 뿌리는 무엇인가에 대해 깊이 생각하게 됩니다. 사람들을 감동시키는 것은 가장 단순하고 소박한 운율이라는 진리….

그리고 파시즘의 어둠이 계속되던 오랜 세월 동안 젊은 남녀들이 끔찍한 독재에 저항하여 싸우도록 영감을 불러일으켜준 것은 이 시(네루다의 기념비적 시 「마추픽추 봉우리들」)가 아니었다. 그들이 목숨을 걸고 칠레와 자유를 위해 싸우게 한 것은 이 시가 아니었다.
놀랍게도 네루다가 사랑한 한 여성에게 바쳐진 가장 단순하고 소박한 운율들이 실제로 그 상징이 되었고, 저항을 위한 투쟁의 노래가 되었다.
—안드레 블첵, 「시와 라틴아메리카 혁명」(『녹색평론』 통권 134호, 2014. 1) 중에서

밥 딜런(Bob Dylan)이 노벨 문학상 수상자로 정해지자 많은 전문가들의 글이 쏟아져 나왔는데, 그중에 "밥 딜런 예술의 핵심은 '저항'이 아니라 '사랑'이다"라는 말에 크게 공감했습니다. 마하트마 간디(Mahatma Gandhi)도 말했습니다. "최고의 저항은 깊은 애정에서 우러나온다."
설마 그럴 리가 없겠지만, 만약 한국에서 '고전 무료로 나눠 주

기'를 한다면 어떤 책을 나눠 줘야 할까요. 그리고 받는 이들은 어떤 반응을 보일까요. 골치 아프다며 던져 버리고 스마트폰에 코를 박는 사람이 많을 것 같은데, 어떨까요.

정경화와 이미자

한 여성잡지에 실린 정경화(鄭京和) 씨 인터뷰를 읽고 상쾌하게 탁 트이는 느낌을 받은 경험이 있습니다.

이미자, 그분을 매우 존경해요. 예전에는 「동백 아가씨」 등을 수백 번 들으면서 내 바이올린의 글리산도와 프레이징에 적용해 보는 연구를 무려 한 달간 했잖아요. 뜻대로는 잘 안 됐지만…. 그분 노래는 만 번을 들어도 신비스럽죠. 패티 김도 좋고요. 그분은 인생의 곡절이 많은 분인데, 또 다른 매력이 있죠.

세계 정상의 바이올린 연주자 정경화가 "이미자를 매우 존경한다"고 서슴없이 말한다? 그것도 칭찬이 너무 지나친 것 아닌가 싶을 정도로? 한데, 낯설지만 무척 통쾌하고, 활짝 열린 느낌이 시원합니다.

대중가요에 대한 생각을 묻는 질문에는 "아니, 그걸 어떻게 우습게 봅니까. 그것도 아트가 분명하잖아요. 그 안에 크리에이티비티가 담겨 있다는 걸 누가 부정할 수 있겠어요"라고 대답합니다.

그녀는 자신은 '클래식 지상주의자'가 아니며, 젊은 시절에는 재즈를 즐겨 듣고 부르고, 레이 찰스의 노래도 무척 좋아하는 등 활짝 열려 있었다고 합니다. 클래식 연주자들이 흔히 갖는 대중음악에 대한 오만과 편견이 그녀에게는 없다는 이야기입니다. 실제로 얼마 전에는 가수 나윤선과 함께 재즈를 연주해 뜨거운 박수를 받기도 했지요. 과연 대가(大家)답네요. 그처럼 넓은 포용력이 있었기에 세계 정상에 오를 수 있었을 겁니다.

그녀가 손가락 부상으로 지난 2005년부터 연주를 못 하게 된 데다가, 어머니와 큰언니가 세상을 떠나는 등의 아픔을 이겨내고 다시 바이올린을 잡고 연주를 시작했을 때 한 말도 인상적이었습니다. "바흐를 제대로 들을 수 있는 귀가 열리기까지 참 많은 세월이 걸렸다."

우리는 언제부턴가 문화를 고급문화와 대중문화로 나누고 차별하는 습관에 젖어 있습니다. 차원이 다르다고 생각하는 것을 당연하게 여기지요. 이른바 '먹물' 많이 먹고, '가방끈' 긴 사람일수록 그런 경향이 강한 것 같아요. 하지만 그건 인간의 삶을 고급과 저급으로 나누는 것과 같은 터무니없는 생각입니다.

예를 들어 문학계에서는 김진명(金辰明)이나 이원호(李元浩) 같은 대중작가는 아무리 열심히 잘 쓰고 독자가 많아도 비평에서는 거의 언급조차 되지 않고, 대중가요 가사는 아무리 빼어나도 시(詩)로 치지 않는 경향이 완고합니다. 터무니없는 편견이지요.

물론 '저급' 또는 '저질'이라고 불러야 할 문화가 존재하는 것은 분명한 사실입니다. 실제로 해가 되는 문화를 '저질'이라고 말할

수 있겠는데, 이런 것이 점점 더 많아지고, 점점 더 자극성이 강해지고 있는 현실입니다. 대중문화는 아무래도 순수예술보다는 자본의 논리에 따라 움직이는 경향이 상대적으로 높고, 그 때문에 사람들에게 해악을 끼칠 가능성도 상대적으로 많을 수밖에 없습니다. 여기서도 결국 문제는 '돈독'입니다.

미술 쪽에서도 만화나 삽화(일러스트레이션)의 영역이 눈부시게 넓어지고 있는데도, 이를 중요하게 눈여겨보는 미술평론가는 아직 많지 않습니다. 저급하다고 여기는 것 같아요. 하지만, 지금 '국민화가'로 대접받는 박수근 화백 같은 경우, 그가 남긴 수많은 삽화들이 그의 작품세계를 읽는 데 중요한 자료가 됩니다. 많은 책의 표지를 장식한 김환기 화백의 작품들도 마찬가지죠.

디지털 시대를 맞으면서 만화나 일러스트레이션의 위상은 혁명적으로 달라졌습니다. 드라마나 영화로 만들어져 사회적으로 큰 영향력을 끼친 윤태호의 웹툰이나 세계 시장에서 주목받는 한국 작가들의 그림책 등, 만화나 삽화의 영역이 날로 넓어져 갈 것은 분명해 보입니다. 이에 따라 평론도 나오고 있고, 삽화 원화 전시도 꽤 열리고 있지만, 아직은 턱없이 부족한 것으로 보입니다. 너무 상업적 성공에만 관심을 갖는 것 같아 보이기도 하구요.

일찍부터 만화에 주목하여 많은 책을 펴낸 열화당이나 평론가 성완경 씨의 노력 같은 것이 더 많이 필요하지 않은가 하는 생각이 듭니다. 상업적 성공보다 예술적 성취에 주목하는 평론도 많이 나왔으면 좋겠구요.

이야기가 나온 김에 이른바 신파조(新派調)라는 것에 대해서도

한마디 하고 싶습니다. 젊은 시절 연극판을 기웃거리며 희곡을 쓸 때, 귀에 못이 박히도록 들은 말이 "신파조에 빠지지 말라"는 것이 었습니다. 관객의 감정을 끌어올리기 위해서 터무니없는 과장을 하거나 필연성 없이 자극적이고 유치한 사건을 꾸민다든가 하는 따위 말입니다. 그때는 그걸 '된장 푼다'고 했습니다. 적당히 된장을 잘 풀어야 고무신 관객이 모인다고 했었죠. 지금으로 말하자면 막장 드라마에 대한 비판이나 비슷한 겁니다.

그런데 나이를 좀 먹은 지금에 와서는 신파조가 왜 나쁜가 하는 생각이 듭니다. 그처럼 유치하다고 매도한 신파에 왜 그렇게 많은 사람들이 몰려 공감하고 눈물을 흘린 걸까, 사람들은 왜 막장이라고 욕을 하면서도 텔레비전 드라마에 빠져 헤어나지 못하는 걸까, 생각해 보면 우리 인생이 신파 아닌가… 그런 생각 말입니다.

물론, '대중추수주의' 또는 '포퓰리즘'은 배격해야겠지요. 대중들이 신파조를 좋아한다고 해서 드라마를 신파조 일색으로 만드는 것 같은 얄팍하고 안일한 속임수 말입니다. 그런데 말이죠, 사실은 대중이 다 알면서 속아 주는 겁니다. 대중은 결코 바보가 아닙니다. 그렇다고 언제까지나 속아 주지도 않아요. 그래서 무서운 겁니다. 그걸 잊어선 안 되지요.

애당초 고급문화, 저급문화라는 구분은 없는 것이 아닐까요. 저질은 있을지 몰라도 저급문화란 없습니다. 그저 추구하는 바가 다르고, 표현하는 방법이 다를 뿐이지요. 궁중음악이 민속음악보다 훌륭하고, 사대부들의 문인화가 서민들의 민화보다 뛰어나다고 말할 수는 없다는 이야기입니다. 물론 작가정신이나 예술성, 기교의

완성도 등을 따진다면 이야기가 달라질 수 있겠지만요.

결국 문제는 고급이냐 저급이냐 하는 것이 아니라, 얼마나 정직하고 절실한가에 달려 있는 거 아닐까요.

"예술가들은 너무 하늘로 올라가려고 하지 말고 땅으로 내려와야 한다." 통도사(通度寺) 수좌이자 조계종 원로의원인 성파(性坡) 스님의 말씀입니다. 고급예술은 땅으로 내려오고, 생활문화의 예술은 더 위로 올라가야 한다는 말입니다.

성파 스님은 "장독은 서민적이면서도 귀족적이다. 우리 민족이 오랜 세월 사용해 온 용기 아닌가. 독 자체가 우리 민족의 생활문화 유산이다"라며 오래된 장독을 정성껏 갈무리하고, 글씨도 쓰고 옻칠 불화도 그리는 등 우리 기층문화를 되살리는 활동을 전방위로 펼치고 있는 분입니다.

스님 말씀의 요지는 '예술가들은 예술적 지혜를 생활문화에 내놓아야 한다'는 것인데, 저는 "예술가들은 너무 하늘로 올라가려고 하지 말고 땅으로 내려와야 한다"는 이 말씀을 좀 더 넓게 새겨듣고 싶습니다. 예술가들이 자기 세계에 빠져 허우적대지 말고 땅을 밟으면 많은 것들이 보일 겁니다. 살림, 사람, 사랑, 생명… 그런 것들 말입니다.

거듭 강조하고 싶은 것은 '돈독'에 관한 문제입니다. 돈의 유혹에 빠져 타락하는 것은 절대 금물이지요.

두마안가앙 푸우른 무레에

언젠가 신문을 보니, 북한 김정일의 애창곡이 「눈물 젖은 두만강」
이었다는 기사가 실려 있었습니다. 그런 것이 어째서 기삿거리가
되는지는 잘 모르겠습니다만, 아무튼 그 기사를 보고 옛날 생각이
났습니다. 지금처럼 노래방이 전국에 깔려 있고 '전 국민의 가수
화'가 이루어지기 전의 이야기입니다.

　노래방이 없던 시절, 우리들 놀이의 정석은 빙 둘러앉아서 반주
도 없이 돌아가면서 한 곡조씩 뽑는 것이었습니다. 불러서 즐겁고
듣기에 괴로운 노래…. 음악 하는 친구 말에 의하면 그 당시 우리
나라 음악 역사를 통틀어 단연 첫손가락으로 꼽히는 애창곡은 「눈
물 젖은 두만강」이었다고 하더군요. 한 텔레비전 방송국이 전 국민
을 대상으로 설문조사를 한 결과, 이 노래가 압도적인 일등을 차지
했다는 겁니다.

　이 노래는 '우리나라에서 제일 인기있는 노래는 어떤 곡일까'라
는 식의 설문조사에서 늘 상위권을 차지하는 '국민 가요'로 꼽힙니
다. 1992년에 실시된 설문조사 '한국인의 애창곡'에서는 삼위를 차
지했고, 『월간 조선』이 1999년에 실시한 설문조사 '한국의 현역 작
사가, 작곡가 백 인이 뽑은 이십세기 한국 최고의 노래'에서는 조

용필의 「돌아와요 부산항에」에 이어 이위를 차지했습니다. 삼위는 김민기의 「아침 이슬」이었습니다. 「눈물 젖은 두만강」과 「아침 이슬」은 일제시대와 유신 독재시대의 정서를 대변하며 사람들의 아픔을 달래 준 역사적 의의로 높은 평가를 받았고, 「돌아와요 부산항에」 역시 '재일교포의 한(恨)'이라는 시대적 아픔이 반영된 노래였지요.

"두만강 푸른 물에 노 젓는 뱃사공, 흘러간 그 옛날에 내 님을 싣고…." 어지간히도 부르고 들어 온 노래지요. 노래방 덕분에 지금은 형편이 완전히 달라졌지만, 예전에는 한잔 알맞게 걸치고 흥겨운 노래판이 벌어졌다 하면 '두만강'이 빠지는 법이 거의 없었습니다. 그러니까 흘러간 옛 노래가 아니라 싱싱하게 살아 있는 노래였던 셈이었죠.

일제강점기의 설움과 한을 애절하게 표현한 「눈물 젖은 두만강」에는 가슴 절절한 사연이 담겨 있습니다. 일제강점기였던 1935년, 작곡가 이시우(李時雨) 씨가 두만강 건너 용정촌에서 공연할 때, 모두가 잠든 한밤중에 젊은 여인의 울음소리가 가슴을 저밀 듯이 애절하게 들려와 그 사연을 알아보니, 독립군에 참가한 남편을 찾아 그 일대를 돌아다니다가 남편이 일제에 의해 총살당했다는 소식을 듣고 그렇게 서럽게 울더라는 겁니다. 여인의 통곡이 민족의 한이었음을 통감한 이시우 씨가 즉석에서 멜로디를 만들고… 가수 김정구(金貞九) 씨가 구성진 목소리로 불러 크게 유행하고… 드디어는 '국민 애창곡'이 된 겁니다. 이 노래 덕에 가수 김정구 선생은 대중 가수로는 처음으로 나라에서 주는 영광스러운 '대한민국 문

화훈장 보관장'을 받은 것으로 기억합니다.

그런가 하면 남북회담 때에는 줄곧 긴장해서 생트집만 잡던 북한 대표들이 이 노래를 듣고는 비로소 마음 문을 열고 박수를 쳤다는 이야기도 풍문에 들었습니다. 구성진 유행가 한 가락이 민족 분단의 얼음을 잠시나마 녹였다는 이야기입니다.

그런데 이렇게 줄기차게 부르고 듣고 하면서도 이 노래의 작곡자가 어떤 분인지에 관심을 가지는 사람은 별로 없는 것 같습니다. 나 역시 관심이 없었습니다. 우리나라 최고의 애창곡을 만든 작곡가에 대한 대접이 영 말씀이 아니라는 생각이 들더군요. 나중에는 생각이 달라졌습니다만.

그래서 인터넷에서 자료를 찾아보니, 이시우 선생은 1913년 거제에서 태어났고, 일본으로 유학하여 와세다대학교 전문부를 법률전공으로 졸업했으며, 언론인으로도 활동한 분이랍니다. 작곡한 노래로는 대표작인 「눈물 젖은 두만강」을 비롯해, 「섬 아가씨」 「눈물의 국경」 「타향의 술집」 「봄 잃은 낙동강」 「인생 역마차」 「영도다리 애가」 「아내의 사진」 「진도 아가씨」 등 많은 곡이 있다고 합니다.

이시우 선생은 달동네에서 어린 삼남매를 돌보며 어려운 생활을 하면서 작곡 활동을 하던 중, 1975년 1월 추운 겨울 귀가하다가 교통사고를 당해 한양대학교 병원 영안실에서 쓸쓸히 인생을 마감했답니다. 노래를 부른 가수 김정구 선생이 문화훈장을 받은 것과는 달리 작곡가는 별다른 조명을 받지 못했던 겁니다. 그나마 지난 2013년 고향인 거제시에서 탄생 백 주년 기념행사가 열렸고, 해마

다 「이시우 가요제」가 열리고 있다니 다행이랄까요.

자료를 읽으며 나도 모르게 쓸쓸하고 서글퍼졌습니다. 아, 예술가 대접이 말이 아니로구나, 이래도 되는 건가, 정말?

나는 마음이 울적하고 답답할 때면 자동차로 고속도로를 달리면서 흘러간 노래들을 큰 소리로 부르곤 합니다. 물론 「눈물 젖은 두만강」도 빠지지 않지요. '두만강'에서 '부산항'으로 오르락내리락하다 보면 '눈 녹은 삼팔선'이 어른거리고 '아침 이슬'이 보입니다. 그렇게 한참 악을 쓰고 나면 가슴이 뻥 뚫리고 시원해집니다. 어떤 때는 길바닥이 눈물 젖은 두만강 강물처럼 보이기도 하지요. "두마안가앙 푸우른 무레에… 노 전는 배앳사아고오옹…."

그러면서 한 가지 중요한 사실을 깨달았습니다. 앞에서 말한 창작자를 존중하는 것과는 좀 다른 생각입니다. 하나의 노래가 참으로 '우리의 노래'가 되기 위해서는 작곡자로부터 완전히 떠나야 한다는 사실, 지은이의 손을 떠나 세상의 노래로 다시 태어나야 한다는 사실, 우리의 수많은 민요들이 그렇듯이 누가 만들었는지는 별로 중요하지 않다는 사실, 노래뿐만 아니라 그림, 글, 이야기, 연극… 모든 분야에 있어서 마찬가지일 것이라는 사실, 그런 것을 깨달은 겁니다.

그렇게 생각하고 살펴보니, 우리 주위에는 작곡자의 손을 떠나서 펄펄 날아다니는 노래가 참으로 많아요. 시대의 노래, 우리의 노래가 된 명곡들…. 그렇게 되고 나면 누가 만들었는지가 별로 중요하지 않게 되는 거죠. 「눈물 젖은 두만강」은 이미 그런 노래, 역사적으로 길이길이 전해져 불리게 될 오늘의 민요가 된 겁니다. 그

야 물론 작곡자 이시우 선생이 생전에 제대로 대접을 받았으면 더 좋았겠지만….

우리의 옛 예술에서의 익명성 또는 무명성은 대단히 중요한 본질 중의 하나입니다. 다양한 전설이나 민담(民譚), 민화(民畵), 탈놀이, 풍물, 판소리… 모두가 그렇지요. 언제 누가 만들었는지 분명치 않은 채로 우리 속에 시퍼렇게 살아 있는 겁니다. 나를 드러내고 내세우지 않는 슬기와 겸손, 그래서 남의 생각을 잘 새겨듣고 좋은 것을 받아들여 우리의 것으로 자연스럽게 녹여내는 넉넉함, 그것이 바로 우리 문화의 무서운 뚝심일 것입니다.

그것은 오늘날의 예술가들이 까맣게 잊어버리고 있는 중요한 본질이기도 하지요. 어떻게 하면 조금이라도 '나'를 돋보이게 꾸밀 수 있을까에 골몰하는 현대인들이 잊어버리고 있는 '우리'라는 생각, 공동체의식, 공동창작, 대동놀이….

그래서 생각해 봅니다. 글을 쓰되 되도록 나를 드러내지 말자고…. 글쎄, 나 같은 좀스런 글쟁이가 과연 그럴 수 있을까요. 아, 요새는 지적재산권이라는 것이 있어서 그것마저도 쉽지 않겠네요.

아무려나, 두만강처럼 튼실하고 오래 가는 노래가 더욱 많아졌으면 좋겠습니다. 그리고 이왕이면 예술가 대접도 제대로 하면 더 좋겠죠.

미국 속의 우리 문화재

"국민화가 박수근 작품 남가주(南加州)서 만난다." 박수근(朴壽根)의 작품 〈귀로〉가 2015년 11월 18일부터 로스앤젤레스 패서디나에 있는 '유에스시 퍼시픽아시아뮤지엄(USC Pacific Asia Museum)'에서 전시된다는 신문 기사의 제목입니다. 이 동네 한국어 신문마다 큼지막하게 났습니다.

박수근이 세상 떠나기 일 년 전인 1964년에 그린 이 작품을 기증한 사람은 이 뮤지엄의 오랜 후원자인 허브 눗바(Herb Nootbaar)씨로, 작고한 아내 도로시 눗바(Dorothy Nootbaar)가 약 사십 년 전 뉴욕에서 구입한 작품이라고 합니다.

이게 그렇게 대서특필할 만한 일인지는 잘 모르겠습니다. 아무리 '국민화가' 박수근의 값비싼 작품이라지만 달랑 한 점이고, 가로 22, 세로 17인치의 그다지 크지 않은 유화 작품이니 말입니다. 누가 어째서 이분을 '국민화가'라고 부르기 시작했는지도 무척 궁금하구요.

이 신문 기사에는 "박수근의 작품을 소장한 미국 내 다른 미술관으로는 미시간대학교 뮤지엄이 유일한 것으로 알려진다"는 친절한 설명도 곁들여져 있습니다. 물론 그건 지금까지 알려진 공공

미술관에 소장된 것일 뿐, 개인 소장이 얼마나 있는지는 모릅니다. 박완서(朴婉緒)의 소설 『나목(裸木)』에 나오듯, 박수근은 한때 밥벌이를 위해 미군 부대에서 선물용 그림을 그렸다니, 그때 그린 작품들이 미국으로 건너왔을 테고, 아직까지 남아 있는 것도 적지 않겠지요. 그래서 신문 기사도 "박수근 작품은 미국인 소장가들이 좋아해서 미국으로 많이 팔려 나갔는데…"라고 여운을 남기고 있습니다.

이어서 "단원(檀園) 김홍도(金弘道)가 1788년 그린 것으로 추정되는 열 폭짜리 병풍과 혜원(蕙園) 신윤복(申潤福)의 낙관이 찍힌 풍속도가 펜실베이니아대학교 박물관에서 발견됐다"는 소식도 크게 실렸습니다. 2015년 11월 25일자 기사입니다.

아무려나, 이런 신문 기사로 인해서 미국 내에 한국미술 작품이 많이 있다는 사실이 사람들에게 알려지는 건 고맙고 반가운 일입니다. 이렇게 타향을 떠돌고 있는 우리 문화재와 예술작품에 대해 많은 사람들이 관심을 가져야 할 텐데 그러지 못하는 현실이 참으로 안타깝습니다.

저는 문화재 전문가가 아니기 때문에 해외에 흩어져 있는 우리 문화유산에 대해서 시시콜콜 쓸 능력이 없습니다. 우리 문화재 수난의 역사를 기록한 책들은 이미 많이 나와 있으니 예술품의 운명에 대해 더 자세히 알고 싶은 이들은 그런 책을 읽기 바랍니다. 다만, 내가 살고 있는 미국의 이야기를 몇 가지는 적어 남기고 싶습니다.

미국에 있는 우리 문화재가 몇 점이나 되는지 아무도 정확하게

모릅니다. 국외소재문화재재단의 통계에 따르면, 현재 대한민국 영토 밖에 있는 문화재가 156,000여 점에 달하며, 그중 미국에 있는 것은 43,000여 점에 이른다고 합니다. 물론 정식으로 조사된 것이 그렇다는 이야기이고, 조사에서 누락된 개인 소장품 등이 얼마나 더 있는지는 알 수조차 없는 형편이지요. 박물관이나 미술관, 대학, 연구소 같은 공공기관에 소장돼 있는 것은 집계가 되겠지만, 개인 소장품은 어디에 무엇이 얼마나 있는지 알 수가 없습니다.

참고로, 일본의 경우도 마찬가지 형편입니다. 한국 문화재청 산하 국립문화재연구소의 조사 결과에 따르면, 2010년 현재 한국에서 유출된 문화재가 해외에 107,857점이 흩어져 있고, 이 가운데 61,409점이 일본 국립박물관이나 대학, 사찰 등 이백오십 곳에 소장돼 있다고 합니다. 한편, 국외소재문화재재단이 일본에서 공개된 유물을 중심으로 조사한 결과 한국 문화재는 66,824건에 이르며, 비공개이거나 개인이 소장한 유물까지 합치면 300,000점이 넘을 것으로 전문가들은 추정한답니다. 한국 민간단체의 반환 요구에도 일본 측은 "어떤 경로로 일본에 반입됐는지 알 수 없다"며 발뺌해 왔고, 우리 외교부는 "문화재청과 협의해야 한다"는 입장을 밝혀 왔습니다.

미국에 있는 개인 소장 한국 문화재 중 가장 대표적인 것이 아마도 '헨더슨 컬렉션'일 겁니다.(하버드대학교 박물관에 기증했으니, 이제는 더 이상 개인 소장이 아니겠죠) 이 컬렉션을 보면, 문화재의 가치를 잘 알 만한 사람들도 불법 반출을 서슴지 않았다는 사실에 화가 치밀어 오릅니다.

하긴 뭐, 우리 문화를 진정으로 이해하고 찬양했다고 해서 한국인의 존경을 받고 있는 야나기 무네요시(柳宗悅)마저도 우리 것을 잔뜩 가져다가 도쿄에 '일본민예관(日本民藝館)'이라는 박물관을 번듯하게 세워 놓았으니 더 할 말 없지요. 워낙 눈이 밝은 사람인지라 때깔 좋은 것들이 꽤 많아서 가 보면 울화가 치밀곤 합니다.

감정을 억누르고, 알려져 있는 사실만을 간추리면 이렇습니다.

그레고리 헨더슨(Gregory Henderson, 1922-1988)은 1948년 이십육 세의 젊은 나이로 한국에 와서 1950년까지, 그리고 1958년부터 1963년까지 두 차례에 걸쳐 칠 년 동안 주한미국대사관에서 문정관(文政官)과 정치 담당 자문 등으로 근무했습니다. 동양문화, 특히 한국 도자기에 심취했던 그는 문화재를 직접 수집하거나 선물 받았습니다. 당시 '권좌'에 있는 한국 사람들이 그에게 잘 보이기 위해서 각종 진귀한 것들을 상납했고, 그것이 그대로 미국으로 반출됐다고 전해집니다. 청자상감운학문매병(靑瓷象嵌雲鶴文梅瓶) 등 국보급 고려청자를 포함해 삼국시대부터 조선시대까지의 도자기를 최소한 143점 이상 미국으로 밀반출했다고 합니다.

'헨더슨 컬렉션'에는 '지장경(地藏經) 금니사경(金泥寫經)'과 국보급 고려청자를 비롯한 각종 도자기, 회화, 가야 토기, 신라 뿔잔과 받침대 등이 망라돼 있고, 컬렉션의 주종인 도자기는 삼국시대 토기부터 고려청자, 조선백자에 이르기까지 통시대적인 것으로, '해외에 있는 도자기 중 최상급'이라는 평가를 받는다고 합니다. 비취빛이 은은히 감도는 고려청자 주병(酒瓶)은 국내에서도 보기 힘든 최고품 수준일 뿐 아니라 보존 상태도 매우 뛰어나다지요.

특히 조선 초기 명필을 대표하는 안평대군(安平大君)이 쓴 것으로 추정되는 '지장경 금니사경'은 '존재만으로도 국보급'이랍니다. 국내에 있는 안평대군 글씨는 국보 제238호로 지정된 '소원화개첩(小苑花開帖)'이 유일했으나 그마저 도난당해 공식적인 진품은 한 점도 없다고 합니다.

헨더슨은 밀반출한 문화재로 자신의 집을 한국 박물관처럼 꾸몄고, 1969년 오하이오대학교에서 「그레고리 헨더슨 컬렉션: 한국의 도자기」라는 전시회를 열고 143점의 도자기를 선보였으며, 1988년 그가 사망한 뒤에는 그의 부인이 그 도자기들을 하버드대학교 박물관에 기증, 현재 하버드대학교가 이 유물을 소유하고 있습니다.

알려진 바로는, 그레고리 헨더슨의 한국 유물 대량 밀반출에 관해, 버거(S. D. Berger) 미국 대사도 이를 못마땅하게 여기고 헨더슨의 유물 수집을 막으려 했다고 합니다.

이런 예는 헨더슨으로 끝나는 것이 아닙니다. 지금은 없어졌지만 미국 캘리포니아 주 샌디에이고에 '한국박물관'이라는 것이 있었습니다. 이 박물관의 주인이며 소장자(이름이 신더 박사라나 뭐 그랬는데, 더 기억하기도 싫군요!)를 인터뷰할 기회가 있었는데, 그때 무척 힘들고 화가 치밀었던 기억이 지금도 생생합니다. 우리 문화재의 팔자가 서러웠기 때문이죠.

말이 '박물관'이지, 사실은 개인 소장품을 전시해 놓고 뒤로는 팔기도 하는 사설 전시관이었습니다. 그래도 소장품의 내용은 제법 '충실한' 편이었어요. 도자기, 주로 백자가 주류를 이루었지만,

잘생긴 커다란 장승도 있었고, 석등(石燈), 부도(浮屠), 무덤 앞에 세웠던 석조물 등의 크고 무거운 문화재도 제법 많았습니다. 크레인 같은 중장비를 동원하지 않고는 도저히 옮겨 올 수 없는 것들이죠.

이 물건의 소장자는 한국전쟁 당시 '국제연합 한국재건단(United Nations Korean Reconstruction Agency, UNKRA)' 요원으로 한국에 파견되었던 사람이었습니다. 그는 이 물건들을 쓰레기 더미에서 챙겨 미국으로 가지고 왔다면서, 당시의 힘들었던 운반 과정을 무용담처럼 늘어놓더군요. 그 말투에는 "당신네들이 쓰레기처럼 버린 것을 내가 이렇게 소중하게 갈무리하고 있으니 고마운 줄 알아라. 내가 거두지 않았으면 없어져 버렸을지도 모른다. 당신들은 문화재의 가치를 모르니 보관할 자격도 없는 것이 아닌가!"라는 뜻이 노골적으로 담겨 있었습니다.

그리고 그는 이렇게 투덜거렸습니다. "한국 사람들이 안 와요. 이세들을 데리고 와서, '이것이 네 조국의 문화다'라고 자랑스럽게 보여 줘야 마땅할 텐데, 도무지 오는 사람이 없어요."

어처구니없는 '적반하장'이라서 한 대 쥐어박고 싶었지만, 당장에 맞서서 따질 반론이 없었습니다. 그 무렵 우리네 형편이 그랬으니까요. 그리고 설사 반환받아 고향으로 다시 가져온다 해도 이 친구만큼 잘 보관할 자신이 있는 것도 아니었지요. 무척 서러웠습니다.

무거운 석조(石造) 문화재까지 외국으로 옮겨졌으니, 작고 가벼운 물건들이야 말할 필요도 없는 일이죠. 미군들이 참전(參戰) 기

넘품으로 한국의 예술품 몇 점쯤 배낭에 넣어 오는 것이야 지극히 간단하고, 어쩌면 자연스러운 일이었을 거라는 이야기예요. 당시는 전쟁 직후라, 집구석에 굴러다니는 때 묻은 백자 항아리와 미군의 시레이션(전투식량) 한 박스를 바꾸자는 제의를 거절할 사람이 그다지 많지 않았을 춥고 배고픈 참담한 시절이었죠. '나라를 구해 준 은혜에 보답하기 위해' 좋은 물건이 있으면 그냥이라도 주었을 상황이었습니다.

그렇게 해서 상당히 많은 우리의 문화재가 미국으로 흘러왔을 것으로 추정됩니다. 그리고, 그 뒤로도 긴 세월 동안 우리는 먹고 살기 바쁘다는 핑계로 밖으로 흘러 나간 우리의 문화재를 수습하여 다시 모으려는 노력을 거의 하지 못했습니다. 어디에 무엇이 있는지조차 모른 채 "잘살아 보세!"만 외치기에 정신이 없었으니까요.

그래서 뜻있는 사람들은 자조적으로 이런 말을 하기도 합니다. "그래, 제 나라에서 푸대접받느니 차라리 외국에서 호강하는 편이 나을지도 모르지. 어디에 있어도 우리의 것임이 분명하니까!" 일리있는 말인 것 같기도 하고, 영 틀린 말인 것 같기도 합니다. 하긴 뭐, 사람도 무더기로 입양 보내는 판이었으니….

아무튼, 그때 그 물건들이 없어지지만 않았다면 지금도 미국 땅어딘가에 있을 겁니다. 이미 박물관이나 공공기관에 소장된 것은 어쩔 수 없지만, 민간인이 가져간 물건들은 그저 어느 집구석엔가 있을 거예요. 아스라한 추억을 담은 '참전 기념품'으로…. 요사이 크리스티나 소더비 같은 경매장에 나오는 한국 미술품은 값이 꽤

나가는데, 그 물건들은 대체 어디서 나오는 것일까요.

그런 안타까운 마음으로 나는 기회가 있을 때마다 글을 써서 재미동포들에게 호소하고 있습니다. 혹시 이웃에 한국전에 참전했었노라고 자랑하는 노인들이 있으면 그 집 안을 유심히 살펴 주시기 바란다, 혹시 한국 문화재가 모셔져 있을지도 모르니까, 특히 장교로 참전했던 사람이라면 더욱 유심히 살펴보시기를, 한국전쟁이 이미 반세기도 훨씬 넘은 일이니까 참전 용사들은 매우 늙었고 하나둘 세상을 떠날 나이다, 혹시 세상을 떠난 이의 유품을 정리하는 자리가 있으면 각별히 관심을 가지고 살펴볼 일이다, 우리에게는 소중한 문화재도 이들의 자손들에게는 그저 '낡은 물건'일 뿐이다, 그 물건을 가져온 사람에게야 젊은 날의 아스라한 추억이라도 스며 있겠지만 물려받는 후손에게는 그저 하찮고 쓸모없이 낡은 동양 고물에 지나지 않는다, 그렇게 쓰레기로 버려지는 일만은 막는 것이 해외에 나와 사는 한국인들의 의무가 아닐까, 재수가 좋으면 노다지를 만나 큰 횡재를 할 수도 있는 일이고….

이런 식으로 열심히 호소를 거듭했지만 이렇다 할 성과를 거둘 수 없었습니다. 하긴 뭐, 나부터도 밥벌이에 쫓기느라 관심을 가지지 못했으니 할 말 없지요. 부끄럽습니다. 반성합니다. 하지만, 그런 문화재가 많을 것이라는 생각에는 변함이 없어요.

사실 그런 일은 개인이 하기에는 어렵고 매우 복잡한 일입니다. 어쩌다 그럴듯한 물건을 찾았다 해도, 진품인지를 감정하고 가치를 따져야 하고, 절차를 거쳐 반출해야 하고…. 결코 간단한 일이 아니에요.

그래서 나라에서 추진하는 문화재 찾는 일을 후원하든가, '문화재제자리찾기' 같은 민간단체가 '현지 탐색반' 같은 것을 꾸린다면 적극적으로 협조하기를 바라는 마음 간절합니다. 혜문(慧門) 스님이 이끄는 시민단체 '문화재제자리찾기'는 그동안 문정왕후(文定王后) 어보(御寶), 조선왕실 의궤(儀軌) 환수 같은 많은 성과를 거두며 꾸준한 활동을 하고 있는데, 이런 단체의 해외 현지 조직이 꾸려져 활발하게 활동하고, 현지 동포들이 적극적으로 동참하기를 바랍니다. (아, 혜문 스님은 결혼해 아들도 낳고, 승적을 버리고 환속하였으니 더 이상 스님이 아니로군요. 하지만 그때는 스님이었습니다.)

해외를 떠도는 우리 문화재에 대해 꼭 기억하고 싶은 것은 국외소재문화재재단 지건길(池健吉) 이사장의 "해외에 있는 우리 문화재를 현지에서 어떻게 활용하고 홍보할지 중점적으로 연구하겠다. 그동안 해외에 있는 우리 문화재는 구입이든 기증이든 무조건 돌려받아야 한다는 인식이 높았는데, '무조건 환수'보다는 '현지 활용'에 초점을 두고 싶다"는 말씀입니다.

지건길(池健吉) 이사장은 국립중앙박물관장을 지낸 고고학 전문가입니다. 1970년대 무령왕릉과 천마총, 다호리 고분 등 발굴 작업에 참여한 '고고학맨'으로, 이처럼 오랜 현장 경험과 철학을 가진 권위자가 제안하는 '해외에 있는 우리 문화재 현지 활용' 방안에 큰 기대를 걸게 됩니다.

우리 문화재 지킴이들

조선 덕종(德宗)의 어보(御寶)가 2015년 4월 1일 고국의 품에 안겼다는 소식을 읽고 무척이나 반가웠습니다. 미국으로 반출되어 시애틀미술관에 소장되어 쓸쓸한 세월을 보내다가, 드디어 고향으로 돌아간 겁니다. 1943년까지 서울 종묘(宗廟)에 보관돼 있었지만 이후 정확한 유출 시기는 확인되지 않고, 아마도 그 후 해외로 반출된 것으로 추정된다니 무려 칠십여 년 만의 귀향인 셈이죠.

반환된 덕종 어보는 조선 왕실의 당당함과 굳건한 기상을 잘 나타내고 있고 조형적으로도 매우 훌륭한 문화재로, 시애틀에서는 '한국에서 온 대사(大使)' '한국문화의 상징'으로 평가받았다고 합니다. 시애틀미술관이 그런 귀한 보물을, 한국 정부의 반환 요청 사 개월 만에, 그것도 만장일치로 돌려보내 준 것입니다. 고맙기 그지없는 일이죠. 문화재 반환의 모범적 사례이기도 합니다. 문화재청은 "이번과 같은 자발적 반환은 소장기관과의 협상을 통해 우호적으로 이루어냈다는 점에서 문화재 반환의 훌륭한 본보기이며, 이것이 가능했던 것은 상대방 문화에 대한 존중과 이해를 바탕으로 대화와 소통을 통해 접점을 찾아 가고 신뢰 관계를 형성할 수 있었기 때문"이라고 밝혔습니다.

로스앤젤레스 카운티박물관이 소장하고 있는 문정왕후(文定王后, 조선 중종의 계비) 어보도 반환되었으니 더욱 반가운 일입니다. 이 어보는 한국전쟁이 한창이던 육십여 년 전 미군에 의해 밀반출된 문화재입니다. 이 문정왕후 어보를 환수하는 일은 민간단체인 '문화재제자리찾기'(대표 혜문)가 주도했고, 미주 한인사회가 조금이나마 힘을 보냈습니다.

문화재 찾기 운동은 민감한 외교 문제가 있기 때문에, 정부기관보다 민간단체가 하는 것이 효과적일 때가 많습니다. 물론 정부도 적극적으로 나서면 더욱 좋지만요. 『월 스트리트 저널(Wall Street Journal)』은 2013년 9월 20일 로스앤젤레스 카운티박물관이 문정왕후 어보를 한국에 돌려주겠다고 한 결정에 대해 "한국 시민운동가들의 승리"라고 평가했습니다. 혜문은 문정왕후 어보 반환 결정에 힘입어 오바마 미국 대통령에게 대한제국 국새(國璽) 반환을 요구하는 운동을 펼치기도 했지요.

국새는 나라의 공식 도장이고, 어보는 조선 왕실에서 국왕이나 왕비 등의 존호(尊號) 즉 덕을 기리는 칭호를 올릴 때 만든 의례용 도장입니다. 왕실의 위엄을 상징하는 문화재인 것이죠. 기록에 따르면 조선 왕실 어보는 모두 삼백육십육 과(顆)인데, 현재 한국 내에 있는 것은 삼백이십오 과뿐이라고 합니다. 나머지는 어디론가 흩어져 버린 겁니다.

어보가 고국으로 돌아간 것은 처음이 아닙니다. 지난 1987년 스미스소니언박물관의 아시아 담당 학예관으로 일하던 조창수(趙昌洙) 여사의 노력으로 고종(高宗) 어보 등이 고국으로 돌아간 일이

있었지요.

조창수 여사는 어보를 포함한 한국 문화재가 경매시장에 나왔다는 소식을 듣고 곧바로 소장자를 찾아가 설득했지만, 기증 결정을 받아내지 못하자 직접 유물 구입에 나섰습니다. 이때 미국 교포사회가 뜻을 모아 음악회, 자선의 밤 같은 행사를 적극적으로 열어, 마침내 고종 어보를 포함한 유물을 인수하여 국립중앙박물관에 기증했습니다. 나라 밖에 살면서, 그런 문화재들을 찾아내고 고국으로 돌려보내는 일이야말로 매우 가치있는 애국입니다. 조창수 여사 같은 애국자가 많았으면 정말 좋겠습니다.

우리 문화재의 수난사를 더듬어 보면 정말 가슴 저린 사연도 많고 아픔도 많습니다. 눈물이 날 때가 많아요. 그나마 우리의 것을 지키기 위해 모든 것을 바친 선각자들 덕에 많은 예술품들이 살아남아 찬란한 빛을 발하고 있습니다. 문화재를 수호하려는 이분들의 노력은 정말 숙연하고 눈물겨운 것이었고, 필사적인 경우도 적지 않았다고 전합니다.

오세창(吳世昌), 전형필(全鎣弼), 손재형(孫在馨), 최순우(崔淳雨), 이병직(李秉直)과 그의 이성손자(異姓孫子) 곽영대(郭英大), 김동현(金東鉉), 박병래(朴秉來), 조자용(趙子庸), 한창기(韓彰璂), 김원대(金原大)… 같은 이들이 그 고마운 이름들입니다. 평생 모은 문화재로 호암미술관을 세운 이병철(李秉喆) 회장 집안이나 호림박물관의 설립자 윤장섭(尹章燮) 회장도 이 방면에서는 빼놓을 수 없겠지요.

박병선(朴炳善) 박사 같은 분도 잊을 수 없습니다. 이분은 병인

양요(丙寅洋擾) 때 프랑스 군이 약탈해 간 외규장각(外奎章閣) 의궤를 찾아내 백사십오 년 만에 대한민국 땅으로 돌아오게 했고, 프랑스 파리에서 현존하는 세계 최고(最古)의 금속활자본인 『직지심체요절(直指心體要節)』을 발견해내 2001년 유네스코 세계기록유산에 등재시키는 데 공헌한 일등 공신이지요.

물론 지금도 문화유산을 지키기 위해 몸을 던지는 아름다운 이들이 곳곳에 숨어 있습니다. 하지만 그런 분들보다 돈벌이를 위해 가짜를 만드는 기술이 앞서 발달하고, 도굴해서 해외에 몰래 내다 파는 도둑들이 더 많은 것이 현실이니 안타깝기 그지없습니다.

미주의 한인사회에도 묵묵히 문화재 지킴이 노릇을 하는 이들이 적지 않습니다. 앞서 말한 조창수 여사는 박물관에서 일한 전문가였지만, 평범한 사람들도 적지 않아요. 숨은 애국자들인 셈이죠.

우리 문화재를 수집하고, 미국의 여러 박물관에 기증하여 빛을 보게 한 대표적 인물로 체스터 장(Chester Chang) 박사를 꼽을 수 있습니다. 한국 문화재 컬렉터이며 기증자로 널리 알려진 분이지요. 그동안 수많은 보물과 유물 들을 한국의 박물관은 물론 로스앤젤레스 카운티박물관, 스미스소니언박물관, 하와이대학교 한국관 등에 기증해 왔습니다.

체스터 장 박사의 한국 이름은 장정기(張正基)입니다. 명성황후의 동생이자 휘문고등학교 설립자인 민영휘(閔泳徽) 씨의 외손자이며, 대한민국 정부 수립 후 첫 영사관 개설을 위해 로스앤젤레스에 파견된 장지환(張智煥) 씨의 아들로, 어린 시절 미국에서 살았고, 오랫동안 미국 연방항공국에서 국장과 고문, 검열관을 역임했

고, 현재 국방대학원의 재단이사로 활동하고 있는 분입니다.

체스터 장 박사는 지난 2014년 10월, 스미스소니언박물관을 통해 『한국전쟁 시기의 알려지지 않은 예술품들: 체스터와 완다 장 컬렉션(Undiscovered Art from the Korean War: Exploration in the Collection of Chester and Wanda Chang)』이라는 도록을 발행했습니다.

정전(停戰) 육십 주년을 맞아 발간된 이 도록에는 1950년부터 1953년 사이의 전란 시기에 만들어진 한국의 예술품 육십 점이 실려 있는데, 여기에는 이중섭(李仲燮), 박수근(朴壽根), 김관호(金觀鎬), 변관식(卞寬植) 등 유명 작가의 미술작품들도 있지만, 무명의 기능공들이 제작한 철제, 은제, 목각인형, 도예, 자수 등도 다수 포함돼 있어서 한국 예술사의 '잃어버린 챕터(missing chapter)'를 복원했다는 평가를 받았습니다. 이 시기는 우리 미술사에서 공백으로 남아 있어 연구가 필요한 부분입니다. 특히 이 도록에는 전쟁 당시 여러 화가들이 밥벌이를 위해 도자기에 그린 작품들이 실려 있어 눈길을 끕니다.

그때 피란지 부산에 일본인들이 두고 간 가마가 있었는데 거기서 굽는 벽걸이 접시 같은 기념품에 배고픈 화가들이 그림을 그려 주고 얼마간 돈을 벌었습니다. 이 작품들이 피엑스(PX)로 들어가 외국 군인들에게 팔렸고, 많은 미군들이 이것을 미국으로 가져와 집 안에 장식했으니, 이것이 한국이 처음 벌어들인 외화(外貨)였으며, 어떤 의미에서는 한국문화가 최

초로 해외에 전파된 '한류'의 원조라고 할 수 있죠.

—정숙희, 「한국 예술사의 '잃어버린 챕터' 복원한 셈이죠」

(체스터 장 박사와의 인터뷰, 『미주 한국일보』, 2014. 11. 7)

중에서

이 책에 소개된 예술품들은 당시 주한 미군들에게 팔렸거나 고위 장성들이 한국 정부로부터 받은 선물들을 훗날 장 박사가 수집한 것들로, 대부분 한국이 아닌 미국에서 수집했다고 합니다. 미공군 복무 시절 오클라호마의 작은 피엑스에서 파는 것을 사기도 했고, 일본 미대사관 근무 시절에 민간인이나 군인 들에게서 몇 점 샀으며, 하와이에서도 좀 샀답니다.

그렇게 모은 작품 중 육십 점을 추려 도록으로 엮었고, 곧 두번째 권을 발간할 예정이라고 합니다. 이 도록은 "미 정부기관인 스미스소니언박물관과 한국 정부기관인 주미한국대사관, 워싱턴 한국문화원의 합작으로 만들어진 첫 작품이란 점에서 의미가 크다"는 평가를 받았습니다.

스미스소니언박물관은 2011년에도 장 박사가 소장한 한국 도자기에 대한 책 『정체성의 상징: 체스터와 완다 장의 한국 도자기 컬렉션(Symbols of Identity: Korean Ceramics from the Collection of Chester and Wanda Chang)』을 펴낸 바 있고, 앞으로도 장 박사가 소장한 천여 점의 한국 유물 관련 책을 계속 출간하는 계획을 갖고 있다고 합니다. 기대가 됩니다.

내가 개인적으로 가까이 사귀던 이들 중에도 문화재 수집에 모

든 것을 던진 분이 몇 명 있습니다. 얼마 전에 세상을 떠난 고문서 수집가 맹성렬(孟成烈) 선생도 그런 애국자 중의 한 분이었습니다. 미리 말해 두지만, 맹성렬 선생의 수집품들이 국보급이거나 돈으로 따져서 대단한 값어치를 가진 것들은 아닙니다. 하지만 나름대로 소중한 역사적 가치를 가진 유물들입니다. 보통 사람의 문화재를 통한 나라 사랑이라는 점에서도 귀한 의미를 갖습니다.

맹성렬 선생은 형편상 학교 공부를 많이 하지도 못했고, 돈이 많은 사람도 아니었습니다. 그러나 생각이 깊고, 문화재를 보는 눈썰미가 날카롭고, 심지가 굳은 분이었습니다. 1980년대 초 미국에 이민 와서부터 가난하게 살면서도 한국에 관한 것이면 무엇이든 사 모았습니다. '희귀 고서 수집가'라고 알려져 있지만, '한국'에 관한 것이면 책이건 사진이건 지도건 음반이건 무조건 사고 보는 열정을 잃지 않았습니다. 그의 컬렉션은 서양 사람이 한국에 대해서 쓴 고서적과 사진, 한국전쟁 관련 문서자료와 사진, 기록영화 필름, 오래된 음반, 성경책, 미술품 등 매우 다양합니다. 우표, 다리미, 숟가락 등 '한국'이란 라벨만 붙어 있으면 남들에겐 쓰레기로 보일 물건들도 그에게는 보물이었습니다. 문화재란 생활의 흔적이라고 믿기 때문이었죠.

맹성렬 선생은 늘 "저에겐 한국에 대한 모든 것이 문화재입니다. 지금 수집하고 가꾸고 보존하지 않으면 문화 강국은 꿈꿀 수도 없어요. 살아 있을 때까지 계속 숨어 있는 한국을 찾아낼 겁니다. 나라도 사 놓지 않으면 다른 나라에 넘어갈까 봐 꼭 삽니다. 문화가 국력인 이 시대에 나 같은 사람 한 명은 있어야죠. 내 나라를 위해

뭔가 할 수 있어 뿌듯합니다"라고 말하곤 했습니다.

수집만 한 것이 아닙니다. 그것을 널리 알리기 위해 애를 많이 썼어요. 수집한 귀중한 고서들을 가지고 미국의 대학에서 전시회를 열기도 하고, 한국전쟁 관련 희귀 사진과 문서를 전시하는 자리도 여러 차례 가졌습니다. 한국전쟁 발발 육십 주년에 즈음하여 2010년 6월 로스앤젤레스 한국문화원에서 열린 「잊을 수 없는 전쟁 육이오」라는 전시회에서는 맹성렬 선생이 수집한, 한국전쟁 당시의 모습이 담긴 이천여 장의 흑백사진과 자료 들이 전시되었고, 관련 다큐멘터리 영화도 상영되었습니다.

한국 정부와 대학에 기증도 많이 했습니다. 명지대학교에는 그가 기증한 고서 수백 권을 보관한 코너가 마련되어 있습니다. 주로 서양 사람들이 조선 말기 한국에 대해서 쓴 책들입니다.

앞에서 밝힌 대로 '맹성렬 컬렉션'은 국보급의 대단한 물건들은 아니지만 돈으로 따지기 어려운 가치를 지닙니다. 다시 구할 수 없는 유물들이기 때문이죠. 매우 어려운 살림에도 불구하고 하나하나 사 모은 것들이라서 더욱 귀합니다. 그이는 수집에 미쳐 평생 집 한 칸도 마련하지 못했어요. 수집하는 시간을 갖기 위해 공장에서도 밤 근무를 택해 일했습니다. 그이가 살던 좁은 아파트에는 수집품이 넘쳐, 침대 밑이고 어디고 빈틈만 있으면 수집한 고서들을 넣어 둬서 책 위에서 잠을 자는 꼴이었지만, 그는 늘 흐뭇하게 웃었습니다.

그야말로 숨은 애국자였지요. 큰 훈장이라도 받아야 했는데 안타깝게도 지난 2014년 9월 23일 암으로 세상을 떠났습니다. 향년

칠십육 세.

그분의 꿈은 자신의 수집품으로 소박한 전시관을 열어 한국을 알리고, 연구자들에게 자료를 제공하는 일이었습니다. "창고 한켠이라도 좋으니 사람 북적북적한 전시관을 하나 차리고 싶어요. 우리 한인 이세, 삼세에게는 한국의 얼을 알리고, 타 인종에게는 수준 높은 우리 문화를 알려야죠. 관람객들에게는 간식도 제공할 거예요. 먹이면서 가르쳐야 효과가 좋아요."

그의 꿈을 이루는 일이 이제 우리의 숙제로 남겨졌습니다. 수집품들이 잘 보존되고 효과적으로 활용되기를 바라는 마음 간절합니다. 그리고 맹성렬 선생 같은 숨은 애국자가 한 사람이라도 더 많아졌으면 정말 좋겠습니다.

우리 박물관이 필요하다

로스앤젤레스 카운티박물관에는 번듯한 한국관이 독립적으로 마련되어 있습니다. 2014년에는 「조선미술대전(Treasures from Korea: Arts and Culture from the Joseon Dynasty)」 같은 대규모 전시도 열려 관심을 모았지요.

이전에는 지하에 있는 중국관 한 귀퉁이에 초라하게 명색만 겨우 유지하고 있었는데, 넓은 전시실로 독립했으니 장족의 발전을 한 셈입니다. 그래도 제대로 된 독립 건물을 가진 일본관에 비하면 아직 초라합니다. 한국관의 상설 전시 유물도 수준이 높다고는 말할 수 없는 형편이지요.

한류 열풍이 대단하다고 하지만, 전반적으로 미국 사람들의 한국문화에 대한 관심은 아직 매우 낮습니다. 거의 대부분의 사람들은 한국문화에 대해 잘 모르거나 아예 관심이 없고, 조금 안다고 나서는 사람들도 호기심의 정도를 넘지 못하는 수준이지요. 한국문화? 글쎄? 김치, 태권도, 한국전쟁, 부채춤, 불고기… 뭐 그런 것들이 고작이 아닐까 싶어요. 중국문화나 일본문화에 비하면 푸대접이 이만저만이 아니죠. 지금은 그래도 한류 덕에 많이 나아졌지만, 아직 멀었다는 느낌입니다.

물론 빠른 속도로 좋아지고 있으니 기대를 걸어 봅니다. 지금은 미국 내 주요 박물관에서 열심히 일하는 한국인 큐레이터도 많이 늘었습니다.

오래전 일본과 미국의 주요 도시에서 열렸던 「한국미술 오천년」 같은 전시회에 많은 사람들이 감탄을 금치 못했다고 합니다. 1976년 일본 도쿄, 교토, 나라에서 열린 전시에서도 그랬고, 1979년부터 1981년까지 뉴욕, 샌프란시스코, 워싱턴 등 미국의 여덟 개 주요 도시에서 개최된 전시에서도 그랬습니다. 하지만 냉정하게 말한다면, 한국문화의 빼어난 아름다움에 감동했다기보다는 신라 '금관' 앞에 모여 서서 '원더풀'을 연발한 측면이 더 많았을지도 모릅니다. 번쩍번쩍 빛나는 '금관' 앞에 서니 저절로 '원더풀' 소리가 터져 나왔을지도 모른다는 말입니다. 그렇다면 그것은 단순한 호기심이지, 한국문화에 대한 진정한 이해는 아니죠.

그렇다고 해서 미국 사람들만을 탓할 수는 없는 노릇입니다. 그보다 먼저 우리 자신이 우리의 문화를 제대로 알리려고 노력했는가를 반성할 일입니다. 더 근본적으로는, 우리가 정말로 우리 문화를 사랑하고 자랑스럽게 여기고 있는가도 되돌아볼 필요가 있을 겁니다. 흔히들 문화 소개는 국력과 비례한다고 이야기하지만, 꼭 그렇지만은 않은 것 같아요. 물론 국력도 중요하겠지만, 우리들 하나하나의 마음가짐과 노력이 훨씬 더 중요할 것입니다. 그렇지 않고서는 아무리 나라 힘으로 밀어붙인다 해도 일이 쉽지 않을 것이 분명합니다. 어떤 경우에는 오히려 나라가 나서서는 안 되는 일도 많습니다.

그래서 미국 땅에도 우리 문화를 제대로 알릴 수 있는 제대로 된 박물관이 생겼으면 좋겠다는 꿈을 키우게 됩니다. 처음부터 거창할 수야 없겠지만, 우선은 조촐하고 소박하게라도 시작을 했으면 하는 겁니다.

찬란한 역사의 문화유산뿐 아니라, 우리 자신의 삶을 소중하게 갈무리하여 보여 주는 박물관도 필요합니다. 예를 들어 '이민사(移民史) 박물관' 같은 것 말이죠. 미국에 사는 유대계 사람들은 매우 큰 규모의 홀로코스트 박물관을 여러 도시에서 운영하고 있고, 일본 사람들도 로스앤젤레스 리틀 도쿄에 '일미박물관(日米博物館)'을 세워 자기들의 이민 역사를 전시하고 있습니다.

이에 비해, 이민 역사 백 년을 넘은 한인사회에는 이런 박물관이 아직 없어서 매우 부끄러운 일로 여겨져 왔습니다. 미주 이민 백 주년을 기념하여 인천광역시에 '한국이민사박물관'이 지난 2008년 세워졌지요. 제물포에서 이민선을 타고 먼 이국을 향해 출발한 우리 선조들의 선구자적인 삶을 기리고 그 발자취를 후손들에게 전하기 위해 인천광역시 시민들과 해외 동포들이 함께 뜻을 모아 건립했다고 합니다. 그러니까, 이민을 떠난 곳에는 박물관이 세워졌는데, 정작 도착해서 이민생활을 한 미주에는 박물관이 없는 셈이었죠.

그런데, 이제 로스앤젤레스에 번듯한 '한미박물관(Korean American National Museum)'이 세워지게 되었다는 반가운 소식입니다. 로스앤젤레스 한인타운 중심지의 부지를 향후 오십 년간 연 일 달러에 장기 임대하여 박물관을 건립하는 프로젝트입니다. 오랜 숙

원이 첫발을 내딛게 된 것이죠. 한인사회가 오랫동안 준비하여 제출한 한미박물관 건립안을 2015년 11월 24일 로스앤젤레스 시의회가 만장일치로 승인한 겁니다. 의결에 참여한 시의원 열한 명 전원이 다문화 사회 이민 역사의 보존과 문화 전승을 기원했다고 합니다. 한인사회의 위상이 그만큼 높아졌다는 증거이기도 하니, 곱절로 반갑습니다.

물론 이제 시작이니 앞으로 할 일이 무척 많겠지요. 잘 아는 대로 박물관은 건물만으로 되는 것이 아닙니다. 그 안에 담겨질 유물과 자료들, 다양한 프로그램, 충실한 운영이 더 중요합니다. 역사적 자료들을 재미있고 감동적으로 보여 주기 위한 시청각 전시, 온라인 시대에 걸맞은 아카이브 시스템과 데이터베이스의 구축, 다양한 프로그램의 개발과 운영 등을 위해서는 여러 방면의 전문가들의 참여도 반드시 필요할 겁니다. 이 일은 건물을 짓는 것보다 더 많은 돈과 품이 드는 일이기도 하지요. 오늘날의 박물관이란 단순히 유물만 모아 놓은 곳이 아니기 때문입니다.

박물관은 살아 숨 쉬는 생명의 공간입니다. 그 공간에 숨결을 불어넣는 것은 우리 모두의 관심과 정성이겠지요.

시(詩)의 나라에서

우리의 모든 날들이 시처럼 아름다운 나날이었으면 참 좋겠습니다. 어쩌다 서울에 갈 때마다 한국은 '시의 나라'라는 느낌에 잠시나마 기분이 흐뭇해지곤 합니다. 유명한 '광화문 글판'에는 철마다 좋은 시 구절이 큼지막하게 씌어 있고, 지하철 스크린도어나 엘리베이터에도 멋진 시가 적혀 있고, 공중화장실에서도 아름다운 시를 만나게 됩니다. 야, 한국 사람들, 시를 굉장히 사랑하는구나! 자랑스럽고, 무척 부럽기도 하지요.

어떤 이들은 "지하철 스크린도어 등에 시를 붙여 놓는 것은 사람들이 시를 좋아해서라기보다는 전시 행정을 좋아하는 관료들의 발상이다" 혹은 "한국인들이 그만큼 시를 읽지 않기 때문에 독려하기 위한 것이다"라고 주장하기도 한답니다만, 그렇게 부정적으로 생각할 필요가 있을까요. 그악스러운 광고나 미국의 지하철처럼 지저분한 낙서가 있는 것보다야 시가 있는 것이 한결 바람직할 테고, 그 시에 감동을 받는 사람이 생길 수도 있을 테니까요.

서울시가 시를 스크린도어에 싣기 시작한 것은 지하철역 스크린도어가 생기기 시작한 지난 2008년부터라는데, 지금 서울의 지하철역 스크린도어에 붙어 있는 시는 모두 천구백여 편이나 된다고

하는군요. 개중에는 작품성이 떨어지는 함량미달의 시도 있어서 논란이 되는 모양인데, 한국시인협회가 나서서 '싱싱한 생화 같은 우수한 시'로 바꾸고 있답니다. 참 대단합니다. 자랑스러워요.

어디 그뿐인가요. 일간신문에는 날마다 새로운 시가 친절한 해설과 함께 실리고, 시집 전문 서점도 있고, 시 낭송회가 여기저기에서 활발하게 열리고, 곳곳에 시인을 기리는 시비(詩碑)가 세워져 있습니다. 여러 시인의 시비가 무더기로 세워져 있는 곳도 적지 않아요. 무슨 시비가 이렇게 많으냐는 시비(是非)가 생길 정도지요. 시인의 생가를 복원해 놓은 곳도 많고, 문학관도 적지 않습니다. 시인의 이름을 딴 문학제, 문학상도 한두 개가 아니지요.

한국처럼 시집이 잘 팔리고, 시인이 대접받는 나라도 달리 없다고 합니다. '국민 시인'이라는 말이 다른 나라에도 있는지 모르겠는데, 한국에는 '국민 시인'으로 모셔지는 이가 한두 명이 아니지요. 걸핏하면 '국민 시인'입니다. 덕분에 자칭 타칭 '시인'도 무지막지하게 많다고 하더군요. 이런 식으로 가면 머지않아 '전국민의 시인화'가 이루어질지도 모르겠습니다. 그러니 글자 그대로 한국은 '시의 나라'입니다. 이렇게 생활 속에 시가 스며들어 있으니, 자연히 시를 사랑하게 되는 것 아닌가….

그런데 정작, 한국에서는 '시를 읽지 않는 시대'라는 말이 여기저기서 들려오고 있답니다. 그래서 지하철이나 버스정류장, 화장실 등에 시가 적혀 있다는 것만으로 한국은 '시의 나라'라고 하는 것에 동의하기 힘들다고 말합니다. 한국에서 시집이 잘 팔리는 것은 사실이지만, 한국을 '시의 나라'라고까지 표현할 만큼인가 하는

데 대해서는 전혀 공감되지 않는다는 이야기입니다.

거기에 대해서 저는 이렇게 말하고 싶군요. "아, 그렇지 않아요. 한국은 분명히 시의 나라입니다. 자부심을 가지세요. 한국 사람들은 스스로 시를 안 읽는다고 한탄할지 모르지만, 한국처럼 생활 속에 시가 많고, 시집이 많이 팔리고, 시인이 많은 나라는 거의 없답니다. 다만 아직 그 효과가 드러나지 않을 따름이겠지요. 아니, 이미 나타나고 있어요."

한국 사람들이 시를 많이 읽은 효과가 이미 여러 곳에서 나타나고 있다고 믿습니다. 세월호가 잠긴 팽목항이나 지하철 사고 현장에 빼곡하게 붙었던 수많은 쪽지들에 적힌 글들은 모두가 시였습니다, 정직하고 아름답고 따듯한 시, 바로 시집으로 묶어도 될 마음의 울림들….

내가 살고 있는 동네 이야기 좀 하겠습니다. 한국에 비해 미국 이민사회는 형편이 여러모로 말이 아닙니다. 안타깝게도 팍팍한 사막이요, 살벌한 황무지이지요. 그래서 한국의 유별난 '시 사랑'이 부럽기 짝이 없는 겁니다. 미국 여행을 해 본 분들은 금방 느끼셨겠지만, 시가 붙어 있으면 딱 좋을 것 같은 자리를 요란스러운 광고 나부랭이나 지저분한 낙서가 차지하고 있습니다. 사막이니까 더 촉촉한 시가 필요할 것 같은데 현실은 전혀 그렇지 못해요.

물론 시인이 없어서 그런 것은 아닙니다. 미주 한인문학의 연륜도 이제 제법 오래되었고, 시인의 수도 많아 발표되는 시도 많고, 시집도 활발하게 발간되고 있고, 그중에는 빼어난 시도 적지 않습니다. 이렇게 양적으로 눈부시게 성장했으니, 이제는 뭔가 이정표

같은 것을 세워야 할 때라는 생각이 듭니다.

가령 미주 한인사회에도 시비가 몇 개는 있었으면 하는 생각이 절로 드는 것이죠. 예를 들어, 로스앤젤레스 한인타운의 상징이라는 '다울정' 경내에 미주문단의 원로였던 고원(高遠) 시인 같은 이의 아름다운 시를 새긴 시비가 세워진다면 매우 상징적이고 자랑스러울 텐데….

아니면 목 좋은 자리의 건물 주인이 벽면을 제공해 아담한 글판을 만들어 멋진 시를 걸어 놓는다면 얼마나 좋을까, 사람들 왕래가 많은 쇼핑센터나 식당 같은 곳 구석구석에 감동적인 시가 걸려 있다면 참 멋있을 텐데…. 꿈이 너무 야무진가요. 어디선가 볼멘소리가 들려오는 것 같네요.

"미친 놈, 시가 무슨 필요냐? 시가 밥 먹여 주냐!"

그런 말은 아주 오래 전부터 있었지요. 먼 옛날, 철학자 플라톤(Platon)은 예술이나 시를 비난했습니다. 저서 『국가』편에서 소크라테스의 입을 빌려 시인을 추방해야 한다고 하고, 말 없는 그림과 쓰여진 담화를 배척해야 한다고 한 것은 널리 알려진 일이죠.

그런가 하면, 오늘날에는 미국의 일간지 『워싱턴 포스트』가 '시를 읽지 마라'라는 제목의 기사를 실은 적이 있습니다. 한 통계 논문을 발췌했다는 이 기사의 내용을 간추리면 이렇습니다.

첫째, 오백 권 이상의 장서(藏書)를 가지고 있는 집의 자녀들은 십여 권의 책밖에 없는 집의 자녀들보다 지능지수가 더 높고 사회생활의 적응도 빨라서 자라면 더 좋은 직장을 가진다. 둘째, 책도 책 나름이다. 셰익스피어나 기타 고전을 가지고 있는 집이 특히 자

녀의 성공률이 높다. 오백 권의 장서 중에서 시집이 주종을 이루면 그 자녀의 성공률은 교양서적을 가지지 못한 집과 비슷하거나 오히려 못하다. 그런 집의 자녀는 방랑자나 몽상가가 되기 쉽고, 현실 적응력과 경쟁력이 떨어져 사회생활에 부적합하게 되기 쉽다.

이런 글을 읽으면 기운이 빠집니다. 마종기 시인은 이 글에 대해서 "실용주의만 맹종하는 미국에서 왜 이런 공연한 수고를 했을까 하는 생각을 한다"면서 이렇게 덧붙입니다.

나는 아직도 작고 아름다운 것에 애태우고 좋은 시에 온 마음을 주는 자를 으뜸가는 인간으로 생각하는 멍청이다. 그럴듯한 이유를 만들어 전쟁을 일으키는 자, 함부로 총 쏴 사람을 죽이는 자, 도시를 불바다로 만들겠다면서 부끄러워하지 않는 자가 꽃과 나비에 대한 시를 읽고 눈물을 흘리겠는가, 노을이 아름다워 목적지 없는 여행에 나서겠는가. (…) 세상적 성공과 능률만 계산하는 인간으로 살기에는 세상이 너무나 아름답고, 겨우 한 번 사는 인생이 너무 짧다고 생각하지 않는가. 꿈꾸는 자만이 자아(自我)를 온전히 갖는다. 자신을 소유하고 산다는 것이 얼마나 귀한 것인지 시를 읽는 당신은 잘 알고 있을 것이다.

―마종기 시집,『우리는 서로 부르고 있는 것일까』(2006) 중에서

그렇습니다. 시는 답답하고 짜증스러운 삶에 시원한 생수 역할

을 해 주고, 잠시나마 착한 마음을 열어 줍니다. 너무 허겁지겁 뛰지 말고, 차근차근 걸으라고 다독이며 촉촉한 물기를 더해 줍니다.

그래서 '시인(詩人)'이라는 낱말에 들어 있는 사람(人)의 뜻을 자꾸만 되새기게 됩니다. 말(言), 절(寺), 사람(人)이 어우러진 세계….

누가 "시가 밥 먹여 주냐"고 물으면 저는 씩씩하게 대답합니다.

"물론이죠! 시가 밥은 못 돼도, 비타민 같은 존재임은 분명합니다. 시를 사랑하면 세상이 밝게 열립니다. 시를 사랑합시다!"

이야기가 나온 김에 한마디 더. 한국 지하철역 스크린도어에 시만 싣지 말고 좋은 그림이나 사진작품도 전시하는 건 어떨까요. 초대작가의 전시회를 여는 것도 좋겠고, 어린이들의 작품 전시도 좋고, 디지털 작품들도 좋겠지요. 잘만 운영하면 바람직한 공공미술이나 생활미술이 되지 않을까요.

무슨 시(詩)가 이렇게 어려워?

'노래하는 음유시인' 밥 딜런(Bob Dylan)이 2016년 노벨문학상 수상자로 선정된 것은 세계 문화계를 흔든 큰 충격파였습니다. 문화계에 미치는 파장이 큰 만큼, 치열한 찬반논쟁도 한동안 이어졌지요. 대중가수가 노벨문학상의 주인공이 된 것은 1901년 노벨문학상이 첫 수상자를 낸 이후 백십오 년 역사에서 처음 있는 일이라고 하지요.

밥 딜런은 위대한 시인이다. 미국의 위대한 노래 전통 속에서 새로운 시적 표현을 창조해냈다. 밥 딜런의 가사는 '귀를 위한 시'다. 지난 오천 년을 돌아보면 호머와 사포를 찾을 수 있다. 그들은 연주를 위한 시적 텍스트를 썼고, 밥 딜런도 마찬가지다. 밥 딜런의 가사는 위대한 작품들의 샘플집과 같다. 지난 오십사 년 동안 끊임없이 자기 자신을 재창조하기 위해 노력했다.

노벨문학상을 주관하는 스웨덴 한림원이 밝힌 선정 이유입니다. 논란의 대상은 무엇보다 전통적인 문학작품이 아닌 노랫말을 시로

평가했다는 점입니다. 그 때문에 순수문학의 마지막 보루인 노벨문학상마저 대중성에 무릎을 꿇은 것이 아니냐는 비판이 나왔고, 반대로 노벨문학상이 엄숙주의를 버리고 문학의 경계를 넓히는 시대 변화의 신호탄이며, 신선하면서도 즐거운 충격이었다고 환영하는 목소리도 많았습니다.

"딜런의 음악은 아주 깊은 의미에서 '문학적'이었다. 노벨위원회의 선택이 영감을 불어넣는다"(미국의 여성 작가 조이스 캐롤 오츠)는 환영의 논평부터 "이것은 노쇠하고 영문 모를 말을 지껄이는 히피의 썩은 내 나는 전립선에서 짜낸 노스탤지어 상이다. 음악 팬이라면 사전을 펴 놓고 '음악'과 '문학'을 차례로 찾아서 비교하고 대조해 보라"(소설 『트레인스포팅』을 쓴 스코틀랜드 작가 어반 웰시)는 악평에 이르기까지 정말 많은 의견이 나왔지요.

감히 제 개인적인 생각을 밝힌다면 "고맙다. 문학의 영토를 넓혀 준 결정에 감사한다"입니다. 오래 전부터 가져 온 '노래 가사도 훌륭한 시'라는 소신을 확인받은 것 같아 기쁘기도 했습니다.

아무튼 밥 딜런의 수상과 함께 텍스트 위주의 문학계엔 후폭풍이 적지 않을 것으로 전망됩니다. 시란 과연 무엇이고, 사회 안에서 어떻게 전달되고 어떻게 존재하는 것이 바람직한가 하는 근본적인 질문을 던진 것도 큰 의미로 꼽아야 할 겁니다.

밥 딜런은 가장 영향력 있는 우리 시대의 시인 중 한 사람입니다. 뿐만 아니라, 노래도 하고, 소설도 쓰고, 영화에 배우로 출연하고 감독도 한 종합예술가입니다. 밥 딜런 자신이 한 인터뷰에서 이렇게 밝힌 적이 있습니다.

난 먼저 나를 시인이라 생각하고 그다음에 뮤지션이라 생각을 해요. 책에다 글을 쓰는 시인이 아닌, 노래하고 춤추는 사람(song and dance man), 공중 곡예사(a trapeze artist) 같은 사람이죠. 시인이라고 규정하고 싶지는 않네요. 틀에 갇힌 순간 시인일 수 없는 거니까요. 시인이라 해서 꼭 종이 위에다가 시를 써야 시인은 아니잖아요.

—임의진, 「구르는 돌멩이, 불멸의 음유시인」(『경향신문』, 2016. 10. 15)에서 재인용

밥 딜런이라는 이름도 영국 웨일스 출신의 방랑시인 딜런 토마스(Dylan Thomas, 1914-1953)의 이름에서 따온 것으로 알려져 있습니다. 본명은 로버트 앨런 지머맨(Robert Allen Zimmerman)입니다. 딜런(Dylan)이란 웨일스어로 '물결의 아들'을 뜻한답니다.

아주 잠깐이긴 하지만 대학에서 문학을 공부했고, 수많은 노래의 가사를 지었고, 시집도 냈고, 프린스턴 대학 명예박사학위를 받았고, 퓰리처상을 수상했고, 대통령이 주는 '자유의 메달' 훈장을 받았고, 여러 개의 그래미상을 수상했고, 『더 타임스(The Times)』 지가 뽑은 '20세기 가장 영향력 있는 인물 100인'에 선정되었고… 따위의 경력을 몰라도, 그가 지은 노래의 가사를 읽으면 바로 빼어난 시인임을 알게 됩니다. 어떤 문학상을 받아도 하나도 이상할 것 없는데, '세계 최고의 전통과 권위를 자랑하는' 노벨문학상이기 때문에 논란이 벌어진 겁니다.

얼마나 많은 길을 걸어 봐야 사람은 진정한 인생을 알게 될까.

흰 비둘기가 모래밭에 잠들기까지 얼마나 많은 바다를 건너야 하나.

얼마나 더 많은 포탄이 날아가야 영원히 쓸 수 없게 될 수 있을까.

친구여, 그건 바람만이 알고 있어, 바람만이 그 답을 알고 있다네.

얼마나 긴 세월이 지나야 산이 씻겨 바다로 내려갈까.

사람들이 참된 자유를 누리며 살까.

얼마나 오래 위를 쳐다봐야 진짜 하늘을 볼 수 있나.

얼마나 많은 귀가 있어야 타인의 울음소리를 들을 수 있을까.

얼마나 무고한 시민들이 죽어야 멸망을 깨달을 수 있을까.

바람만이 답을 알고 있다네.

—밥 딜런, 「바람만이 아는 대답(Blowin' In The Wind)」 중에서

계급장을 떼 주세요.

엄마, 내 총들을 땅에 꽂아 줘요.

길게 드리워진 먹구름이 내려오고 있어요.

천국의 문을 두드리고 있어요.

—밥 딜런, 「천국의 문을 두드려요(Knockin' on Heaven's Door)」(1973) 중에서

펜으로 예언하는 작가와 비평가들이여

눈을 크게 뜨라.

수레바퀴는 아직 돌고 있다.

섣불리 논하지 말고, 섣불리 규정하지 말라.

지금의 패자들이 나중에 승자가 될 것이니

시대가 변하고 있으므로.

—밥 딜런, 「시대가 변하고 있으므로(The times they are a-changin)」 중에서

특히 「시대가 변하고 있으므로」는 스티브 잡스가 절망에 처할 때마다 되뇌면서 스스로 용기를 북돋은 것으로도 유명한 가사입니다. 밥 딜런의 노랫말은 전 세계 반전 및 평화 운동에 기여했고, 한국의 학생운동에도 영향을 끼쳤지요. 지금 이 순간에도 수많은 자리에서 경구처럼 인용되며 살아 숨쉬고 있습니다.

밥 딜런의 노벨문학상 수상을 계기로 좋은 노랫말들이 재조명될 겁니다. 그것만 해도 고맙고 반가운 일이지요. 사실 날이 갈수록 영향력이 약해지고 있는 전통적 문학이 활로를 찾으려면 활자 안에 갇힌 문학의 개념을 확장해야 합니다. 그것이 밥 딜런의 수상이 21세기 문화계에 던진 화두이기도 합니다.

밥 딜런 외에도 빼어난 시를 쓴 대중가수는 물론 많습니다. 시인, 소설가로 활동하다 음악으로 영역을 확장한 캐나다 출신의 레너드 코헨(Leonard Cohen), 심오한 은유가 넘치고 섬세한 노랫말로 평단의 찬사를 받고 있는 '사이먼 앤 가펑클'의 폴 사이먼(Paul

F. Simon), 강력한 대중 흡인력을 가진 브루스 스프링스틴(Bruce Springsteen) 등이 대표적이죠. 우리나라에도 김민기, 한대수, 산울림의 김창완 등 많은 이를 꼽을 수 있겠습니다.

어쩐 일인지 우리나라에서는 대중가요 가사를 아주 하찮게 여기려 드는 풍조가 있었고, 지금도 여전히 있는 것 같습니다. 시는 그런 것과는 차원이 다르다고 우기는 거지요. 하지만, 실제로 대중과 소통하고 감동을 주는 면에서는 어쭙잖은 시보다 유행가 가사가 한 수 위 아닌가요. 물론 터무니없는 사랑 타령, 이별 타령이 넘쳐나는 것도 사실이기는 하지만요.

작곡가이며 가수인 한대수는 미국시인협회가 인정하는 당당한 시인이고, 김민기의 노랫말들은 거의 모두가 빼어난 시입니다. 「아침 이슬」도 그렇고, 「작은 연못」 「봉우리」 「늙은 군인의 노래」 「철망 앞에서」 등 모두 절창이지요. 극작가 양인자가 지은 노래 가사들이나 조용필이 지은 「꿈」의 노랫말 등도 좋은 시입니다. "괴로울 땐 슬픈 노래를 부른다. …고향의 향기 들으면서." 고향의 향기를 듣는다, 이게 시가 아니고 뭡니까.

어디 그뿐인가요, 흘러간 옛 노래들도 가사가 주는 감동이 만만치 않고, 시대상을 고스란히 담고 있습니다. 가령, 두만강 푸른 물에 노 젓던 뱃사공이 영도다리 난간 위에서 피눈물을 흘리다가, 눈 녹은 삼팔선 지키는 이등병이 되어 목숨 바쳐 싸우다가 화랑 담배 연기 속에 사라진다… 이것이 곧 시가 아니고 무엇인가요.

이야기가 나온 김에, 시는 어떻게 읽는 이에게 다가가 스며들어야 할까에 대해 생각해 보고 싶습니다.

한국 시단(詩壇)에서는 한동안 장황하고 난해한 시가 유행이었다는 이야기를 들었습니다. 특히 '미래파' 시인들의 시가 그렇다고 하는군요. 무척 난해해서 읽고 또 읽고 다시 한번 읽어도 이해가 잘 안 되니, 끝내는 "에이, 내가 무식해서 그렇겠지!" 하고 포기해 버리고 만다지요. 그런 어려운 시 이해하느라 낑낑거린다고 내 삶이 더 윤택해지는 건 아닐 테니까요.

그런 시들을 읽어 보면 정말 어렵습니다. 개인적인 이야기를 하는 것이 매우 멋쩍습니다만, 저는 그동안 여섯 권의 시집을 냈고, 다른 시인의 시를 상당히 많이 읽은 편입니다. 그런데 요즘 한국의 시는 제가 읽어도 대체로 너무 어렵습니다. 명색이 시를 쓰는 사람이 읽어도 이해하기 어려운 시라면 분명 어려운 시 아닌가요. 제발 내가 무식하고 둔해서 이해하지 못하는 것이기를 바랍니다.

물론 마종기, 정호승, 김용택, 안도현, 이해인, 오세영, 도종환 시인처럼 쉽고 좋은 시를 쓰는 시인도 많지만, 대체로는 어렵게 쓰는 것으로 보입니다. 제가 보기에는 '어려워야 좋은 시다'라는 식의 생각도 어느 정도 깔려 있는 것 같아요. 물론 형편을 아주 모르는 건 아닙니다. 다른 사람과는 다른 개성적 언어와 생각으로 차별화된 표현을 쓰겠다는 생각에 매달리다 보니 자기도 모르게 어려워진 것일 수도 있겠고, 그런 시를 좋은 시라고 추천하거나, 신춘문예에 당선되는 등 시단의 이런저런 풍조와도 관계가 깊을 것이라 생각합니다. 그런 형편은 미술의 경우도 마찬가지인 것 같구요.

물론 어렵고 긴 시 중에서 상당한 예술세계를 개척한 좋은 작품도 많다는 것을 부정하는 건 결코 아닙니다. 빼어난 작품도 많지

요. 하지만 한편으로는 "오늘날 시의 위기는 독자들과의 소통 부재에서 왔다"는 비판이 나오는 것도 무리가 아닌 것 같다는 생각이 듭니다. 오죽하면 쉬운 시 쓰기 운동이 일어났을까요.

난해한 시에 반대하는 움직임도 관심을 모았지요. 예를 들어, 짧고 간결한 '극서정시(極抒情詩)'를 주창하는 오세영(吳世榮), 유안진(柳岸津), 조정권(趙鼎權) 등의 시인들이 계속 시집을 내고 있어서 화제를 모았다고 하지요. 극서정시집 『밤하늘의 바둑판』을 펴낸 오세영 시인은 한 신문과의 인터뷰에서 젊은 시인들의 난해시에 대해 "시의 영원성과 보편성 등은 뒷전에 두고 자본주의 논리에 편승해 시선 끌기에만 몰두하는 것은 아닌가 우려됩니다. 충격, 해체, 자해, 폭력, 패륜 등과 같은 게 현대미학의 양상인 것처럼 호도하고 있어요"라고 비판했습니다. "읽히기는커녕 난삽하고 정신병자의 넋두리 같다. 바람을 일으켜 문단 이슈가 되지만 삼사 년이 지나면 싹 사라진다"는 말도 덧붙였지요.

서울대 교수로 많은 제자를 길러낸 원로 시인의 말이니 귀담아들을 필요가 있을 것 같습니다. 이들 시인이 말하는 '극서정시'란 짧고 간결한 시로, 소통 가능한, 누구나 공감할 수 있는 시, 아주 명징한 시라고 합니다.

사실은 쉬운 시를 쓰기가 가장 어렵습니다. 깊고 높은 이야기를 쉽고 정겨운 말로 쓰고 싶은 것이 시인들의 꿈이기도 합니다. 물론 시를 쉽게 쓰는 것은 부끄러운 일이죠.

시인이란 슬픈 천명인 줄 알면서도

한 줄 시를 적어 볼까 (…)

인생은 살기 어렵다는데
시가 이렇게 쉽게 씌어지는 것은
부끄러운 일이다.
─윤동주,「쉽게 씌어진 시」중에서

시인들에게 부탁드리고 싶습니다. 시인들이여, 시 좀 쉽게 쓰시
라! 시는 사랑이요, 위로요, 기쁨이요, 구원이라면서 혼자만 아는
말로 중얼거려서야 되겠습니까! 어려운 추상화 그리는 화가들에
게도 같은 말을 하고 싶습니다.

평소의 신념대로 글을 쓰다 보니 쉬운 시, 서정시만을 옹호하는
듯해졌는데, 다양한 차원의 시도를 부정하거나 무시하는 것은 결
코 아닙니다. 비유해서 말하자면, 추상미술이 난해하기 때문에 구
상미술보다 못하다고 이야기할 수 없는 것과 마찬가지 이치입니
다. 다만, 모든 예술 분야에서 작가와 감상자 사이의 긴장감 있는
거리를 유지하는 것이 중요하다는 점을 말하고 싶습니다. 그 거리
는 바로 사람에 대한 사랑과 배려에서 나오는 것이라고 믿습니다.
대중의 많은 사랑을 받는 작품들을 살펴보면 바로 알 수 있는 일이
지요.

디지털, 아날로그, 디지로그

작가 최인호(崔仁浩) 선생이 생전에 장편소설 『낯익은 타인들의 도시』를 출간했을 때 여러 가지로 화제가 풍성했었지요. 작품의 문학성도 그렇거니와, 암 투병 중에 원고지 천이백 장 분량의 장편을, 그것도 단 두 달 만에 완성한 놀라운 힘, 꾸준히 베스트셀러의 자리를 지키고 있는 공감대 등등….

많은 화제 중에서 눈길을 끄는 것 중의 하나가 원고를 손(肉筆)으로 썼다는 사실이었습니다. 암 때문에 손톱이 빠져 골무를 끼고 원고지 한 칸 한 칸을 만년필로 채웠다고 하니, 가히 인간문화재 수준입니다.

이 '거룩하고 찬란한' 디지털 시대에 손으로 원고를 쓰고 앉았다니 시대에 뒤떨어진 미련한 짓이라고 말할 수도 있겠지만, 여기에는 중요한 본질이 담겨 있습니다. 디지털과 아날로그의 차이, 예술과 기술의 관계 등의 근본적 문제 말입니다.

최인호 선생 말고도 손으로 쓰기를 고집하는 작가들이 아직도 더러 있다지요. 소설가 김훈, 조정래, 김홍신 같은 작가들이 대표적인 예입니다. 시인의 경우는 물론 더 많다고 하는군요. 육필을 고집하는 작가들의 말을 들어 보면 충분히 공감이 갑니다. 몇 년

전『동아일보』기사 중에서 몇 구절을 옮겨 봅니다.

"한 자 한 자 소설 쓰는 정성은 펜이어야 가능하다. 또 '나
를 떠나가는 문장'에 대한 느낌은 자판과 펜이 현격히 다르
다."(최인호) … "문학이라는 게 농밀한 언어로 써야 하는데
기계(컴퓨터)로 쓰다 보면 속도가 빨라지고 쓸데없이 문장이
길어지게 된다. 죽을 때까지 펜으로 작업을 할 것"(조정래) …
"연필로 쓰면 내 몸이 글을 밀고 나가는 느낌이 든다. 이 느낌
은 나에게 소중하다. 나는 이 느낌이 없으면 한 줄도 쓰지 못
한다."(김훈) … "아무래도 작업하기에는 컴퓨터가 편하기는
한데, 조금은 인정이 없는 것 같다. 간혹 피부를 쓰다듬는 마
음으로 육필로 원고를 쓴다."(박범신)
―황인찬, 「최인호 "펜으로 써야 정성 담겨", 김훈 "연필 쓰면
몸이 글을 느껴"」(『동아일보』, 2011. 8. 10) 중에서

문명의 이기인 컴퓨터는 물론 여러모로 편리합니다. 그러나 인
생의 깊이를 파고드는 축축하고 호흡 긴 글을 쓰기에는 역시 원고
지가 제격이라는 고집입니다. 활자화된 뒤에도 읽어 보면 손으로
쓴 글인지 컴퓨터로 친 글인지 금방 알 수 있다고 하는군요.

이어령(李御寧) 교수의 주장처럼 아날로그와 디지털을 잘 조화
시켜 디지로그 문화를 만들면 좋겠지만, 그게 말처럼 쉬운 일이 아
니지요. 흔히 "컴퓨터는 단순한 연장이다, 충실한 머슴이나 마찬가
지다"라고 말하지만, 문제가 그렇게 간단하지 않아요. 기계는 사람

을 변모시킵니다. 자꾸 쓰다 보면 결국에는 컴퓨터에 끌려다니게 되기 쉽습니다. 그리고 결국은 몸과 마음까지 변해 버리고 말아요. 디지털 때문에 인간의 뇌 구조가 변했다는 연구 결과가 발표되기 도 했습니다.

예술 창작에 있어서, 더구나 인간의 정신과 영성의 문제를 다루 는 작품에 있어서는 더욱 기계의 한계가 뚜렷합니다. 작가 최인호 선생은 "이번 작품은 누군가 불러 주는 것을 받아쓴 것 같은 느낌 이다"라고 고백했습니다. 그 누군가는 물론 하늘이지요. 그걸 컴퓨 터로 받아쓴다? 신문기자라면 모를까, 작가는 그럴 수 없지요.

전자책에 밀려 종이책이 없어질 것이라는 예언이 나온 지는 벌 써 오래되었습니다. 마찬가지로 연극 같은 영세 예술도 결국은 없 어지고 말거나, 골동품 같은 신세로 겨우 연명할 것이라고 예견하 는 사람도 적지 않습니다. 미술은 또 어떨까요. 이모티콘 그림문자 (emoji pictograms)처럼 기호로 변해 버릴지도 모르지요. 바야흐로 인공지능이 문학작품이나 신문 기사를 쓰고, 그림을 그리는 세상 입니다. 기술이 예술 세계마저 지배하는 날이 눈앞에 닥치고 있는 겁니다. 이미 일본에서는 '인공지능이 쓴 소설의 저작권은 누구에 게 있는가'라는 문제가 논란의 대상이 될 정도니까요.

하지만, 기계가 대신할 수 없는 부분도 많지요. 이를테면 연극은 끝끝내 땀 냄새 물씬 풍기는 아날로그일 수밖에 없습니다. 영화나 티브이 드라마가 기술의 힘을 빌려 눈부시게 '발전'하고 있는데, 연극은 여전히 모든 것을 사람의 몸으로 '때워야' 하는 처절한 '가 내 수공업'이기 때문이지요. 그러니 영원히 디지털이 될 수 없는

운명입니다. 사람이 직접 해야지 기계가 대신할 수 없어요. 사람이 직접 해야 감동이 살아 펄떡이는 생동감으로 전해집니다.

결국은 사람입니다. 컴퓨터는 사랑을 할 줄 모릅니다. 인간의 뜨거운 숨결, 땀 냄새가 주는 살아 있는 감동과 생명감을 기계가 대신할 수 없는 노릇이지요. 어떤 이는 "인공지능이 아무리 발달해도 시는 쓸 수 없을 것이다"라고 말하는데, 그 말을 믿고 싶습니다. 좀 미심쩍기는 하지만….

컴퓨터가 사랑을 하고, 사람 냄새를 풍기고, 마음껏 상상력을 발휘할 수 있을까요. 아직은 아닌 것 같군요. 부디 영원히 아니기를….

그래서 아마도 인간들은 앞으로도 종이책을 읽고, 지독하게 가난하고 구질구질한 연극을 보고, 번거로워도 음악회에 찾아가서 졸고… 그럴 겁니다. 왜냐하면 사람 냄새가 그립기 때문에, 손으로 쓴 편지를 받았을 때의 짜릿한 감동 같은 것을 느끼고 싶어서겠지요. 그래요, 다른 건 몰라도, 편지만큼은 손으로 한 자 한 자 꾹꾹 눌러서 보내고 싶습니다.

끝으로 실없는 걱정 하나. 그 천하 만능이라는 컴퓨터도 전기가 끊어지면 즉시 사망하는 거 아닙니까. 인류의 거대한 문명이 가느다란 전선에 대롱대롱 매달려 있다고 생각하니 공연히 서글퍼지네요. 석유도 언제까지나 펑펑 나오지는 않을 테고 말입니다. 인공지능이 전기나 석유 같은 에너지를 생산할 수는 없겠지요.

개밥 집으로 바뀐 책방

책방에 가면 마음이 푸근해집니다. 세상살이에 치여 마음이 팍팍해졌을 때 책방에 가면 큰 위로를 받습니다. 우리 집 근처에도 좋은 책방들이 있어서 자주 들르곤 했습니다. 이 책 저 책 뒤적이고 냄새도 맡으면서 자극도 받고, 마음이 느긋해지곤 해서 정말 좋았지요.

그런데 어느 날, 집에서 가까운 '반즈앤노블'이 문을 닫았습니다. 작은 동네 책방이 아니라, 가장 큰 규모를 자랑하던 '반즈앤노블'입니다. 한국으로 치자면 '교보문고'가 문을 닫은 셈이지요. 보통 일이 아니에요.

"사람들이 도무지 책을 읽지 않는다. 출판계가 단군 이래 최대의 불황이다"라는 이야기를 한국의 출판계 사람으로부터 들었는데, 미국도 마찬가지 형편인 모양입니다. 어제 오늘의 이야기가 아니고, 오래전부터 나온 걱정입니다. 갈수록 심각해지고 있다지요.

그리고, 얼마 후에 가 보니, '개밥 집'으로 변해 있었습니다.(아, 한국에서는 보통 '애견숍'이라고 부른다지요. 미국의 가게들은 '애완동물 수퍼마켓'이라고 부르는 것이 어울릴 큰 규모들입니다만, 이 글에서는 '애견숍'이라고 부르기로 하지요.) 책방이 애견숍으로

바뀌었다니, 생각이 좀 복잡해집니다. 너무 흥분해서 비약할 필요는 없겠지만 '사람 마음의 양식보다 애완동물의 일용할 양식이 더 중요하다는 이야기인가' '책을 펴내는 일이 개밥 챙기는 일만도 못하다는 이야기인가' 뭐 그런 생각이 드는 겁니다. 책방이 애견숍으로 변한 건 그저 단순한 우연이거나 자본의 논리에 밀린 것일 뿐일 텐데 말입니다.

물론, 애견숍으로 변했기 때문에 흥분한 건 아닙니다. 다른 가게로 변했어도 생각이 복잡하긴 마찬가지였겠죠. 안타깝고 아쉬웠던 건 책방이 망해 없어졌다는 사실 때문이었으니까요. 글쎄요, 그 자리에 화랑 같은 문화시설이 들어섰으면 조금 덜 섭섭했을까요. 책방을 그저 장사하는 가게로 보느냐 문화적 가치로 보느냐에 따라 생각이 달라질 것 같군요.

분명한 것은, 상업성이나 자본의 논리에 속절없이 무너져 가는 문화적 가치에 대해 안타까움과 애도의 마음을 갖는 것이 우리의 의무가 아닐까 하는 점입니다. 막을 수 있으면 더 좋겠구요.

그러더니 이번에는 미국에서 두번째로 큰 체인 책방인 '보더스'가 파산하고, 집에서 좀 먼 곳에 있는 '반즈앤노블'마저 문을 닫았습니다. 그 자리엔 약국이 들어섰습니다. 인류가 아프긴 꽤 아픈 모양입니다. 그래서 이제 내가 사는 동네에는 차를 몰고 한참 가야 하는 곳에 '반즈앤노블' 하나만 달랑 남았습니다. 멀리 있어서 큰 마음 먹지 않으면 가게 되질 않아요. 제법 큰 동네에서 이게 무슨 꼴인가… 서글퍼집니다. 그런데 얼마 전 그 '반즈앤노블'마저 다른 이름의 책방으로 변해 버렸습니다.

서점이 망하는 것은 인터넷이나 전자책 때문이랍니다. 하긴 뭐, 책이 필요하면 도서관에 가든가 인터넷에서 보면 될 것 아니냐고 하면 할 말이 없습니다. 빌 게이츠는 어릴 적부터 대단한 독서광이어서, 왕성한 독서력 때문에 식사 자리에서도 책에서 눈을 떼지 않았다지요. 그래서 아버지 게이츠 시니어는 식사 중에 책을 읽는 것은 예절에 어긋난다는 것을 아들에게 가르치는 일이 결코 만만한 일이 아니었다고 고백했습니다. 그 빌 게이츠가 한 인터뷰에서 오늘날 자신을 만든 것은 동네의 '작은 공공도서관'이었고, 책 읽는 습관은 하버드 대학의 졸업장보다 더 중요하다는 말을 했습니다. 그만큼 미국의 공공도서관들은 시설이 잘 돼 있어요.

인터넷에 토막 지식은 넘쳐날지 모르지만, 거기서 삶의 지혜를 얻기는 어려운 일이지요. 사람 냄새를 맡을 수도 없습니다. 뒹굴뒹굴 여유롭게 읽을 수도 없고, 화장실에 앉아서 읽을 수도 없구요.

요새 사람들은 '검색'만 하고 '사색'은 하지 않는다죠. 곰곰이 따지고 보면 인터넷이니 에스앤에스(SNS)니 하는 것들이 빠르고 편리한지는 몰라도, 사람을 얄팍하고 강파르게 만드는 원흉들입니다. 예술에 있어서는 더욱 치명적인 독이지요. 물론 '트위터 대통령'이라 불리는 이외수(李外秀) 같은 예외적인 작가도 있습니다만…. '꼴통' 아날로그 세대인 내가 보기에는 그렇습니다.

한 언론은 스마트폰에서 쏟아져 나오는 정보를 '스낵 컬처'라고 표현했더군요. 절묘한 표현입니다. '주전부리 문화'쯤으로 번역해도 되겠지요. 사람이 주전부리만 먹고 살 수는 없지요.

그런 생각에 잠겨 있는데 오랜 벗을 만난 것처럼 반가운 글을 읽

었습니다. 산울림의 가수 김창완을 인터뷰한 기사의 한 토막입니다. 김창완은 일절 에스앤에스를 하지 않고, 스마트폰도 쓰지 않는다고 하는군요.

에스앤에스가 세상의 일부로 완전히 체화됐어요. (…) 나는 모든 사람의 의견을 듣고 싶지 않아요. 또 모든 사람의 궁금증에 답해 줄 능력도 용의도 없어요. (…) 이제 사람들이 직접 만나서 악수하고 잔 부딪치고 하는 걸 견디지 못하는 것 같아요. 너무 정보가 많이 오는 거죠. 오랜만이다 하고 악수하면 손의 보드라움과 체온, 그 사람의 표정까지 다 정보잖아요. 근데 에스앤에스는 체온도 아니고 음성의 느낌도 아니고 아무것도 아니잖아요. 그냥 글자 쪼가리라고요. (…) 사람들은 에스앤에스로 외로움을 해소하려는 모양인데 난 그게 못마땅해요. 외로움은 사람만이 느끼는 일종의 천형(天刑) 같은 건데, 그걸 감히 극복할 수 있다고 생각하는 게 발칙해요. 감히 휴대폰 하나로 외로움이 가실 수 있다고 생각하는 건 어마어마하게 가소로워요. 외로움이 얼마나 소중한 감정인데 말이에요. 나는 거짓으로 외로움을 잊어버리고 싶지는 않아요.
─한현우, 「알면 알수록 더 알 수 없는 인간 김창완」(『조선일보』, 2012. 5. 5) 중에서

미국의 어느 작은 도시에 이런 세상을 못마땅하게 여긴 사람이 헌책방을 열었고, 매우 좋은 반응을 얻고 있다는 기사를 읽고 무척

이나 반가웠습니다. 우리 동네에도 그런 헌책방이 하나 생겼으면 정말 좋겠는데….

한국에는 정부가 정한 '국민 독서의 해'라는 것이 있다지요. 그런데 북소리만 거창했지, 효과는 전혀 없었다고 하더군요. 한 출판사 사장의 인터뷰 기사를 읽으니 기가 막힙니다.

올해가 '국민 독서의 해'인데 알고 있나? 그 예산이 오억 원이다. 국민 일인당 십 원 꼴이다. 그 예산으로는 전시 행정적 행사 몇 번 하면 끝이다. 현재 독서진흥기금은 다 합쳐 봐야 일년에 이백억 원 안팎이다. 삼백조 원에 달하는 전체 예산의 0.07퍼센트에 불과하다. 얼마 전 케이팝 공연장 건립 등 한류 열풍 활성화를 위해 정부가 올해 관련 예산을 두 배로 늘려 오천억 원을 투자한다고 발표했다. 기가 막히는 대비다.
—한승동, 「"도서정가제 안 하면 작은 출판사 죽고 책 다양성 사라져"」(『한겨레』, 2012. 7. 16) 중에서

세상이 그렇게 돌아가는데, 책 읽으라는 염불이 효과가 있을 턱이 없지요. 책방이 애견숍으로 변하는 세상이 참 서글프네요. 물론 개가 인간에게 주는 위로도 소중하긴 합니다만….

책방이었던 애견숍을 멀거니 바라보면서, 책을 통해 얻는 지혜를 집밥이라고 한다면, 인터넷에서 쏟아지는 정보는 인스턴트 식품이 아닐까 하는 생각이 얼핏 들었습니다.

밤늦게 글을 끄적이다가 배가 출출해서 라면을 삶아 후루룩거

리며 먹노라니 옛날 생각이 나네요. 젊은 시절 일본에서 공부하며 혼자 지낼 때 한동안 줄기차게 라면만 먹으며 지낸 적이 있습니다. 유학 초창기에는 몸 생각을 해서 부지런히 밥도 하고 반찬도 이것저것 만들어 먹고 이웃에 사는 친구들과 어울려 김치도 담그느라고 부산을 떨고 그랬는데, 세월이 지나면서 번거롭기도 하고 돈과 시간이 아까워졌어요.

사실 혼자서 한 끼 먹겠다고 장보기부터 설거지 뒷정리까지 하자면 한 시간 가까이 걸리는 것이 보통인데, 정작 먹는 것은 고작 십 분 남짓이면 끝이지요. 그러니 식구들을 위해 하루 세끼 준비하느라 온종일 꼼지락거려야 하는 주부들의 노고를 이해할 만했고, 자신의 끼니는 부엌에 쭈그리고 앉아 대충 냉수에 밥 말아 후다닥 해치우는 어머니들의 마음도 알 것 같았습니다.

아무튼 그래서 경제적이고 편리한 라면을 먹기 시작했는데, 처음에는 봉지 라면을 끓여 먹다가 그것마저 귀찮아져서 더 간편한 컵라면을 먹고 버리는 식으로 '진화'했습니다. 그나마 그 당시 일본에는 라면의 종류가 워낙 많아서 이것저것 골라 먹는 재미로 한동안을 보냈습니다.

그렇게 몇 달을 보냈더니, 드디어는 휘청휘청 기운이 없고 세상이 노랗게 보이며 정신이 흐릿해지기 시작하는 겁니다. 인스턴트 식품이라는 것이 그렇지요. 맛은 그럴듯하지만 영양가가 없으니 그럴 수밖에요.

그런데 말입니다, 지금 우리의 문화도 인스턴트 식품이나 마찬가지 아닐까요. 특히 텔레비전이나 사이버 공간에서 범람하는 문

화는 영락없는 인스턴트 식품이나 마찬가지라는 생각이 드네요. 그저 빠르고 짧고 재미있고 자극적으로 흐르다 보니 영양가는 바람처럼 날아가 버리고 마는 겁니다. 그 안에 깊은 철학이나 끈끈하고 진한 사람 냄새를 담기는 매우 어려운 일이지요. 애당초 '뜨거운 얼음'이나 '네모난 삼각형'처럼 불가능한 일인지도 모릅니다.

많은 사람들이 넋을 잃고 보는 텔레비전 막장 드라마도 따지고 보면 불량식품이요, 정신적 공해일 겁니다. 사이버 공간에 난무하는 거친 말과 욕설을 대하면 세종대왕님 뵙기가 정말 황송해지곤 합니다. 게다가 사이버 공간의 주인공인 젊은이들은 그저 화려하고 '삼빡한' 것만 좋아해서, 진지한 철학이나 사람 냄새 따위는 구질구질한 것으로 여겨 버린다지요. 그걸 '쿨'하다고 한다지요. 그러다 보니 정신의 음식인 문화도 인스턴트 식품을 닮아 갈 수밖에 없어요. 이건 식당 음식에 조미료를 많이 넣는 것과는 차원이 다른 문제입니다.

그렇게 영양가 없고 해로운 문화 속에 살다 보면 결국은 세상이 노랗게 보이게 되지 않을까 하는 걱정이 들곤 합니다. 내가 직접 '해 봐서 아는데', 자기도 모르는 사이에 그렇게 되거든요. 문화의 마취 효과는 그렇게 막강합니다.

불량식품에 취해 세상이 노랗게 보이는 채로 휘청휘청 살기에는 우리네 인생이 너무 짧고 소중합니다. 그러니 몸도 마음도 제대로 잘 먹고 잘 삽시다. 유명한 영화 대사 한 토막이 떠오르네요.

"밥은 먹고 다니냐?"

띄어쓰기와 세로쓰기

앞에서 이미 실토했지만, 나는 우리 말과 글에 영 자신이 없다고 자신있게 말할 수 있습니다. 정말 어려워요. 맞춤법은 헤매기 일쑤고, 띄어쓰기는 더 엉망이지요. 요새는 컴퓨터가 알아서 고쳐 주기도 하지만 영 미덥지 않아요.

그러던 차에 신문에서 일본의 모노파(物派) 미술의 창시자 이우환(李禹煥) 선생이 던진 질문을 만났습니다. "한국어는 왜 띄어쓰기를 하는가"라는 자못 의미심장하고 근본적인 질문입니다.

우리 옛글에는 띄어쓰기가 없습니다. 중국어와 일본어에도 띄어쓰기가 없고, 태국어에도 없답니다. 그래서 어디에서 띄어 읽느냐로 더러 혼란이 생기기는 하지만, 익숙해지면 큰 불편 없이 읽을 수 있습니다. 그 띄어쓰기 때문에 중국어나 일본어로 된 얇은 문고판을 우리말로 번역하면 두툼한 책이 되곤 합니다.

한국에서는 현재 '한글 전용'을 시행하고 있어서, 띄어 쓰지 않으면 혼동을 줄 수 있기 때문에 띄어쓰기를 한다고 설명합니다. 그전에는 띄어 쓰지 않아도 문제가 없었는데, 왜 갑자기 혼동을 주게 되었는지는 모를 일입니다만…. (띄어쓰기를 하지 않고 한자로만 되어 있는 한국의 옛 문헌들의 경우, '표점'이라고 하여 끊어지는

대목들을 표시하는데, 이는 띄어 쓰지 않을 경우의 혼동을 막기 위한 것이랍니다.)

그러니까 띄어쓰기의 목적은 그 글의 뜻을 바르게 이해하려는 것이며, 독서의 능률을 향상시키려는 데에 있다는 겁니다. 주로 예로 드는 것이 "아버지 가방에 들어가신다"라는 문장이죠. 이에 관한 문헌을 살펴보면, 『독립신문』 창간사에 "구절을 띄어 쓰기는 알아보기 쉽도록 함이라"고 언급하여 띄어 쓰지 않을 경우 혼동되었음을 암시하고 있고, 선교사인 헐버트(H. B. Hulbert) 박사가 발행한 영문 월간지 『한국소식』 1896년 1월호에는 「한글의 점 찍기 또는 띄어쓰기」라는 윤치호(尹致昊) 선생의 글이 실려 있는데, "장비가 말을 타고"라는 예와 "장비 가말을 타고"라는 예를 들어 띄어쓰기가 필요하다고 설명하고 있습니다.

하지만 여전히 궁금한 것은 중국어나 일본어는 띄어 쓰지 않는데, 왜 유독 한글은 띄어 쓰지 않으면 혼동을 준다고 여기는지 하는 점입니다. 우리글에 띄어쓰기가 꼭 필요했다면 세종대왕께서 훈민정음을 만드실 때 띄어쓰기 기준도 만드시지 않았을까요.

한글 띄어쓰기는 도대체 언제부터 생긴 걸까요. 혹시 영어 같은 구미 언어에서 영향을 받은 건 아닐까요. 궁금해서 자료를 찾아보니, 지금까지 알려진 것 중 처음으로 띄어쓰기를 한 문헌은 1877년에 스코틀랜드 출신의 선교사 존 로스(John Ross, 1841-1915)가 제작한 한국어 교재 『조선어 첫걸음(Corean Primer)』이라고 하는군요. 짐작한 대로 역시 영어권의 영향으로 만들어진 겁니다. 로스 선교사는 세례를 받은 한국인들과 함께 성경을 한글로 번역하면서

한글의 매력에 푹 빠지게 됐다고 전해집니다.

그 후 헐버트 박사가 띄어쓰기를 도입했고, 『독립신문』에서 사용되다가, 1933년에 발표된 한글 맞춤법 통일안에서 띄어쓰기 규정이 생겼다고 합니다.

백과사전의 설명에 따르면, "현실적으로 한국인들 중에서도 띄어쓰기를 완벽하게 지키는 사람은 거의 없고, 실제 출판물에서도 띄어쓰기 규칙이 완벽하게 지켜진 것들은 드문 편이고, 이에 대해 이의를 제기하는 이들도 없는 실정"이라고 합니다. 영어의 경우는 언어의 구조상 띄어쓰기가 철저히 지켜질 수밖에 없지만, 한국어의 경우 읽는 입장에서 혼란의 여지만 없다면 원칙을 철저하게 지키지 않더라도 실제 사용에 아무 문제가 없다는 설명입니다.

분명히 말하지만 제가 여기서 띄어쓰기를 하지 말고 옛날로 돌아가자고 주장하려는 것은 결코 아닙니다. 되돌아갈 수는 없는 노릇이지요. 이 글에서 이야기하고 싶은 것은 띄어쓰기 자체에 대한 논란이 아니라, 생각을 전달하는 수단 중의 하나인 띄어쓰기와 문화적 맥락, 더 구체적으로는 그림과의 관계에 관한 것입니다. 즉, 띄어쓰기를 하지 않은 글을 쓰고 읽으며 긴 세월 살아온 우리 옛사람들의 문화와 정신세계에도 관심을 가지고 좋은 면을 잘 갈무리했으면 좋겠다는 이야기를 하고 싶은 겁니다. 그 전통 위에 지금 우리가 존재하는 것이니까요.

특히 궁금하게 생각하는 것은 띄어쓰기를 하느냐 하지 않느냐에 따라 의식이나 감정의 흐름도 달라지지 않을까 하는 근본적인 문제입니다. 이우환 선생의 "한국어는 왜 띄어쓰기를 하는가"라는

문제 제기도 그런 것이라고 여겨집니다. 그러니까, 띄어쓰기를 하지 않은 옛날 사람들과 띄어쓰기를 하는 오늘날의 한국 사람은 생각의 흐름이 다르지 않을까 하는 의문이 드는 겁니다. 마찬가지로 중국이나 일본 사람과 우리 사이에 띄어쓰기로 인한 사고방식의 차이는 없는지도 궁금해집니다.

또, 글의 띄어쓰기가 미술이나 음악 같은 예술작품 창작에도 영향을 미치는 것은 아닐까 하는 의문도 생깁니다. 말과 글이 생각이나 감정을 표현하는 수단이라면, 띄어쓰기가 미술이나 음악에도 당연히 관계되지 않을까 하는 겁니다. 생각의 흐름, 그림에서의 붓질이나 여백의 문제, 음악의 흐름이나 휴지부 같은 것과 어떤 관계가 있는 것은 아닐까.

생각할수록 여러모로 궁금증은 더해지는데, 아직 이렇다 할 답을 찾지 못했습니다. 간단한 문제가 아니니까요. 지극히 개인적인 내 생각을 말한다면, 나는 되도록 띄어쓰기를 적게 하려고 애쓰는 편입니다. 오랫동안 신문 잡지에 글을 써 왔기 때문이기도 하고, 띄어쓰기를 철저하게 한 글을 읽노라면 생각의 흐름이 툭툭 끊기는 느낌을 받을 때가 종종 있기 때문이기도 합니다. 우리 글만 읽을 때는 몰랐는데 일본어를 배우고 띄어쓰기가 없는 일본 책을 읽으면서 문득 그런 느낌을 가졌습니다.

띄어쓰기가 미술이나 음악 같은 예술작품 창작에 미칠 것 같은 영향에 대해서는 이런 생각을 합니다. 역시 극히 개인적인 생각입니다만….

예를 들어, 띄어쓰기를 한 글이 '점선'이라면 띄어쓰기를 안 한

글은 하나로 이어진 '실선' 같습니다. 다르게 말하자면, 낱말 조각이 모여서 문장을 이루는 것과 한 호흡의 문장 안에 낱말들이 살아 있는 것의 차이라고나 할까요. 낱말이 먼저냐 문장이 먼저냐 하는 관점의 차이 말입니다. 띄어쓰기가 많은 글에서는 일필휘지(一筆揮之)의 힘찬 기운을 느끼기 어려운 것 아닌가 하는 생각이 들기도 합니다. 의도적으로 띄어쓰기를 안 한 실험적 현대시에서 그런 느낌을 확인할 때도 있지요.

조각(彫刻)과 소조(塑造)의 차이에 비유할 수도 있을 것 같습니다. 점토 덩어리를 붙여 나가는 소조와 큰 덩어리를 깎아 들어가는 조각의 차이 같은 것 말입니다. 또 다르게 비유하자면, 띄어쓰기를 한 글이 먹기 좋게 잘게 자른 고기라면, 띄어쓰기를 안 한 글은 스테이크 같은 고기 덩어리의 느낌을 받는 겁니다.

물론 이것은 커다란 문제의 한 귀퉁이에 대한 나의 개인적 생각이요, 편견일지도 모릅니다. 옳고 그름의 문제도 아닙니다. 생각해 보면 다른 측면이 훨씬 더 많겠지요. 하지만, 둘 사이에 미묘한 차이가 있는 것만은 분명합니다. 장기적인 안목으로 보면 그런 차이가 정신세계나 문화예술에 미치는 영향이 분명히 있을 것이라고 생각하는 겁니다.

띄어쓰기가 언어문화의 발전에 어떤 영향을 미칠까 하는 문제 또한 논쟁의 대상입니다. 유홍준 교수는 『나의 문화유산답사기』 일본편 3권에서 "만약 일본이 우리 한글을 벤치마킹하여 띄어쓰기를 한다면 엄청난 언어 발전을 이룰 것이라고 믿어 의심치 않는다"라고 말했는데, 글쎄 그 말이 맞을지도 모르겠지만, 저는 좀 다르

게 생각합니다. 띄어쓰기를 안 했기 때문에 일본어가 발전을 못 했고, 반대로 우리나라가 일찍이 띄어쓰기를 도입했기 때문에 문화가 비약적으로 발전했고, 빼어난 문학작품이 쏟아져 나왔다고 생각되지는 않는군요. 유홍준 교수 말대로 띄어쓰기를 해서 '엄청난 언어 발전을 이루면' 과연 어떤 일이 벌어질까요.

혹시 모르지요, 컴퓨터 때문에 중국어나 일본어도 띄어쓰기를 해야 할지도. 그럴 가능성은 있지요.

제가 경험한 바로는, 일본어는 조금만 익히면 띄어쓰기가 없어도 크게 불편하지 않습니다. 한문의 경우에는 어디서 띄어 읽을지가 무척 어렵고 어떻게 띄어 읽느냐에 따라 의미도 달라지지만, 일본어는 그런 정도는 아닙니다. 일본어에 띄어쓰기를 하지 않아도 읽고 쓰는 데 큰 불편이 없는 까닭은 아마도 한자를 함께 쓰는 것이 크게 도움이 되는 것이 아닐까 여겨집니다. 한국 사람이 일본어를 비교적 쉽게 배우는 것도 바로 한자 덕분입니다.

그런데, 우리는 왜 한자를 제대로 가르치지 않는 건지 모르겠어요. 영어는 어릴 때부터 가르치느라고 요란법석을 떨면서 말입니다. 교육부가 추진하고 있는 초등학교 교과서에 한자를 병기(倂記)하는 안도 큰 반대에 가로막혀 있다지요. "한글 단체들은 '더욱 심각한 것은 한자 병기로 인해 한글은 불완전한 것, 열등한 것이라는 생각을 무의식중에 심어 주는 것'이라고 지적하고 있다"는 기사도 신문에 실렸더군요. 정말 그럴까요.

물론 이건 간단하게 이야기할 문제가 아닙니다. 하지만 실제로 우리가 지금 사용하고 있는 한국어의 약 칠십 퍼센트가 한자어이

고, 전문어의 경우 구십 퍼센트 이상이 한자어인 것이 현실입니다. 그리고 한자는 몇천 년 동안 우리 겨레가 사용해 온 문자이기 때문에, 거기에는 우리의 역사, 사상, 정서, 문화가 담겨 있습니다. '한글이 우리의 표음문자(表音文字)라면, 한자는 우리의 표의문자(表意文字)'라고 할 수도 있겠죠. 그러므로 우리의 정신세계를 제대로 알기 위해서는 한자를 알아야 합니다. 현대화니 혁신이니 하는 것 못지않게 전통을 지키는 일도 중요하지 않을까요. 특히 정신문화에서는 그렇습니다.

길게 말할 것 없이 간단한 예를 들어 보죠. 어떤 실태조사 결과를 보니, 초등학교 학생 중에 자기 이름을 한자로 쓸 줄 아는 학생이 매우 드물다고 합니다. 자기 이름조차 한자로 적지 못하고, 거기에 담긴 뜻도 모르는 어린이들이 자기 정체성을 바르게 세우며 튼튼하게 자랄 수 있을까요. 요새는 순 우리말 이름도 제법 있지만, 아직까지 대부분은 한자 이름입니다. 그 이름들은 부모들이 큰 사랑과 희망을 담아 정성껏 지은 것인데, 정작 본인이 뜻을 모른다면….

그래서 한자를 가르치느냐 마느냐로 다투고 있는 학자들과 공무원들에게 이런 말을 하고 싶습니다. 다투는 건 좋은데, 우리 아이들이 적어도 자기 이름과 식구들 이름, 가까운 친구 이름, 대한민국이라는 나라 이름 정도는 한자로 쓰고 그 뜻을 새길 수 있도록 가르쳐야 하는 것 아니냐고요.

나는 개인적으로 "한자는 중국의 글자라기보다 동남아시아 공용문자라고 봐야 한다"라는 의견에 동의합니다. 그래야 많은 문제

들이 풀립니다. 지금 우리가 열심히 부르짖고 있는 '세계화'를 위해서도 한자를 배우는 것이 유리하죠. 앞으로는 더욱 그렇게 될 겁니다. 세계가 그렇게 돌아가고 있으니까요.

이야기가 나온 김에 덧붙이자면, 가로쓰기와 내리쓰기(세로쓰기)에도 매우 근본적인 문제가 깔려 있습니다. 누구나 아는 대로 동양 삼국은 오랫동안 내리쓰기를 해 왔습니다. 우리의 옛 문헌들은 띄어쓰기 없는 내리쓰기로 되어 있지요. 우리나라가 가로쓰기를 전용한 지는 그리 오래되지 않았습니다. 몇십 년 전까지만 해도 책이나 신문이 모두 내리쓰기였지요. 중국어 책이나 일본어 책은 아직도 내리쓰기를 합니다. 컴퓨터의 영향으로 가로쓰기로 변해 가는 중이긴 하지만, 아직은 내리쓰기 책이 주를 이루고 있습니다. 오랜 세월 이어져 내려온 전통을 소중하게 지키는 것이죠. 하지만, 그래서 문화적으로 뒤떨어졌다는 이야기는 들어 본 적이 없습니다.

띄어쓰기와 마찬가지로 가로쓰기 또한 '구미 선진국 따라 하기'인 것이 분명한데, 가로쓰기를 하는 까닭은 '사람의 눈이 가로로 찢어져 있으니 가로쓰는 것이 과학적이다'라는 설명도 있습니다. 참 친절하지요.

그런데 문제는 옛 문화를 읽을 때 나타납니다. 특히 그림을 볼 때 드러나지요. 가로쓰기는 왼쪽에서 오른쪽으로 읽어 가게 되어 있는데, 내리쓰기 문화에서는 오른쪽 위에서부터 내리 읽으면서 왼쪽으로 옮겨 가게 됩니다. 별것 아닌 차이 같지만, 한국미술사학자 오주석(吳柱錫)의 설명을 들어 보면, 문제가 간단하지 않음을

알 수 있을 겁니다.

작품을 '읽는' 동서양의 방식 차이는 아주 작은 듯하나, 그것
이 초래하는 결과는 예상 밖으로 엄청나다. 거듭 강조하지만,
우리 옛 그림은 애초 가로쓰기 식으로 보면 그림이 잘 보이지
않게 되어 있다. 옛 화가들에게는 세로로 읽고 쓰는 것이 너무
나 당연했으므로, 보는 이도 당연히 우상(右上)에서 좌하(左
下) 쪽으로 감상해 나갈 것이라 생각하면서 구도를 잡고 세부
를 조정하고 또 필획(筆劃)의 강약까지도 조절했기 때문이다.
— 오주석, 『옛 그림 읽기의 즐거움』(1999) 중에서

가로쓰기와 세로쓰기는 단지 옛 그림을 볼 때만 문제가 되는 것
이 아니라, 우리 문화 전반에서 진지하게 생각해 봐야 할 숙제라고
생각합니다. 이제 와서 내리쓰기로 되돌아갈 수는 없겠지만, 편리
하다는 이유만으로 오랜 전통을 무시하고 뭉개 버리는 일에 대한
진지한 고민은 필요할 겁니다. 우리 사회에 그런 일이 너무나 많지
요. 현대화, 세계화라는 미명 아래 속절없이 스러져 되살릴 수 없
어진 무수한 우리 것들, 납득하기 어려운 쏠림 현상들….

책의 판면(版面) 짜기에서, 1980년대까지 이어 오던 세로짜기
가 하루아침에 가로짜기로 바뀌는 현상을 목도하면서, 우리
사회의 문화조직이 '냄비현상'에 휘둘리고 있는 전형적인 모
습을 발견하게 된다. 그렇다고 내가 세로짜기를 무조건 고집

하는 바는 아니다. 세로짜기에서 가로짜기로 가더라도, 오랫동안 세로짜기 또는 세로쓰기를 해 온 동아시아의 문자문명이 하루아침에 가로쓰기로 가야 하는지, 그 사유를 분석하고 검토하고, 그리고 검증하고 하는 신중함과 진지함이 크게 결여되었음을 지적하고자 함이다. 한글 창제 당시 세종임금에 의해 발간된 『훈민정음 해례』의 한글체는 세로쓰기에 적합하도록 만들어졌다는 사실이 이미 전문가들에 의해 증언되고 있다. 그에 앞서 중국과 일본과 우리 한국은 오랜 역사 속에서 세로쓰기의 전적문화(典籍文化)를 일구어 왔던 점을 간과해선 안 되겠다. 알파벳 문화에의 맹종을 경계하는 지적에 귀 기울일 일이라고 생각한다.

—이기웅, 『출판도시를 향한 책의 여정』(2012) 중에서

이건 그저 스쳐가는 농담입니다만, 내리쓰기 책을 읽을 때는 고개를 끄떡거리게 되는데, 가로쓰기를 읽을 땐 도리도리를 하게 되지요. 그저 농담이 아닐 수도 있겠다는 생각이 얼핏 들기도 하네요. 도리도리와 끄떡끄떡, 매몰찬 부정과 넉넉하고 수더분한 긍정의 차이.

참 마음을 찍는 기술

예술작품으로서의 사진에 대한 관심이 크게 높아지고 있습니다. 미국의 박물관이나 미술관을 돌아다니다 보면 사진에 대한 관심이 매우 높은 것을 실감하게 됩니다. 대규모 기획전도 적지 않고, 개인전도 많이 열립니다. 물론 사진 전문 화랑도 있지요.

그래서 사진에 대해서 공부할 마음으로 수전 손택의 『사진에 관하여(On Photography)』, 지젤 프로인트의 『사진과 사회(Photographie et société)』 같은 책을 읽는데, 글들이 상당히 어려워서 진도가 잘 나가질 않네요. 사진이 그만큼 심오한 세계를 담고 있다는 이야기인데…. 하지만, '사진이라는 게 본디 이렇게 어렵고 골치 아픈 건가'라는 생각이 들기도 합니다. 요새는 스마트폰 덕분에 전 인류가 사진 전문가 뺨치는 세상인데, 사진에 대한 글이 이렇게 어려워서야 원….

하긴 사진이 기록한 역사적 장면이나 사진을 통한 고발이 갖는 가치는 대단하지요. 사진 한 장이 긴 이야기보다 더 많은 말을 할 수 있고, 한 장의 사진이 세상을 바꿔 놓기도 하니까요.

미술 공부를 하다 보면 자연히 사진에도 관심을 가지게 됩니다. 사진 찍는 기술이 아니라, 사진의 본질에 주목하게 되는 것이죠.

서양미술의 역사를 거슬러 올라가다 보면 근대에서 현대로 옮아오는 길목에서 '사진술의 발명'이라는 큰 사건과 만나게 됩니다. 그 사진 때문에 미술의 모습과 역할이 큰 변화를 겪게 되지요.

사진기가 나오기 이전에는 대부분의 미술가들이 상당 부분 사진기 노릇을 해 온 셈입니다. 궁중화가를 비롯한 많은 직업 화가들이 사실을 기록하는 일이나 초상화 그리는 일에 큰 정력을 쏟으며 매달려 왔고, 그것으로 먹고 산 것이 사실입니다. 한데 사진기 때문에 사정이 크게 달라져 버렸지요. 사실을 묘사하는 능력을 기계인 사진기가 대신하게 된 겁니다. 졸지에 일을 잃은 미술가들은 새로운 길을 찾을 수밖에 없게 되었지요. 간단히 말하자면, 사진이 미술가들의 일을 빼앗아 갔고, 새로운 대안을 찾아 헤매는 아픔을 겪으면서 현대미술의 새로운 세계가 열리기 시작했다, 이런 이야기입니다.

그런가 하면 사진이 갖는 '복제'라는 특성이 문화 전반에 적지 않은 충격을 주기도 했습니다. 그 이전까지는, 미술품은 '오직 하나'이기 때문에 희소가치와 권위가 있는 것이라고 여겨졌었지요. 그런데 사진의 보급으로 인해 그런 권위도 무너졌습니다. 또 사진은 예술과 기술이라는 면에서도 많은 것을 생각하게 만들었습니다. 오늘날에는 컴퓨터까지 더해져서 이 예술과 기술의 문제가 한층 복잡다단해졌어요.

사진은 여러 예술 분야 중에서 드물게 생년월일을 확실하게 알 수 있는 장르입니다. 활동사진(영화)보다는 조금 형뻘이지만, 아주 막내에 속하는 예술이지요. 프랑스 사람 조제프 니세포르 니엡

스(Joseph Nicephore Niepce, 1765-1833)가 만들어낸 사진 이미지 헬리오그래피(Heliography)를 최초의 사진으로 친다면 1826년경에 태어난 것이고, 루이 자크 망데 다게르(Louis Jacques Mandé Daguerre, 1787-1851)의 다게레오타입(daguerreotype)을 기준으로 하면 1837년생이 됩니다. 아주 새파랗게 젊은 예술인 셈이지요.

하지만 이렇게 짧은 기간에 사진이 인류 문화에 끼친 영향력은 참으로 대단합니다. 영화도 그렇습니다만, 우리 정신세계에 막강한 영향을 미치며 자기 영역을 넓혀 가고 있습니다. '이미지의 시대'인 오늘날 사진이나 영화, 영상의 힘은 더욱 커질 수밖에 없을 겁니다.

'사진(寫眞)'이라는 단어는 참으로 적절한 번역인 것 같습니다. 'photograph'라는 영어 낱말보다 '寫眞'이라는 한자가 훨씬 본질에 가까운 것 같아요. 사전을 찾아보면, 영어의 'photography'란 단어는 "그리스어에서 유래한 것으로, '빛(phos)'이라는 단어와 '그림(graphein)'을 뜻하는 단어가 합쳐져 '빛으로 그린 그림'이란 뜻을 이룬다"라고 설명되어 있습니다. 이에 비해 '사진(寫眞)'이란 단어는 '사물의 형태를 사생(寫生)한다'는 의미와, '사실[眞] 그대로를 베껴낸다[寫]'는 의미를 담고 있다고 설명합니다.

사진을 글자 그대로 풀이하면 '참을 본뜬다' 또는 '진실을 그린다'라는 뜻이 되겠는데, 이것이 바로 사진예술의 본질이 아닌가 생각됩니다. 더 파고들어 간다면 '마음을 찍는 일'이 되겠지요. 동양 전통에서는, 그림을 그리는 일도 사의(寫意)라고 해서 뜻을 그려내는 일이었습니다. 그래서 동양의 정신에다 서양의 과학문명을 조

화시킨다면 정말 좋은 사진예술이 나오지 않을까 하는 생각을 하게 됩니다. 한편 우리 말의 사진을 '찍는다' 또는 '박는다'는 낱말도 곱씹을 필요가 있다고 여겨집니다.

오늘날은 디지털 카메라는 물론 스마트폰 등 사진기기가 매우 발달해서 사진을 잘 박는다는 것 자체는 별로 대수로운 기술이 아니게끔 되어 버렸지요. 문제는 마음을 찍는 일인데, 그것이 바로 사진예술가들의 세계인 겁니다. 물론 거기에는 어려움도 많고 함정도 많습니다.

예를 들어, 사실과 진실의 차이 같은 것도 큰 장애물 중의 하나일 겁니다. 우리는 살아가면서 사실을 곧 진실이라고 믿어 버리는 함정에 곧잘 빠지곤 하지요. "정말이라구! 내 두 눈으로 똑똑히 봤다구! 그래도 못 믿겠어?"라는 말을 흔히 듣고, 하기도 합니다. 하지만 두 눈으로 똑똑히 봤으니까 진실일까요. 그렇지는 않을 겁니다. 본 것이 사실의 한 부분임에는 틀림없겠지만, 그것이 곧 진실이라고 잘라 말할 수는 없을 것입니다.

사진의 경우도 꼭 마찬가지겠지요. 역사나 인간을 이해하고 파악할 때도 똑같은 문제에 부딪치게 됩니다. 예를 들어, 여기 한 장의 훌륭한 보도사진이 있다고 칩시다, 매우 감동적이고 가슴 뭉클한 사진…. 그러나 그것이 반드시 진실일까요. 사진작가가 목숨을 걸고 찍은 사진이기 때문에, 또는 단 한 장밖에 남아 있지 않은 역사적인 기록이기 때문에, 그 사진은 진실일까요. 한 장의 사진 속에 역사적 진실을 담아내는 일이 가능하기는 한 걸까요. 반대로 이런 함정을 역으로 교묘하게 이용하여 큰 효과를 얻기도 하지요. 예

를 들어, 광고사진이나 정치판의 선전용 사진들이 그렇습니다.

좋은 사진작가라면 이런 함정에 빠지지 않도록 항상 스스로를 다잡아야 할 텐데, 결코 쉬운 일이 아니지요. 그러지 않고는 참으로 마음을 찍어낼 수 없을 겁니다. 사진이란 단순히 현실의 한 순간이나 한 부분을 정지시켜 놓은 그림이 아니기 때문이지요. 사진작가의 마음과 피사체의 마음이 어우러져 생명력있는 진실의 모습을 담아낸 사진, 그런 것이야말로 좋은 사진일 겁니다. 사람을 찍건, 역사적 장면을 기록하건, 사건의 현장을 잡건, 풍경이나 꽃을 찍건, 꼭 마찬가지일 겁니다.

역사적 인물에 대한 우리의 이미지라는 것도 그런 식일 때가 많습니다. 대부분이 그렇지요. 가령, 우리가 인식하고 있는 세종대왕은 돈에 그려져 있는 것처럼 흰 수염을 길게 늘어뜨린 모습으로 각인되어 있지만, 실제로 그러했을 것이라 보기에는 힘들고 언제나 그런 모습이었다고 볼 수도 없겠지요. 가장 세종대왕답다고 여겨지는 어느 한 순간을 고정시켜 전체로 해석해 버리는 착각에 지나지 않는 겁니다.

영정 사진은 또 어떤가요. 누구나 그렇겠지만, 고인을 가장 잘 드러내는 모습, 또는 가장 멋있거나 아름다운 모습을 영정 사진으로 고르게 됩니다. 우리는 그렇게 한 인간을 이해하고 기억하는 겁니다. 그럴 수밖에 없지요. 그래서 겉모습보다 안에 담긴 마음이 중요한 겁니다. 역사를 보는 눈, 사람을 파악하는 눈 또한 다를 바 없겠지요. 사실과 진실의 차이를 제대로 가려내고 마음을 읽어내는 눈 없이는 역사의 맥을 제대로 잡아낼 수 없을 거라는 말입니

다. 하지만, 사실과 진실을 가리는 일이 가능한 일일까요. 어떤 식으로든 작가의 해석이 들어갈 수밖에 없을 테고, 그것이 예술의 숙명일 텐데….

개인적인 생각입니다만, 이 문제에 대한 답을 우리의 옛 초상화들에서 찾을 수 있지 않을까 하는 생각이 듭니다. 조선시대의 초상화들을 보면, 그림을 보고 그 사람의 병을 진단할 수 있을 정도로 가감 없이 있는 그대로를 꼼꼼하게 그리면서, 인물의 인격과 정신 세계를 고스란히 드러내고 있습니다. 전혀 감추거나 꾸미지 않습니다. 겉모습이 아니라 내면을 그리는 거죠. 윤두서(尹斗緖)의 자화상 같은 작품을 보면 소름이 끼칠 정도입니다. 그래서 "아, 이건 진실이로구나"라고 느끼게 됩니다. 이건 서양의 초상화와는 다른 정면 대결입니다. 요즘 사진처럼 최상의 상태를 선택하는 것도 아니고, 기술적 포장도 아니지요.

사진에서도 그런 정직하고 치열한 정면 대결이 필요하지 않을까요. 무섭도록 철저해야 진실하고 속 깊은 참 마음을 '박을' 수 있을 겁니다.

언젠가 "바람 소리를 찍고 싶다"고 진지하게 말하는 사진작가를 만난 적이 있습니다. 반가워서 박수를 쳤습니다. '바람'이나 '냄새'를 찍는 사진작가는 꽤 있는 것으로 압니다만, '소리'를 찍고 싶다는 작가는 만난 적이 없었거든요.

다수결의 함정

한국 연극동네에 '히서연극상'이라는 상이 있습니다. 한평생『한국일보』와 자매지인『일간스포츠』연극담당 기자로 현장을 누비고, 연극평론가로 애정 어린 비평을 해 온 구회서(具熙書) 선생이 젊은 연극인에게 주는 상입니다. (그이의 본명은 구회서인데 '히서'라는 필명으로 더 유명합니다.)

그런데 이 상이 좀 특이합니다. 다른 상처럼 거창한 선정위원회가 있는 것이 아니고, 구히서 선생이 혼자서 소신껏 수상자를 정한답니다. 물론 주위 사람들의 의견을 충분히 듣지만, 최종 결정은 구히서 선생이 내린다고 하는군요. 그리고 상금이 거의 없는 것이나 마찬가지로 아주 적습니다.

그런데도 많은 연극인들이 이 상을 가장 받고 싶은 상으로 꼽는다지요. 역대 수상자들이 이 상을 큰 영광으로 생각하며 용기를 얻었다고 말합니다. 상을 주는 구히서 선생에 대한 믿음과 존경이 있기에 가능한 일이지요.

거의 모든 상들이 수상자를 결정할 때, 유명 인사들로 거창한 심사위원회를 꾸리고 복잡한 절차를 거칩니다. 그래야 공정한 심사라고 사람들은 믿고 안심합니다.

정말 그럴까요. 예술에서도 다수결이 통하는 걸까요.

물론 거창한 심사위원회를 거치는 것이 혼자서 정하는 것보다 객관적이고 공정할 수도 있을 겁니다. 그러나 실제로는 심사위원회라는 것이 상의 권위를 과시하고, 공정성 시비를 비켜 가는 책임 회피용 안전장치인 경우가 대부분인 것 같아요. 아무리 전문가들이라지만 여러 사람이 심사를 하다 보면 복잡한 갈등도 생기게 마련입니다. 예술작품 평가에 무슨 정해진 기준이 있는 것도 아니니, 토론거리가 생기는 것이 오히려 당연한 일이지요. 그런 껄끄러운 부딪침이 생길 때 해결책으로 등장하는 것이 다수결이라는 요술 방망이입니다.

다수결은 민주사회를 지탱하는 버팀목 중의 하나죠. 사람마다 다른 이해관계를 정리해 주는 윤활유 또는 접착제 같은 것이기도 하구요. 지금 우리 사회는 모든 것이 다수결 원칙을 바탕으로 굴러가고 있습니다. 대통령 선거부터 재판, 법률 제정, 사소한 의사 결정에 이르기까지….

그럼에도 불구하고, 과연 많은 사람의 생각이 곧 진리요 정의인가 하는 숙제가 남습니다. 예를 들어 선거도 그렇습니다. 다수결 원칙에 따라 원치 않는 지도자를 모셔야 하는 일이 되풀이될 수도 있는 겁니다. 다수결은 어디까지나 방편일 뿐이에요. 더 좋은 대안이 없으니 만들어낸 차선책인 겁니다.

예술이나 과학의 경우에는 다수결이 오히려 해독일 수 있습니다. 진리나 진실은 다수결로 정해지는 것이 아니기 때문이지요. 이미 역사적으로 증명된 사실입니다. 그런데 현대사회에서는 예술세

계에서도 다수결 원칙이 자리를 넓혀 가고 있습니다. 그것도 냉정한 승자독식입니다. 물론 상업화의 영향이죠. 위험합니다. 베스트셀러가 모두 좋은 책이 아니고, 시청률에 목매기나 가수 순위 매기기가 바람직하지 않은 것을 잘 알면서도, 많은 사람들이 원하고 좋아하니까 어쩔 수 없다는 식이에요.

그럴 바에는 차라리 '허서연극상'처럼 한 사람이 소신껏 정하는 것도 나쁘지 않다는 생각이 듭니다. 평론이나 평가는 어차피 편견일 수밖에 없으니까요.

상 이야기가 나온 김에 한마디 하자면, 예술에 등수를 매기는 것이 옳은 일인지, 그런 게 필요한 일인지 매우 의심스럽습니다. 이런 의문에 대해서 가수 마돈나는 이렇게 대답합니다. 세계적 권위를 자랑하는 터너상(Turner Prize) 2001년 시상식에서 시상자로 나온 마돈나가 한 연설의 한 부분입니다. 터너상은 데이미언 허스트, 트레이시 에민, 크리스 오필리 등을 세계적 스타 작가로 이끌어 준 상으로 유명하지요.

개인적으로 미술상을 만들고 한 명의 작가를 선정하는 시상식이라는 제도가 매우 우스꽝스럽다고 생각합니다. 미술은 사랑과 같습니다. 사랑처럼 영감을 줄 수 있고, 사랑처럼 설명하기 힘들고, 사랑처럼 격노하게 합니다. 우리는 미술 없인 살 수 없습니다. 그래서 제가 지금 이 자리에 섰습니다. 한 명의 작가가 다른 작가들보다 낫기 때문이 아니라, 이 시대에 무언가 할 이야기가 있고, 이를 말할 용기가 있는 작가들을 응원하

기 위해서입니다.

그렇습니다. 예술이란 세상 사람들이 모두 옳다고 우겨도 홀로 일어나 아닌 것은 아니라고 말하는 힘입니다. 힘들고 외로워도 아니라고 말하는 용기예요. 그런 믿음으로 세상을 바꾸거나, 또는 사람의 순수성을 지키는 노력이 예술입니다. 그래서 예술작품은 다수결 원칙의 반대편에 세운 기둥일지도 모릅니다.

돈 알레르기

봄이면 사방에서 날아온 꽃향기가 온몸을 감싸지요. 마음마저 괜스레 흐뭇해집니다. 그런데, 이놈의 꽃 때문에 이맘때쯤이면 애를 먹는 사람들이 많답니다. 이른바 '꽃가루 알레르기'라는 것 때문이죠. 온몸이 나른해서 맥을 못 쓰겠고 콧물은 흐르는데 목은 칼칼하고, 밭은기침에 요란한 재치기에… 이런 난리법석이 없어요.

의사에게 들으니, 알레르기의 원인은 아주 여러 가지여서 꽃가루, 나무, 공해, 먼지, 음식물, 동물의 털, 심지어는 카펫 등등이 원흉이라고 하는군요. 체질이 민감하면 무엇에건 알레르기 현상이 생길 수 있다는 말이지요.

그래서 문득 '돈 알레르기'라는 것도 있을 수 있지 않을까 생각해 봅니다. 곰곰이 생각해 보니 있는 정도가 아니라 대단히 심각한 것 같아요. 없는 사람은 없어서, 많은 사람은 많아서 심한 알레르기를 앓는 것이 우리의 현실이 아닌가요. 돈 걱정 때문에 공연히 배우자나 아이들에게 잔뜩 찌푸린 얼굴을 하고 짜증을 내는 것, 돈 잘 못 벌어 온다고 남편에게 바가지 긁어대는 것… 이런 것들이 모두 돈 알레르기 증상이 아닐까요. 사람 됨됨이는 보지도 않고 돈만 보고 시집 장가 가는 사람도 좀 심한 알레르기 환자 아닌가요. 인

격보다 돈 많은 사람 근처에서 얼쩡거리는 심보 역시 돈 알레르기 증상의 하나일 겁니다.

증상이 심해지면 돈 알레르기 때문에 이혼도 하고, 친구가 원수로 갈라서서 으르렁거리기도 하고, 돈만 많으면 만사형통 단숨에 사회의 지도자로 존경도 받고, 돈 때문에 사람도 죽이고, 하나밖에 없는 목숨도 스스로 끊기도 하지요. 돈 알레르기 때문에 인간은 깊은 수렁으로 빠져들고 있는 것 같습니다.

이렇게 보니까 온 인류가 몽땅 심한 돈 알레르기를 앓고 있고, 오래 살수록 진흙탕으로 온몸이 더러워지는 것 같아요. 마지막 희망인 종교에까지 돈 알레르기가 스며들었으니 문제는 심각하지요. 헌금 액수로 신앙을 저울질하고, 재산 싸움으로 지새는 짓거리야말로 가장 안타까운 돈 알레르기 증상 아닌가요.

이런 글을 끼적거리고 있는 나 자신도 어쩔 수 없는 돈 알레르기 환자 중의 하나입니다, 그것도 중증 환자! 돈에 대해서 좀 대범해지고 싶지만, 원래 겁 많고 소심한 탓인지 여간해서 그렇게 되지를 않네요. 구제불능인 것 같아 은근히 걱정입니다. 물론 식솔을 먹여 살리려면 어쩔 수가 없노라고 항변할 수 있겠지만, 그건 어차피 구차한 변명에 불과할 겁니다.

철학자 프랜시스 베이컨(Francis Bacon)은 "돈은 최선의 종이요, 최악의 주인이다"라는 명언을 남겼는데, 돈의 주인이 될지 종이 될지는 우리 마음에 달린 것이라는 말씀이겠죠.

우리 옛 어른들은 돈의 정체를 정확하게 꿰뚫고, 돈의 노예가 되지 않도록 경계했던 것 같습니다. "황금 보기를 돌같이 하라." 최영

(崔瑩) 장군의 유명한 말씀입니다. 어린 시절 그 노래를 열심히 불렀던 기억이 새롭네요.

동서양을 막론하고 돈에 대한 속담이나 격언이 매우 많은데, 우리 속담에도 돈에 관한 것이 참으로 많습니다. 이런 식이지요.

쌀독에서 인심 난다, 가난 구제는 나라님도 못한다, 개같이 벌어서 정승같이 산다, 사람 나고 돈 나지 돈 나고 사람 나지 않았다, 돈에 침 뱉는 놈 없다, 돈만 있으면 귀신도 부릴 수 있다, 돈이 제갈량이요, 돈만 있으면 개도 멍첨지라, 돈만 있으면 못할 일도 없고 안 되는 일이 없는 세상이라, 돈이 돈을 벌고, 돈 놓고 돈 먹는 세상이요, 아흔아홉 가마 가지고 있는 놈이 한 가마 가지고 있는 사람 것을 빼앗으려 하는 비정한 세상이니….

티끌 모아 태산이라, 돈을 모으고 싶으면, 돈을 물 쓰듯 하지 말고 개미 금탑 모으듯 하며, 소같이 벌어서 쥐같이 먹어야 한다, 굳은 땅에 물이 괴고, 강물도 쓰면 줄어드는 법이다, 있는 재물을 감꼬치 빼 먹듯 하거나 묵은 장 쓰듯 아끼지 않고 헤프게 써서는 안 된다, 돈 일전을 천히 여기는 사람은 일전 때문에 울 일이 생기는 법이니, 돈 한 푼 쥐면 손에서 땀이 날 정도로 아끼라….

같은 값이면 다홍치마라지만 누님 떡도 커야 사 먹는 법이라, 돈은 앉아서 주고 서서 받는 요물이라, 외상이면 소도 잡아먹는다지만 빚진 죄인이요, 빚쟁이 발 뻗고 잠 못 자는 법이다, 부잣집 외상보다 비렁뱅이 맞돈이 좋다고 했으니 장사에는 외상을 경계해야 하는 법….

잘 씹어 보면 하나하나가 돈의 정체를 정확하게 밝힌 교훈의 말

씀들이요, 오늘 우리네 삶에 바로 적용할 수 있는 가르침들이어서 온고지신(溫故知新)이라는 말을 실감하게 됩니다.

그런가 하면 우리 옛 선비들도 돈의 독소로부터 자신을 지키려 여러모로 애를 많이 썼지요. 돈을 우습게 보고 멀리했던 모양이에요. 그렇게 해서 돈 알레르기에서 벗어난 것 같아요. 자신의 신념이나 영혼을 돈으로 팔지 않고 차라리 가난을 견디는 기개, "얼어 죽을지언정 곁불을 쪼이지 않는" 배짱 같은 것 말입니다. 이런 선비 정신이나 풍류는 오늘날에 되살려야 할 소중한 가치가 아닐까요.

그렇게는 못 되더라도 조금은 돈 알레르기에서 벗어나고 싶습니다. 사실 따지고 보면 사람이 사람답게 살아가는 데 그렇게 많은 돈이 필요한 것도 아니요, 욕심에는 한이 없는 법이지요. 행복을 돈으로 살 수는 도저히 없는 노릇이구요. 누군가 돈 알레르기 고치는 특효약이라도 발명해 주었으면 좋겠네요. 그런 약 만들어내면 노벨평화상은 떼어 놓은 당상일 텐데 말입니다.

판소리 「흥보가」에 나오는 「돈 타령」의 가사는 이렇습니다.

잘난 사람은 더 잘난 돈, 못난 사람도 잘난 돈
생살지권(生殺之權)을 가진 돈, 부귀공명(富貴功名)이 붙은 돈
맹상군(孟嘗君)의 수레바퀴처럼 둥글둥글이 생긴 돈
내 아들은 한 대 때렸다고 곤장 열 대
양반 집 돈 많은 저놈은 사람을 죽여도 훈방…
이놈의 돈아 돈아 어디를 갔다가 이제 오느냐

얼씨구나 돈 봐라

돈, 돈, 돈, 돈, 돈, 돈, 돈, 돈 봐라

―이학신, 「돈 타령」 중에서

질펀하고 흥겨운 가락의 이 노래를 듣고 있노라면, 어쩐 일인지 섬뜩하고 서글픈 느낌에 젖곤 합니다. 바로 우리 사회의 악취를 빗대어 풍자한 것 같아서 말입니다. 아무리 돈이 좋다지만, 글쎄 돈만 잘 벌면 그만일지? 돈 많이 벌고 나면 그 다음에 오는 것은 과연 무엇일지?

이만하면 남부럽지 않노라고 다리 뻗을 때쯤 되어 몸이 엉망으로 망가져 어쩌지도 못하는 사람이 우리 주위에 생각보다 많은 것 같더군요. 돈 걱정 없을 만해지니까 가정이 풍비박산 나 있는 사람도 주위에 적지 않아요. 하기야 돈이 없으면 처량한 느낌에 쩔어서 추레해지는 것이 사실이긴 하지요. 궁상의 냄새는 별로 즐거운 건 아닙니다. 허구한 날 빚 독촉에 시달리고, 돈 걱정에 피가 마르는 것도 사람의 짓이 못 되지요.

미국 속담에 "돈이 모든 것을 말해 준다(Money talks)"라는 것이 있습니다. 하지만, 돈으로 무엇이건 해결되는 건 아닙니다. 그저 돈, 돈, 돈, 돈 타령으로 날을 새우고 해를 보내다가 드디어는 돌아 버리고 말지요. 돈독의 냄새는 궁상의 냄새보다 훨씬 지독합니다. 정신을 차릴 수 없을 정도로 독한 법이죠. "개처럼 벌어서 정승처럼 쓰겠다"던 사람이 벌고 나서 정승 될 생각은 아예 않는 경우가 너무도 많아 안타깝습니다. 순수해야 할 예술가 중에도 그런 사람

이 자꾸 늘어나고 있다는 서글픈 소식도 들려옵니다.

오늘의 시인은 이렇게 노래합니다.

어릴 적엔 떨어지는 감꽃을 셌지

전쟁 통엔 죽은 병사들의 머리를 세고

지금은 엄지에 침 발라 돈을 세지

그런데 먼 훗날엔 무엇을 셀까 몰라

— 김준태, 「감꽃」

함석헌(咸錫憲) 선생님의 한마디가 문득문득 생각납니다. 날카로운 비수에 가슴을 맞는 것같이 아프네요. 선생님이 미국에 오셨을 때 찾아뵙고 인터뷰를 하는 중에, "미주 교포사회에 하고 싶은 말씀이 있으시면 한 말씀 해 주세요"라고 부탁드렸습니다. 그랬더니, 딱 부러지는 한마디. "글쎄…. 돈이 목적인 사람들에게 무슨 말을 하겠소? 돈이 목적인 데야 무소불능(無所不能)이지."

그 한마디를 잊을 수 없습니다. 오래도록 잊을 수 없을 것 같아요. 돈이 목적이라는데 무슨 말을 더 하겠나요.

이어서 신영복(申榮福) 교수의 책에서 읽은 이야기도 화살처럼 가슴에 박힙니다. 결혼을 앞둔 어떤 젊은이에게 "왜 그 사람과 결혼하려고 마음먹었느냐"고 물으니 "그 사람과 함께 살면 내가 더 좋은 사람이 될 것 같아서…"라고 대답했다는 아름다운 이야기.

법정(法頂) 스님은 "아쉬운 듯 모자라게 살라"고 가르치셨습니다.

그나저나, 영혼을 담은 예술까지 돈의 노예가 되어 버린 오늘의 고약한 현실은 참 견디기 힘듭니다. 그리고 싶지 않은 그림 그리라고 억지 쓰는 속물 양반에게 당당히 맞서서 자기 눈을 찔러 애꾸가 되어 버린 화가 칠칠이 최북(崔北) 같은 올곧은 예술가 어디 없나요. 없을까요. 아니, 있을 겁니다. 어딘가 분명히 있어요! 나는 그렇게 믿습니다.

당신들의 취미 생활

돈이 세상을 삼켜 버린 지는 이미 오래되었지요. 이제는 예술까지 낼름 먹어 버렸습니다. 순진하게도 "떡 하나 주면 안 잡아먹지" 하는 말에 속고 또 속는 동안 처량한 신세가 되고 말았어요. 그래서 지금은 "돈이 모든 것을 말해 준다"는 미국 속담이, '거룩한' 예술판에서도 금과옥조의 진리로 통하는 세상이 되어 버렸습니다. 오호통재! 하긴 뭐, 목구멍이 포도청이라, 돈이 있어야 예술이고 개뿔이고 할 수 있으니….

그런데 이 돈이라는 분이 늘 예술의 본질을 피해 다니니 골치 아픕니다. 용케도 잘 피해 다녀요. 돈 많이 번 분들도 마찬가지지요. 예술을 기껏해야 장식품 정도로 여깁니다. 세상에 눈먼 돈은 땡전 한 푼도 없지요. 어떻게 번 돈인데!

물론 유럽이나 미국 같은 데서는 엄청난 부자 덕분에 예술이 호강하는 예가 적지 않지만, 그 또한 돈이 예술의 흐름을 좌지우지하는 부작용을 낳습니다. 달랑 그림 한 장이 어마어마한 값에 팔려 나가는 걸 보면 한숨이 절로 나오곤 하는데, 그렇게 비싸게 거래되면 위대한 예술로 대접받게 되는 겁니다. 비싸기 때문에 훌륭한 작품이다?

그런 그렇고, 가난한 동네에서는 예술 하기 정말 힘듭니다. 세상 어디나 마찬가지겠지만, 내가 살고 있는 미국 땅 나성골 한인마을 도 그렇습니다. 이 마을의 문화예술 처지를 생각하면 가슴이 먹먹 해집니다. 뜨거운 사막바람에 숨이 콱콱 막혀요.

오래전의 일이 가끔 떠오릅니다. 할리우드의 배우 오순택(吳純澤) 선생이 젊은이들과 극단을 만들어 활동할 때니까, 그럭저럭 삼십 년 전쯤의 일입니다. 지금은 할리우드에서 빛을 보는 한인 배우 나 스태프들이 적지 않지만, 그때만 해도 할리우드에서 활약하는 한인은 거의 없을 때였죠. 그런 현실을 안타깝게 여긴 오순택 선생 이 나서서 후배들의 앞길을 터 주고, 주류사회 진출을 돕기 위해 극단을 창단했던 겁니다.

로스앤젤레스 시의 문화기금을 얻어 자그마한 극장은 겨우 마련 했는데, 본격적인 활동을 위해서는 당연히 돈이 필요했지요. 그래 서 그 당시 돈을 무척 많이 벌며 무서운 기세로 떠오르는 한인 사 업가를 찾아갔습니다. 그 사람은 번 돈을 사회에 환원하는 일에도 제법 관심이 있는 것으로 알려진 사람이었어요. 몇 다리 걸쳐 소개 에 소개를 통해 정말 어렵게 만나, 야심찬 포부와 계획을 설명하고 정중하게 도움을 청했습니다.

그런데 그 사업가의 한마디에 할리우드의 배우 오순택 선생은 나가떨어지고 말았습니다. 북풍한설(北風寒雪)처럼 매서운 한마 디! "연극요? 당신네들 취미 생활에 내가 왜 힘들게 번 돈을 내야 합니까?"

당신들의 취미 생활? 더 무슨 말을 하겠습니까! 그 당시 오순택

선생은 미국사회가 알아주는 잘나가는 배우였고, 그런 경험과 발판을 살려 후배들을 이끌어 주려고 힘들게 연극을 하겠다고 나섰는데, 취미 생활이라니! 실제로 그때 그 극단에서 활동하던 젊은이들 중 여러 명이 지금 할리우드에서 각광받는 배우로 성장해서 활발하게 활동하고 있습니다. 존 조(John Cho) 같은 배우도 그런 사람 중의 하나지요.

그런데, 돈 많이 번 그 부자 양반 눈에는 그런 치열한 몸부림이 그저 취미 생활로밖에 안 보인 겁니다. 슬프고 화가 나지만 어쩌겠습니까! 자업자득이요, 뿌린 대로 거두리라. 문화예술 활동에만 목숨을 걸고 전념하지 못하는 것이 우리의 현실이니 '취미 활동'이라고 구박해도 달리 할 말이 없긴 합니다. 실제로 미국 땅 한인동네 문화마당에서 예술 활동만으로 밥을 먹는, 그러니까 '풀타임 아티스트' 또는 '전업 예술가'는 정말 몇 명 안 됩니다. 목구멍이 포도청이라, 먹고 살려고 고달픈 밥벌이에 대부분의 노력과 시간을 바치면서 글 쓰고, 그림 그리고, 연극 하고, 음악 하고, 춤추고… 그렇게 안타깝고 힘겨운 것이 현실입니다.

물론 우리만 그런 것이 아니죠. 미국도 한국도 예술가에게 매몰찬 현실은 어슷비슷할 겁니다, 규모가 좀 다를 뿐. 할리우드 근방의 식당에서 일하는 웨이터나 웨이트리스 대부분이 배우 지망생이라는 말도 있죠. 혹시나 감독이나 영화 관계자들의 간택을 받을까 하는 간절한 바람을 안고 힘겨운 시간을 견디는 겁니다.

그나마 우리 동네에서는 생활고로 자살하는 예술가는 없으니 다행이랄까요. 하지만, 그러니까 취미 생활이라고? 그건 예술가들을

두 번 죽이는 말입니다. 하고 싶은 일을 마음껏 해 보지 못하는 현실도 서러운데, 그런 비아냥까지 듣는 건 너무 슬프고 억울한 노릇이지요.

더 화가 치미는 것은 오랜 세월이 지난 지금도 '당신들의 취미생활'이라는 시각이 거의 바뀌지 않았다는 사실입니다. 문화행사를 위해 후원자들을 구하러 다니려면 그런 푸대접쯤은 늠름하게 이겨낼 각오를 해야 합니다. 그때마다 화를 내다가는 혈압이 올라 명이 짧아질 것이 분명하니, 술 한잔에 취해 복권이라도 시원하게 빵 터지기를 기도하곤 합니다. "하나님 아버지 제발 복권 한 장만 터지게 해 주세요, 맞게만 해 주신다면 우리 동네 문화를 위해…" 어쩌구저쩌구 중얼중얼….

무슨 방법이 없나? 정말 없나? 물론 있습니다. 독자나 관객들이 적극적으로 도와주면 한 방에 간단하게 해결될 겁니다. 공짜표, 초대권만 바라지 말고 동참해 주면 말입니다. 책도 사서 읽어 주고…. 문화행사란 몇 사람의 부자가 기부한 큰돈보다 많은 사람들의 참여로 성공하는 것이 한결 바람직하지요.

그런데 말입니다, 관객들은 이렇게 말합니다. "재미만 있으면 오지 말래도 가지! 여기서 하는 것들은 어딘가 궁상맞고 후줄근하고 영 재미가 없어서 말이야…. 강부자나 고소영이나 원빈 나오는 연극 좀 하라구, 그럼 만사 제쳐놓고 갈 테니까. 아니면 티브이 드라마처럼 아기자기 흥미진진하든가. 예술도 좋지만 우선 재미가 있어야지, 재미가!"

작품을 만드는 사람들은 그 말을 듣고 힘없이 중얼거립니다. "누

군 몰라서 못 하는 줄 아세요? 화끈하게 좀 도와주시면 다음번에는 우리도 잘할 수 있다구요, 자신 있어요!"

닭이 먼저인지 달걀이 먼저인지는 나중에 따지기로 하고, 아무리 생각해도 관객이나 독자밖에는 해결책이 없는 것 같습니다. 그러기 위해서는 비록 가난하지만 가슴을 진하게 울릴 수 있는 명작을 만들어야겠지요. 돈만 있다고 좋은 예술이 나오는 것은 아닐 테니까 말입니다.

그나저나, 죽을 때 죽더라도 여한 없이 최선을 다한 작품 하나는 해 보고 싶다, 우리 동네 예술가들은 오늘도 그런 꿈을 꾸고 있습니다.

한국의 현실은 어떤가요. 세계에서 몇 번째 가는 부자 나라가 되었으니 문화예술 판에도 돈이 펑펑 흘러들어 오고 있나요. 그래서 불후의 명작들이 화수분처럼 터져 나오고 있나요. 그것이 알고 싶네요.

집과 뜰

한자(漢字)는 본디 '뜻글자'라서 자세히 뜯어보면 재미있는 구석이 많습니다. 가령 '가정(家庭)'이라는 말도 뜯어보면 꽤나 흥미롭지요. 이 말을 풀어 보면 집[家]과 마당[庭]이라는 두 낱말이 합쳐져 있습니다. 그러니까, 뜰이 있어야 제대로 된 가정이라는 말이 되는 셈이지요. 물론, 뜨락이 없는 아파트는 가정이 될 수 없다는 식의 속 좁은 뜻은 아닙니다.

여기서 말하는 마당이란 삶의 여유를 뜻하는 것이라고 내 나름대로 풀이해 봅니다. 순 우리말에서는 집이라는 말 한 가지로 두루 쓰지만, 영어에서 'House'와 'Home'이 다르듯 한문에서도 가정과 주택이 다르게 쓰이지요. 결국 단순한 건물만으로는 진짜 집이 될 수 없다는 이야기예요. 아무리 호화로운 호텔방이라도 내 집 방구석만 못한 것과 같은 이치지요.

그 집 안에 가족 간의 사랑이 있고, 사람 사는 냄새가 물씬 풍기고, 독특한 색깔도 있고, 알맞은 마음의 뜨락도 있어야 비로소 행복한 가정이 이루어지는 것이지요. '가정'이라는 낱말에서 '뜨락'이라는 뜻은 물질적인 것이 아니라, 정신적인 것이라고 풀이해야 한결 그럴듯해지는 겁니다. 드넓은 잔디밭과 화려한 정원이 딸린

대저택에 산다 해도 마음의 여유가 없다면, 콘크리트 아파트에 살면서 난초를 기르는 사람보다 오히려 못할 테지요.

마당이나 뜨락이라는 말은 '빈터' 또는 '열린 공간'을 뜻합니다. 그런데 지금 우리들의 삶은 대체로 이 뜨락에 눈길 줄 여유 없이 팽팽 돌아갑니다. 도무지 어지러워서 몸을 제대로 가누지 못하는 상태에서 늘 무엇엔가 쫓기는 기분이에요. 문제입니다. 마음의 뜨락을 가꾸면서 잡초도 뽑아 주고 물도 주고 거름도 철 맞춰 줘야 할 텐데, 여간해서 그게 잘 안 되니 걱정이지요. 사는 게 허구한 날 힘겨우니….

정치가들처럼 산에 한번 올라갔다 내려와서 턱 하니 "마음을 비웠다"고 말할 수 있으면 오죽이나 좋으랴마는 내려오는 즉시 도루 아미타불인 우리네 보통 중생들은 이러지도 저러지도 못하니 탈입니다. 정말 큰 탈이지요.

인간은 분명코 톱니바퀴가 아닙니다. 그럴 리가 없지요. 그래서는 안 되지요. 그런데 톱니바퀴로 속절없이 살아갑니다. 채플린의 영화 〈모던 타임즈〉 장면들이 자꾸만 떠올라서 심히 괴로워요. 쉴 새 없이 컨베이어 벨트를 타고 흘러나오는 나사를 조이다가 드디어는 정신이 돌아 버리는 채플린의 모습이 바로 지금의 내 꼬락서니가 아닌가!

뜨락, 마당은 땅입니다. 땅 없이는 사람이 살 수 없습니다. 흙을 밟으며, 땅에 드러누워 하늘을 올려다봐야 건강합니다. 그런 것을 알기 때문에 우리 옛 어른들은 흙을 베고 잠을 잤습니다. 장판방, 온돌방… 요새 사람들이 왜 좁은 방에 침대를 들여 놓고 그 위에서

불편하게 웅크리고 자는지 도무지 알 수가 없어요. 온돌은 우리의 특성을 잘 보여 주는 삶의 지혜요, 탁월한 생활문화인데 말입니다.

오늘날 도시 직장인들의 삶을 보면, 생명의 근원인 흙을 밟을 일이 거의 없습니다. 콘크리트 상자에서 아침에 일어나 기계를 타고 내려와 자가용을 몰거나 지하철을 타고 두더지처럼 땅속을 달려, 시멘트 계단을 오르내려 일터에 도착하면 또 두레박 같은 기계를 타고 사무실로 올라가지요, 거기서 하루 종일 기계를 노려보며 일을 하고는 기계 두레박을 타고 내려와 똑같은 짓을 반대로 합니다. 자주 들르는 술집 가는 길도 비슷하지요. 그러곤 콘크리트 상자에 들어와 침대 위에서 잡니다. 도무지 흙을 밟을 일이 없어요. 땅과 가까워질 짬도 없어요. 어쩌다 가는 찜질방 황토방에서나 흙냄새를 맡는 것이 고작입니다. 그러니 뜰에서 흙을 밟을 턱이 없지요.

그래서 생각해 봅니다. 혹시 집에 걸려 있는 그림 한 장, 책 한 권, 아름다운 음악 한 곡이 마음의 뜨락이 될 수 있지 않을까.

뜨락은 마음의 빈터요, 정신의 여백이기도 합니다. 자연이기도 하지요. 그래서 예술의 근본 문제와 이어집니다. 이를테면 요새 예술은 뜰 없는 집 같은 몰골이 아닌가, 영어로 말하자면 'Home'을 만들려는 노력은 하지 않고 'House' 치장하기에만 골몰하는 꼴이 아닌가 하는 반성이 드는 거예요.

뜰 없는 집에서 화분을 기를 수는 있어도, 뿌리 깊은 큰 나무를 키울 수는 없는 노릇이지요.

멋있는 쟁이들

예술을 머리로만 한다는 것, 손을 쓰지 않고 아이디어로만 한다는 생각을 나는 의심합니다. "손은 몸 밖에 있는 뇌"라는 말을 나는 믿습니다.

"지금 우리 예술에서 가장 필요한 것이 무엇이냐"고 묻는다면 나는 그중의 하나로 장인 정신, 쟁이 기질을 꼽고 싶습니다. 예술가를 '쟁이'라고 불렀다가는 얻어맞기 십상인 것이 지금 세상이지만, 좋은 예술가가 되기 위해서는 철저한 장인 정신을 올곧게 지켜야 한다고 믿는 겁니다. 오늘날의 미술에서는 작가가 아이디어를 내면 공장에서 아랫것들이 만들고 작가는 사인만 일필휘지하는 식으로 작품을 만들어내지만, 그게 과연 옳은 것인지….

예술에서만 그런 게 아닐 겁니다. 사회 모든 분야에서 장인 정신이 필요합니다. 개인적인 이름을 들먹거려서 좀 송구스럽지만, 나는 우리 동네 '이태리 안경원'의 김종영 회장 같은 분을 높게 평가합니다. 육십 년 넘게 안경 외길을 걸어온 그분의 철저한 직업 정신이랄까 상인 기질, 장인 정신 같은 것이 마음 든든하고, 느끼고 배울 점도 아주 많아요. 바로 이런 '전문가 정신'이 우리 사회가 올바르고 든든하게 성장하는 데 반드시 필요한 요소라고 느끼기 때

문이지요.

큰직한 광고를 통해서 "제가 아는 것은 안경뿐입니다"라고 선언할 정도로 자기 하는 일에 대해서 자부심을 가지고, 또 그 약속을 지키기 위해서 애쓰는 모습이 믿음직스러운 겁니다. 그까짓 안경 하나에 뭣하러 평생을 걸고, 그것도 모자라서 대물림까지 하느냐고 비웃는 사람도 많을지 모릅니다. 그러나 그게 아니지요. 비록 작고 하찮게 보이는 일일지라도 자신의 직업을 진정으로 사랑하고 긍지를 느끼며 책임을 질 줄 아는 전문인, 즉 '쟁이'가 많아질 때 비로소 그 사회는 밑바닥이 튼튼해집니다. 이것이 바로 사회의 '바닥뚝심'인 겁니다. "뿌리 깊은 나무는 바람에 아니 흔들릴새…."

한 사회가 건강하게 커 나가기 위해서는 올바른 영혼을 가진 전문가가 많아져야 한다고 누구나가 말합니다. 따져 보면 우리 사회에도 의사, 박사, 판검사, 변호사, 공인회계사, 공인중개사, 요리사 등등 전문인의 숫자가 결코 적지 않지요. 돈도 많이 벌고 그런대로 대접도 받습니다. 그러나 진정으로 자기 일을 사랑하고 긍지와 보람을 느끼는 전문가가 과연 얼마나 될지는 의심스럽습니다. 모르긴 해도, 그저 배운 짓이니까 지켜워도 마지못해 하는 사람이 적지 않을 겁니다. 이른바 귀하지 않은 직업에서는 한층 그런 사람이 많겠지요.

더구나 무슨 장사가 잘 된다고 하면 너도나도 벌떼처럼 와르르 달려들어 너 죽고 나 살자는 식으로 아귀다툼을 벌이다가 망해 자빠지는 판에 이르는 걸 볼 때면, 아예 할 말이 없어집니다. 직업의식이 어쩌고 전통이 저쩌고 말 붙일 틈조차 없지요. 언제까지나 이

런 일이 되풀이될지….

'미용사'라고 부르면 얼굴을 찡그리다가 '헤어디자이너'나 '헤어아티스트'라고 불러 주면 헤벌쩍 웃는 풍토에서는 진정한 직업 정신이 뿌리내리기 어렵습니다. 요새는 요리사를 '셰프'라고 부른다지요. 이름을 멋있게 부른다고 해서 하는 일의 내용이 바뀌는 것은 아닐 겁니다. 허세를 걷어치우고 자기 자신을 낮출 줄 아는 슬기가 필요한 것 같아요. 자부심을 가지고 스스로를 '쟁이'요 '꾼'이라고 부르는 용기가 아쉽다는 생각이 절로 듭니다.

물론, 이런 바탕은 사회 전체가 어릴 적부터 길러야 합니다. "이 담에 커서 무엇이 되고 싶냐"고 물었을 때, 한결같이 대통령이나 대장 또는 연예인이라고 대답하는 어린이만 있는 사회는 건강하게 성장할 수 없을 겁니다. 대부분의 부모들은 자랑스러운 자기 자식들이 판검사, 변호사, 의사, 박사… 같은 '사'자 들어가는 '멋진' 인물이 되기를 기대합니다. 강요하는 경우도 적지 않지요. 이거 다시 한번 생각해 볼 일입니다. 자칫 순리를 거스르다 보면 도박사, 사기사, 해결사…가 될지도 모를 일이니까 말입니다. '사'자가 들어갔다고 무조건 좋아할 일이 결코 아니죠.

그런 점에서, 지금 우리나라의 교육 현실이나 전통문화를 소중하게 지키고 갈무리하려는 노력 등에 대해서 곰곰이 생각해 보게 됩니다. 반성할 점이 너무도 많지요. 예를 들어, 오랜 세월 이어져 내려온 우리 고유의 전통 기능을 전승하려 애쓰는 여러 분야의 장인들이나 인간문화재 등에 대한 사회적 대접이나 배려 같은 것….

되도록이면 일본의 예는 들먹거리고 싶지 않지만, 그 나라에는

구석구석에 전통과 장인 정신의 힘이 시퍼렇게 살아 있음을 느끼게 됩니다. 때로는 소름이 돋을 정도예요. 일본 사람들이 자주 쓰는 말 중에 '잇쇼겐메이(一生懸命)'라는 낱말이 있습니다. 일상생활에서는 '열심히 한다' '최선을 다한다'는 말로 쓰이지만, 본래의 뜻은 '평생 한 가지에 목숨을 건다'라는 의미를 담고 있습니다. 일본 사람들의 성격을 잘 드러내는 말입니다.

이 사람들은 무슨 일을 하든 어설프게 대충 하지 않고, 목숨을 걸고 합니다. 그리고 전통을 소중하게 여기기 때문에, 힘들고 어렵다고 해서 쉽게 그만두거나 바꾸지 않습니다. 그래서 하찮은 국수 가락이나 과자 부스러기, 헝겊 쪼가리 하나 만드는 일에도 전통을 내세워 자랑하고 몇 대를 이어 내려오는 예가 흔하지요. 그까짓 기능이야 금방 배울 수 있는 일이라고 웃어넘기기 쉽지만, 실제로 속으로 들어가 보면 그게 아닌 모양입니다. 기술이야 금방 터득할 수도 있을지 몰라도, 그 뒤에 스며 있는 사랑, 자부심, 긍지… 같은 정신세계를 몸에 익히기란 쉽지 않은 일이지요. 자신의 직업에 명예와 전 인격을 건다는 것은 실상 지극히 어려운 일입니다. 그래서 전통이 무서운 거예요. 이처럼 자질구레하고 하찮게 보이는 노하우의 축적이 드디어는 오늘날 세계를 휘어잡아 손아귀에 넣으려는 무서운 기세로 나타나고 있는 것이 아닌가 싶습니다. 일본 사람들의 장인 정신과 전통 지키기는 정말 겁납니다.

거기에 비해 우리는 어떤가요. 그렇게 많고 훌륭하던 전통적 기능들이 이미 거의가 맥이 끊어져 버렸고, 그나마 남은 것들도 숨이 간당간당하는 형편입니다. 미술, 공예, 다양한 무형문화 등 거의

모든 분야에서 그렇습니다. 기능을 보유한 이들은 세상의 푸대접에 지쳐 주저앉아 버렸고, 젊은이들은 배우려 하지 않으니 맥이 이어질 수 없지요.

이런 전통들은 한 번 끊어져 버리면 다시 잇기가 거의 불가능합니다. 그냥 사라져 버리고 마는 겁니다. 숱하게 많은 기능들이 그렇게 속절없이 스러져 갔습니다. 한두 가지가 아닙니다.

자기 일에 자부심을 가지고 목숨을 거는 멋진 '쟁이'가 정말 그립습니다. 목숨을 걸 만큼 가치 있는 일을 찾은 사람, 그 일에 모든 것을 다 걸고 죽을 만큼 최선을 다하는 사람은 얼마나 행복할까요.

광고도 기사다

요즘 예술동네의 모습을 살펴보면 자꾸만 광고판을 닮아 가는 것이 아닌가, 자본의 논리에 깔려 순수성을 잃어 가는 것이 아닌가 하는 의심이 들 때가 많습니다. 이미지를 만들어 가는 조형 방법에서도 그렇고, 자신을 교묘하게 포장해서 알리는 전술(戰術)에서도 너무 광고를 닮아 가고 있는 것 같아요. 예술가가 진실하고 훌륭한 작품을 만들려는 노력은 접어 두고, 자신을 터무니없이 과대포장하거나 무슨 수를 쓰든 출세만 하면 된다는 식으로 행동한다면 광고와 뭐가 다르겠습니까. 디지털의 그림자가 짙어질수록 그런 경향도 한층 더 심해지겠지요.

"광고도 기사다." 『한국일보』 창업주 장기영(張基榮) 사장이 남긴 '전설 같은' 명언입니다. 광고가 신문 지면의 많은 부분을 차지하고 막강한 영향력을 미치는 만큼, 광고도 기사 못지않게 정직하고 진실해야 한다는 말씀, 광고도 신문의 권위에 걸맞게 믿을 수 있고 품격도 갖추어야 한다는 지당하신 말씀입니다. 당연한 말씀이 전설처럼 들리는 까닭은 무엇일까요.

광고는 오늘날 우리의 삶을 지배하고 있는 가장 막강한 이미지 중의 하나입니다. 정말 막강합니다. 심하게는 "현대인은 광고의 노

예다"라고 말하는 사람도 있을 정도예요. 오늘날 우리는 시민이 아니고 '소비자'일 뿐입니다.

그런데 그처럼 영향력이 막강하면 그만큼 책임도 느껴야 할 텐데 그렇지 않으니 문제입니다. 매우 심각한 문제예요. 소비자들이 정신을 차려야 할 부분이기도 하죠. 소비자가 현명해지는 수밖에 없습니다.

꽤 해묵은 이야기 한 토막. 세계광고인대회에서 "광고가 예술이냐 아니냐"라는 문제가 토론의 주제로 등장한 적이 있었습니다. 그 무슨 바퀴벌레 하품하는 소리냐고 묻는 사람도 있겠지만, 이것은 아주 중요한 문제가 아닐 수 없습니다. 왜냐하면 광고에는 마케팅, 미술, 심리학, 문학, 통계학, 컴퓨터, 윤리… 따위의 많은 분야가 관계되기 때문이지요. 토론의 결론은 광고는 '예술적인 것'이라고 났답니다. 물론 여기서 '예술적'이라는 말은 단순히 '미술'을 뜻하는 것이 아니라, 넓은 의미에서 '창조성'을 의미하는 것입니다.

오늘날 광고를 한층 복잡하게 만드는 것이 광고 윤리의 문제입니다. 광고는 본질적으로 교묘한 거짓말일 가능성을 지니고 있습니다. 거의 모든 광고가 자신의 약점은 감추고 장점만 과장해서 보여 주기 때문에, 대체로 진실과는 거리가 있게 마련이지요. 그래서 항상 윤리의 문제가 뒤따르는 겁니다.

좀 딱딱한 논설이 될지 모르겠지만, 광고의 윤리는 크게 세 가지 정도로 나누어집니다. 즉, 기업주 자신의 양심에 관한 문제, 경쟁업체와의 상도의(商道義)에 관한 문제, 사회적 윤리에 관한 문제 등입니다. 미국의 경우, 의사의 처방이 필요한 약품, 담배, 하드 리

커(도수 높은 술) 등은 티브이 광고를 못 하도록 되어 있습니다. 지금은 풀렸습니다만, 전에는 변호사나 전문의 등도 광고를 할 수 없었습니다. 워낙 광고의 사회적 파급효과가 크기 때문에 그럴 수밖에 없지요. 맥주 광고의 경우에도 '마시는 장면'은 보여 줄 수 없도록 규제하고 있습니다. 그래서 맥주 광고가 숱하게 많아도 시원하게 마시는 장면은 볼 수 없습니다.

이런 사항들은 법으로 규제가 가능하니까 큰 문제가 없다고 치더라도, 제일 골치 아픈 것이 기업주의 양심에 관한 문제들입니다.

광고의 요점을 한마디로 간추리면 "내가 최고다" "최고의 제품을, 최저의 가격으로, 최상의 서비스로!"라는 것인데, 이건 근본적으로 말이 안 되는 과장입니다. 뜨거운 얼음이라는 말이나 마찬가지예요. 자선사업이 아니라면, 이런 식으로 장사를 했다가는 백발백중 망할 수밖에 없을 겁니다.

또, 무슨 놈의 세일은 그렇게도 많고, 걸핏하면 공짜 서비스에, 만병통치약은 왜 그렇게 많은지! 자살 세일, '배 째라' 세일, 원자폭탄 세일, 지상 최대 마지막 자이언트 세일… 아무리 크게 외쳐 봐도 소비자들은 꿈적도 않는 지경이 되어 버렸습니다. 그 광고들이 모두 진짜라면 사람들이 무지하게 행복해야 할 텐데 별로 그런 것 같지 않으니 참으로 이상한 노릇이지요.

'최고' '최대' '최저' 같은 최상급 표현만이 판을 치는 곳에서는 소비자가 올바른 판단을 할 수가 없습니다. '순(純), 진짜, 정말, 백퍼센트 참기름'이라고 해도 못 믿을 판이에요. 불신이 심해도 보통 심한 것이 아닙니다.

실제로 지나친 과장 광고나 거짓말 광고는 위법입니다. 법으로 금하고 있어요. 특히 소비자들의 건강이나 사회도덕에 관계되는 제품에 대해서는 더욱 엄격하지요. 이런 관점에서 본다면 신문이나 텔레비전에 나오는 광고 중에 법에 걸릴 것들이 수두룩한 판이죠. 실제로 관계기관에서 조사를 하기도 합니다.

광고의 본질은 소통입니다. 소통 중에서도 고차원의 소통이지요. 소통의 첫걸음은 진실과 진심입니다. 결국 광고는 진실의 표현이어야만 한다는 말이죠. 그리고 진실만이 끝까지 살아남습니다. "윤리 좋아하시네…" 하다가는 패가망신할 수도 있는 것이 광고판이라는 이야기입니다.

광고와 예술의 관계에서 더 중요하게 생각해야 할 점이 있습니다. 현대는 이미지의 시대라고 합니다. 지금 우리 주위를 감싸고 있는 이미지 가운데 가장 강력한 것 중의 하나가 광고입니다. 거의 모든 광고들이 시각적 아름다움으로 포장되어 있지만, 사실 속내는 정반대인 경우가 많다는 겁니다.

아름다움은 '앎'입니다. 숙지성(熟知性)이 그 본질입니다. 오래되고 친숙한 것이 아름답습니다. 그런데 상품미학의 경우 더구나 패션은 '모름다움'에 탐닉하는 것입니다. 미적 정서의 역전입니다. (…) 상품미학은 '모름다움'입니다. 오래되고 친숙한 것보다는 낯설고 새로운 것에 더 많은 가치를 부여합니다. (…) 모름다운 것이 아름다운 것이 됩니다. 이것은 단지 미적 정서의 문제만이 아닙니다.

―신영복(申榮福), 『담론』(2015) 중에서

요새 예술, 특히 미술에도 그대로 들어맞는 말씀 아닌가요. 사람들은 아름다움을 원하는데 예술가들은 끊임없이 새로운 것을 찾아 '모름다움'을 탐닉하는 요새 미술 말입니다. '모름다움'과 '새로움'은 어떻게 다른 걸까요.

'아트 비즈니스'라는 말이 태연하게 사용되는 세상입니다. 가능한 대로 낯설고 모르는 것을 만들어 세상의 시선을 끌려는 태도, 그래서 상업적 성공을 거두려 발버둥치는…. 하지만, 예술은 결코 비즈니스가 아니고, 작품과 상품은 달라야만 합니다.

음식 문화와 퓨전

요즘 '먹방' '쿡방' 그런 것이 큰 인기라면서요. 혼자 사는 사람이 많아지면서 '혼밥' '혼술'이라는 낱말도 생겼더군요. '폭풍 흡입'이라는 낱말도 있지요. 아이구, 폭풍을 잘못 흡입하면 큰일 나는데!

아무튼 그 바람에 요리사가 '셰프'로 신분 격상됐다는 이야기도 들었습니다. 길거리 포장마차에서 국수 말아 주는 사람을 '셰프'라고 부르는 프로그램도 본 기억이 있습니다. 하긴 뭐 이젠 배고픈 시절은 지났으니 맛을 찾는 건 당연한 일이겠지요.

물론 음식도 문화입니다. 두말하면 잔소리지요. 먹고 입고 마시는 게 다 문화입니다. 흔히들 문화라고 하면 우리의 살림살이와는 동떨어진 특수한 것이라고 생각하기 쉽지만, 사실은 우리네가 매일매일 살아가는 모습과 흔적 들이 바로 문화인 겁니다. 음식도 그중의 중요한 하나죠. 거기에 민족성이 아주 잘 나타나게 마련입니다. 그래서 음식을 통해서 동서양의 문화적 차이를 확실하게 읽을 수도 있지요. 맛뿐 아니라 음식을 대하는 태도에서도 그렇습니다.

예를 들면, 햄버거는 미국 사람들의 주요 음식 중의 하나입니다. 값싸고 간단해서 대충 끼니를 때우기에는 편리하죠. 오세영(吳世榮) 시인은 교환교수로 미국에서 살았던 경험을 바탕으로 쓴 시집

『아메리카 시편』에서 햄버거를 '아메리카의 사료'라고 표현했습니다. 콜라를 '아메리카 성인들의 모유', 랩 뮤직 가사를 '말의 설사'라고 묘사하기도 했지요. 참 절묘한 풍자요, 문명 비판 아닙니까. 그 '사료'가 지금 대한민국을 점령하는 중이니 이건 또 무슨 변괴인지요.

> 그러나 나는 지금
> 햄과 치즈와 토막난 토마토와 빵과 방부제가 일률적으로 배합된
> 아메리카의 사료를 먹고 있다.
> 재료를 넣고 뺄 수도,
> 젓가락을 댈 수도,
> 마음대로 선택할 수도 없이
> 맨손으로 한 입 덥썩 물어야 하는 저
> 음식의 독재,
> 자본의 길들이기.
> ─오세영, 「햄버거를 먹으며」 중에서

시에 나오는 대로, 햄버거라는 것이 맛은 둘째 치고 먹기가 아주 고약스럽기 짝이 없습니다. 두 손으로 단단히 움켜잡고 입을 있는 대로 잔뜩 벌리고 요령껏 먹어도 내용물이 뚝뚝 떨어지고 입에 묻고 야단이죠. 도무지 야만스러워요. 아무리 천하 없는 미인이 우아하고 고상하게 먹는다고 해도 광고에 나오는 것처럼 그렇게 아름답지는 못할 겁니다. 『팡세(Pensées)』로 유명한 파스칼(B. Pascal)

이 "무언가를 먹고 있는 인간을 보라, 얼마나 추한가"라고 말한 적이 있다는데, 햄버거를 먹을 때마다 그 말이 떠올라서 기분이 영 상쾌하지 못합니다.

따지고 보면 서양 음식이라는 것이 대체로 그런 꼴이지요. 햄버거, 샌드위치, 피자에 이르기까지 모두 움켜쥐고 투쟁하듯 먹어야 합니다. 아니면 공격적으로 칼질을 해서 삼지창으로 찍어 먹도록 되어 있어요. 먹는 일이 곧 전투인 겁니다. 우리네 동방예의지국 사람들로서는 밥상 위에 창칼이 오른다는 것부터가 도무지 거북살스럽기 짝이 없는 일이지요.

우리네 식생활에서 손으로 움켜쥐고 먹거나, 밥상 위에서 칼질을 하는 경우란 거의 없습니다. 모든 음식은 부엌에서 먹기 좋게 정성껏 마련되어 정갈하게 식탁에 오릅니다. 떡이나 엿 또는 강정 같은 주전부리가 아니고는 손으로 집어먹는 법이 없지요.(아, 요새는 커다란 상추쌈을 아귀아귀 먹는 장면이 너무나 흔하네요. 그걸 '먹방'이니 '폭풍 흡입'이니 하는 모양인데…) 즉석 불고기나 전골, 생선회의 역사가 얼마나 되었는지는 무식해서 잘 모르겠지만, 밥상 위에서 직접 조리하거나 날고기를 먹는 일도 그다지 많지 않았던 것 같습니다. 야채도 샐러드처럼 날것으로 먹기보다는 나물로 무쳐 먹거나 김치로 익혀 먹는 것이 보통이었지요.

도시락이나 주먹밥처럼 가지고 다니는 음식도 별로 발달하지 않았습니다. 그런가 하면 음식을 서서 먹으면 꾸중 듣기 십상이었죠. 음식은 어디까지나 밥상머리에 단정히 앉아서 먹는 것이었어요. 모든 음식의 가공은 부엌에서 끝나고, 밥상에는 먹기 좋은 완제품

이 오른다는 이야기입니다. 그러니까 먹느라고 추한 모습을 보이는 일이 그다지 많지 않은 셈이지요. 서양 음식과는 사뭇 달라요.

물론, 그것은 농경민족과 유목민족이라는 문화 배경의 차이에서 비롯된 걸 겁니다. 하지만 그렇게 간단히 설명해 버릴 일이 아닌 것 같아요. 이런 차이가 음식에서만 나타나는 것이 아니고 문화 전반에 걸쳐 나타나기 때문이죠. 최근의 연구에 따르면, 음식물로 성격까지 고칠 수 있다고 합니다. 좀 과장해서 말한다면, 요새 젊은 이들처럼 줄기차게 햄버거를 먹고 콜라 마시다 보면 장래에는 민족성이 바뀔 수도 있다는 이야기입니다. 이미 바뀌고 있는지도 모르죠. 농경사회 특유의 푸근한 인심, 정으로 얽힌 인간관계, 넉넉한 공동체의식 같은 장점까지 버려서는 곤란한데….

한동안 '한식의 세계화'라는 거창한 깃발 내걸고 떠들썩했던 적이 있었지요. 영부인까지 팔 걷어붙이고 나서고 큰돈도 들였지만 폭삭 망해서 '박살'난 사건도 기억납니다. 실패의 원인은 음식을 '문화'로 생각하지 않고 '상품 무역'의 논리로 접근했기 때문이랍니다.

'한식의 세계화'를 이야기할 때 반드시 등장하는 것이 퓨전이냐 전통이냐 하는 주제입니다. 상업적인 측면에서 현지인들의 입맛에 맞게 변형시키느냐 전통의 맛을 지키느냐 하는 문제죠. 대중화할 것인가 고급화할 것인가가 논쟁이 되기도 합니다. 젊은이들 사이에서 인기를 모으는 바나나 막걸리나 과일맛 소주 같은 것에 대해서도 다양성이냐 전통이냐 하는 문제로 한동안 시끄러웠지요. 물론 이런 논쟁은 옳고 그름의 문제는 아닙니다. 시장 논리에 따르면

되는 일이죠.

하지만, 우리 문화의 세계화라는 관점으로 접근하면 사정이 달라집니다. 퓨전이냐 전통 고수냐에 따라서 작품의 형식과 내용도 달라지기 때문이죠. 어떤 분의 신문 칼럼에서 퓨전(fusion)을 'Future + Vision'의 줄임말로 풀이한 것을 읽었습니다. 매우 상징적이고 의미 있는 해석입니다. 한류의 세계화, 특히 한식의 국제화에서 꼭 기억해야 할 개념이에요.

우리가 흔히 쓰는 '문화상품'이라는 말은 위험한 말입니다. 예술작품은 단순한 상품이 아니기 때문입니다.

역사를 보면, 밖에서 들어온 문화가 현지의 기존 문화와의 갈등을 극복하고 조화를 이루어 뿌리를 내리는 과정은 매우 복잡하고 어렵게 진행됩니다. 종교의 경우도 마찬가지입니다만, 종교마다 접근 방법이 다릅니다. 예를 들어, 불교는 현지의 문화와 정신세계를 되도록 존중하고 받아들여 흡수하는 편인 데 비해, 유일신을 믿는 기독교의 경우는 현지의 문화를 거의 인정하지 않지요. 하지만 어떤 경우건 투쟁과 타협의 과정을 거치게 마련입니다. 음식 같은 생활문화도 마찬가지입니다.

내가 살고 있는 로스앤젤레스는 다양한 민족이 어울려 사는 다인종, 다문화 도시라서 마음만 먹으면 세계 각 나라의 음식을 거의 다 즐길 수 있습니다. 물론 한국에서도 어느 정도는 즐길 수 있겠지요. 지금은 세계화 시대이니 말입니다. 여기서 파는 음식들은 대부분이 미국 사람들 입맛에 맞게 변형시킨 퓨전 음식들입니다. 우리 한인 이세나 삼세 들이 개발한 퓨전 한식이 큰 인기를 끌기도

합니다. 크게 성공한 한국계 스타 셰프도 여러 명입니다.

이같은 현지화 과정에서 멋진 신제품이 만들어지기도 합니다. 우리의 '국민 음식'인 짜장면처럼 말입니다. 하지만, 현지 사정과 타협을 하다 보면 국적 불명의 애매한 음식이 탄생하기도 하지요. 예를 들어, 요즘 미국에서 일본 사람이 운영하는 일식당에 가면 히스패닉계 스시 맨이 스시를 만들어 주는 경우가 흔합니다. 제대로 된 스시 맨을 구하기 어렵고, 인건비도 많이 나간다는 현실적인 이유 때문에 그런 모양입니다. 좀 심하게 말하자면, 대충 배운 기술자가 스시 비슷한 걸 주물러 뭉쳐 주는 셈이죠. 때로는 '무늬만 스시'인 국적 불명의 음식이 등장하기도 합니다. 그렇게 해도 미국 사람들은 맛있다며 잘 먹고, 그 덕에 장사도 잘 되는 모양입니다만, 이런 곳에서 자부심 있는 전통의 맛을 기대하기 어렵죠. 그런 집에는 다시는 가고 싶지 않습니다.

전통을 소중하게 여기는 일본 사람들에게는 무척 자존심 상하는 일일 겁니다. 오죽하면 일본 정부가 전 세계의 스시 집을 상대로 인증제를 실시하겠다고 나섰겠습니까.

그런데 말입니다, 여기서 '스시'를 '문화예술'로 바꿔 놓고 생각하면 어떻게 될까요. 이른바 '퓨전 문화' 말입니다. 지금 우리나라에서도 우리 전통 문화예술과 서양문화를 융합시켜 재창조하는 작업들이 다양하게 시도되고 있지요. 주로 음악, 연극 등 공연 쪽에서 활발한 것 같습니다. 우리의 신바람 나는 풍물 장단과 미국 흑인 재즈의 협연은 이미 오래전에 시도되었고, 국악 연주에 서양 악기를 도입하거나, 서양 악기 반주로 판소리를 부르거나, 반대로 우

리 악기로 서양음악을 연주하는 등 다양한 작업들이 나름대로 성과를 거두고 있습니다. 판소리를 영어로 공연하는 일도 시도되고 있지요. 연극에서도 오래전부터 셰익스피어 같은 서양의 고전을 우리의 탈춤이나 마당극, 판소리 등으로 재해석, 재창조한 작품들이 공연되어 좋은 성과를 거두었습니다. 오태석(吳泰錫) 씨가 연출한 몇몇 작품들은 세계무대에서도 높은 평가를 받고 있지요. 판소리와 브레히트의 연극을 접목시킨 젊은 소리꾼 이자람의 작업도 기대를 모읍니다.

미술에서도 다양한 작업이 시도되고 있습니다. 많은 성공 사례가 있습니다만, 대표적인 예로 한국화(韓國畵)를 꼽을 수 있겠네요. 서양의 자료나 표현기법을 과감하게 활용하여 새로운 경지를 개척한 작품들이 한국화를 휩쓸었죠. 황창배(黃昌培), 김병종(金炳宗), 이왈종(李曰鐘) 같은 작가들이 대표적입니다. 이 운동 덕에 한국화와 서양미술의 경계도 없어지고 새로운 경지가 활짝 열렸습니다. 하지만, 모두들 그쪽으로 와르르 몰려가는 바람에 전통 수묵화의 맥이 끊겨 버린 건 엄청난 손실이었지요. 언제나 지나친 쏠림 현상이 문제예요.

이런 작업에서 가장 중요한 것은 어느 한쪽으로 치우치지 않고 양쪽이 모두 싱싱하게 살아 있는 상태에서 팽팽한 긴장감을 유지하며 조화를 이루는 일입니다. 예를 들어, 독일 작품을 효과적으로 우리 현실에 녹여내 재창조한 뮤지컬 〈지하철 1호선〉처럼이요. 바람직한 조화를 위해서는 양쪽 모두가 살아 있어야 합니다. 어느 한쪽으로 쏠리거나 치우쳐서는 안 됩니다.

그런 측면에서 우리 문화를 다시 들여다보고 싶습니다. 지금 우리가 향유하는 문화는 거의가 애매한 '퓨전'이 아닌가 하는 생각이 듭니다. 그것도 한쪽으로 심하게 치우친…. 구미 서구문화의 한 부분을 들여와 우리 입맛에 맞게 뜯어 고친 모양새가 아닌가요. 그것도 일본을 거쳐서 들어오는 과정에서 이리저리 왜곡된 몰골이지요. 무슨 까닭인지 우리나라에선 언제나 굴러온 돌이 박힌 돌을 빼내곤 했습니다. 그렇게 빠진 돌은 어디로 내동댕이쳐졌는지 도무지 보이지가 않습니다.

퓨전이 나쁘다는 이야기가 아닙니다. 균형을 잃은 '쏠림 현상'이 문제인 겁니다. 외래문화에 깔려 우리 고유의 문화 전통이 비명을 내지르며 죽어가는 현실이 문제라는 이야기를 하고 싶은 겁니다. 전통이 온전하게 살아 있어야 다양한 퓨전도 만들어낼 수 있다는….

백남준 같은 이는 비빔밥에서 해답의 실마리를 찾으려 했습니다. 서로 다른 다양한 재료들이 생생하게 살아 어울리며 새로운 맛을 만들어내는 비빔밥. 융합과 조화를 통한 예술작품의 재창조는 그렇게 이루어져야 한다는 겁니다. 통섭(統攝, Consilience)을 주창하는 동물학자 최재천(崔在天) 교수도 비빔밥의 오묘한 조화를 예로 들어 강조하더군요. 세계무대로 뻗어 나가는 우리 예술가들이 깊이 새겨야 할 지혜입니다.

퓨전(fusion)은 'Future + Vision'의 줄임말이라는 풀이를 다시 새겨 봅니다. 새로운 가치를 창출하는 합침에는 반드시 '미래의 비전'이 필요하다는….

삶이 곧 문화다

도대체 우리 문화의 본질과 특색이 뭐냐는 질문을 가끔 받습니다. 난감합니다. 그럴듯한 대답을 기다리는 눈치라서 더욱 난감해집니다. 몇천 년을 굽이쳐 온 엄청난 문화의 물길, 시대마다 특징이 있고, 귀족문화와 서민문화가 크게 다르며, 골마다 때깔이 사뭇 다른데, 그것을 몇 마디로 말하라는 것은 정말 말도 안 되지요.

우리 문화라는 것이 참으로 오묘해서, 멀리서 보면 우람찬 태산 같다가도, 가까이 파고들면 아무것도 없는 것 같은 신비로운 모습을 지녔습니다. 말로 설명하려고 들면 어느새 본디 모습과는 거리가 멀어질 뿐이에요.

그래서 그런 질문을 받으면 나는 궁여지책으로 우리 문화는 김치, 누룽지, 막걸리, 숭늉… 그런 것과 같다고 대답합니다. 질문한 사람은 농담이 심하다는 식의 자못 퉁명스런 표정이 되지요. 그러나 나로서는 그렇게 말할 수밖에 없습니다. 그리고 그것이 어느 정도는 정확한 대답이라고 믿습니다.

내가 말하려는 바탕 생각은 이렇습니다. 첫째, 문화라는 것을 특별하게 생각지 말고 아주 편안하게 우리의 살림살이 속에서 찾아내는 것이 옳다는 것입니다. 둘째, 우리만의 특질이라는 것은 남의

나라 문화에는 없는데 우리에게는 아주 가까이, 그리고 크게 있는 그 무엇일 것이라는 생각입니다. 셋째는, 흔히들 우리 문화라고 하면 골동품처럼 끝나 버린 유산으로 생각하는데, 사실은 지금 이 순간에도 우리의 문화는 당차게 이어지고 있고, 다름 아닌 우리들 자신이 그 문화의 주인공이라는 사실입니다. 이런 식으로 생각한다면 김치나 누룽지, 막걸리 등은 우리 문화를 잘 말해 주는 특징적인 것들인 셈이죠. 그러니까 생활 속에 있는 친근하고 구체적인 예를 통해서 우리 문화를 이해하는 접근 방법도 크게 빗나간 것은 아니라는 말입니다.

선구적 미술사학자 우현(又玄) 고유섭(高裕燮) 선생은 우리 문화의 특질을 '구수한 큰 맛'이라고 정의했습니다.

'구수'하다는 것은 순박순후한 데서 오는 큰맛이요, 예리하고 모나고 찬 이러한 데서는 오지 않는 맛이다. 그것은 깊이에 있어 입체적으로 쌓여 있는 맛이며, 속도에 있어 빠른 것과 반대되는 완만한 데서 오는 맛이다. 따라서 얄상궂고 잔박하고 경망하고 꾀부리는 점은 없다. 이러한 맛은 신라의 모든 미술품에서 현저히 느낄 수 있는 맛이지만, 그러나 조선미술 전반에서 느끼는 맛이다.

— 고유섭 지음, 진홍섭 엮음, 『구수한 큰맛』(2005) 중에서

우리 문화의 특질을 설명할 때 '소박한 자연주의'라는 정의가 자주 인용됩니다. 미술사학자 김원용(金元龍) 박사께서 내세운 말인

데, 큰 문제점 없이 우리 문화, 특히 미술세계의 핵심을 말해 줍니다. 이 '소박한 자연주의'라는 말은 주로 형식적인 면을 이야기한 것이지만, 정신세계에도 무리 없이 들어맞아요. 이 말을 풀어 설명하자면, '자기를 내세움 없이 빈 마음으로 자연의 이치를 거스르지 않고, 자연과 어우러져 살며 아름다움을 걸러내는 슬기'라는 뜻이 될 성싶습니다. 우리 문화의 바탕마음은 대개 이런 겁니다. 귀족문화건 서민문화건 이런 점에서는 크게 다르지 않아요.

그런데 우리는 문화나 역사에 대해서 착각을 하거나 그릇된 환상을 가지기가 십상입니다. 오늘의 관점에서 자기 기준으로 멋대로 해석하기 때문에 그런 현상이 생기곤 하는 겁니다. 예를 들어, 김치나 고추장 같은 것의 역사를 살펴보면 그런 오해가 잘 드러납니다.

오늘날 김치와 고추장은 마치 우리 겨레의 삶과 정신세계를 상징하는 존재처럼 되어 있습니다. 김치는 우리 한국 사람들과는 떼려야 뗄 수 없는 관계에 있고, 국제무대에서 이른바 '고추장 파워'가 위력을 발휘하는 경우도 갈수록 많아지고 있지요. 그래서 우리는 맵고 얼큰한 김치와 고추장은 저 멀리 단군시대부터 있었던 것이 아닌가 하는 착각에 빠지게 됩니다. 삼국시대에는 무슨 김치를 먹었을까. 「고구려 김치와 신라 김치의 풍토학적 비교연구」 또는 「삼국시대 김치를 통해 본 지역감정의 본질 분석」 같은 제목의 논문을 쓰면 얼마나 멋있을까. 계백(階伯) 장군이 황산벌 싸움에 나갈 때 과연 무슨 김치를 먹었을까. 아니야, 보리밥에 고추장을 듬뿍 비벼 잡수시지 않았을까… 이런 따위의 공상을 해 봐도 전혀 이

상하지가 않고, 오히려 자연스러운 겁니다.

하지만, 실제로는 고추장이나 김치의 역사는 그다지 길지 않은 것으로 알려져 있습니다. 우리 김치에서 뺄 수 없는 향신료인 고추가 우리나라에 들어와 재배되고 널리 퍼지지 시작한 것은 임진왜란 이후의 일이라지요. 자료를 찾아보니, 고추는 본래 아메리카 대륙에 있던 것으로, 콜럼버스의 신대륙 발견 이후 구대륙을 거쳐 일본을 통해 우리나라에 전해진 것으로 알려지고 있답니다. 따라서 지금 우리가 즐겨 먹는 모습의 김치나 고추장이 형성된 것도 그 이후로 봐야 옳다는 것이 지금으로서는 거의 정설로 통하고 있습니다. 물론, 그 전에도 넓은 의미의 김치에 해당되는 음식물, 즉 '채소를 소금에 절여 젖산 발효시켜 저장하는 가공식품'이 없었던 것은 아니지만, 오늘날 우리가 즐겨 먹는 것처럼 고추와 마늘, 생강 등을 듬뿍 넣고 젖갈로 맛을 내어, 생각만 해도 군침이 저절로 고이는 그런 김치와는 많이 다른 것이지요.

우리 민족이 고추를 김치에 이용한 기록은 1766년에 발간된 『증보산림경제(增補山林經濟)』라는 책에서 비로소 찾아볼 수 있으며, 젖갈을 쓰기 시작한 것은 1800년대에 들어와서라고 합니다. 이렇게 보면, 지금 우리가 먹는 김치의 역사는 불과 몇백 년에 지나지 않는 셈이죠. 그런데도 우리는 단군께서도 고추장과 김치를 먹었고, 아담과 이브도 하나님 몰래 담배를 피웠을 것으로 생각하기가 십상인 겁니다. 착각이요, 환상이지요.

우리가 역사를 이해하는 시각에는 이런 종류의 착각이 수두룩합니다. 텔레비전으로 사극을 보는데 배우가 쌍꺼풀 수술을 하고, 기

다란 인조 속눈썹과 매니큐어로 단장하고 나오면 단박에 "저런 무식한 것들이 있나!" 하고 욕을 해대지만, 사실 우리의 역사 인식에서는 이보다 한층 끔찍한 일들이 밥 먹듯이 일어나고 있는 겁니다.

그런데 어지간해서는 이와 같은 착각에서 헤어나기가 어렵습니다. 필요에 따라 자기 유리하게 멋대로 해석하기 일쑤인 데다가, 심하게는 역사를 '과감하고 악랄하게' 왜곡시키는 음흉한 일도 얼마든지 일어날 수 있기 때문이죠. 일본의 왜곡된 역사교과서나 중국의 동북공정처럼 말입니다.

그래서 올바른 역사 교육이 중요하고, 역사를 소재로 작품을 만들 때 철저한 고증이 요구되는 것입니다. 다각적 시각으로 접근하는 노력도 필요하고, 마음씨나 색깔, 소리 같은 근본적 요소를 통해 본질에 접근하는 자세가 소중하게 느껴지기도 하는 겁니다. 특히, 우리의 옛 문화를, 역사를 이해하는 데에는 더욱 그런 자세가 필요합니다.

꿈꾸러기의 반성문

나이를 많이 먹은 것도 아닌데 반성문을 자주 쓰게 됩니다. 어느덧 인생 내리막길에 들어섰다는 생각 때문이겠죠. 고은(高銀) 시인의 시처럼 "올라올 때 보지 못했던 꽃"이라도 만났으면 좋겠는데, 글쎄 어떨지요.

지나온 길들을 되돌아보면 부끄러움투성이입니다. 멀리 떨어진 변방에 산다는 핑계로 힐끗힐끗 눈치부터 살피는 겁쟁이가 되어 허둥지둥 건성건성 살아왔다는 반성… 부끄럽고 아쉽지요. 그 중에서도 가장 아쉬운 것은 어느 길 하나도 철저하게 끝까지 가 보지 못했다는 안타까움입니다. 이 골목 저 골목 기웃거리며 덜렁거리다 보니 그렇게 되었네요. 열심히 산다고 발버둥치기는 했지만, 어느 일 하나 목숨을 걸 정도로 철저하게 해 보지 못했습니다. '문화 잡화상'으로 이것저것 어수선하게 판만 벌인 꼴이랄까요. 후회는 없지만, 좀 아쉽고 허전하긴 하네요.

다른 사람들처럼 높은 꼭대기에 올라가 보려고 조바심치느라 무척 고단하기도 했지요. 남과 비교하는 건 언제나 고달픈 일입니다. 누구나 그렇겠지요. 그럴 때 저는 옛 성현들의 지혜가 담긴 경전을 읽기도 하고, 편하게 김민기의 노래 「봉우리」를 듣기도 합니다. 굵

고 낮은 목소리로 읊조리는 그 노래를 듣노라면 마음이 편안해집니다.

> 허나 내가 오른 곳은 그저 고갯마루였을 뿐
> 길은 다시 다른 봉우리로
> 저기 부러진 나뭇등걸에 걸터앉아서
> 나는 봤지
> 낮은 데로만 흘러 고인 바다 (…)
> 혹시라도 어쩌다가 아픔 같은 것이 저며 올 때는
> 그럴 땐 바다를 생각해, 바다
> 봉우리란 그저
> 넘어가는 고갯마루일 뿐이라구
> 하여 친구여, 우리가 오를 봉우리는
> 바로 지금 여긴지도 몰라

누구나 정상에 오를 수는 없고, 그럴 필요도 없습니다. 봉우리에 올라 내려다보지 않아도 얼마든지 숲의 향기에 취하고 산의 정기를 받을 수 있을 테니까요. 산을 좋아하는 사람도 있고, 바다를 사랑하는 사람도 있고, 하늘을 날고 싶어 하거나 사막을 그리워하는 사람도 있습니다. 산에 오르고 싶어도 몸이 불편해서 엄두를 못 내는 사람도 있지요.

누구나 성공하기를 원하는데, 그 성공이란 대체 뭘까요. 남과 비교하지 말고, 성공의 기준을 내 안에다 설정하면 마음이 가볍고 자

유로워집니다. 그리곤 하늘을 올려다보며 꿈을 꾸는 겁니다.

꿈을 자주 꾸시나요. 나는 가끔 엉뚱한 꿈을 꾸곤 합니다. 이를
테면,

지구촌 어디엘 가나 고향처럼 평화롭고 푸근한 꿈.

늘 자기 내면을 응시하며, 예술을 으뜸으로 치는 겸손한 사람
들이 서로 도우며 사람답게 사는 꿈.

아름다운 사람 마지막 가는 길에 국화 한 송이 드리려고 길게
늘어선 사람들 등 뒤로 자그마한 무지개 곱게 뜨는 꿈.

자연의 모든 것을 내 몸처럼 아끼고 사랑하는 이에게 나무 이
름, 풀 이름을 배우며 익히는 꿈. 그래서 '이름 모를 풀꽃'이라
는 식의 글은 쓰지 않는 꿈.

시골 어느 동네 어르신들이 노인정에 모여 앉아 막걸리 한잔
나누며 다산(茶山)의 생각과 니체(F. W. Nietzsche) 철학을 비
교하며 토론하다가 잠시 쉬는 시간에 시(詩)를 읊고 사군자
(四君子)를 치는 꿈.

온 농촌이 되살아나 아이들 재잘대는 소리 싱그럽고, 모든 어
른들이 모든 아이들을 자기 자식처럼 사랑으로 보살피며 기
르는 꿈.

어린아이들이 즐겁게 이야기 나누는데 욕이라곤 단 한마디도
안 쓰고, 아주 자연스럽고 당연하게 아름다운 시를 줄줄 외우
는 꿈.

운동회에서 몸이 불편한 친구 손을 잡고 함께 달려 모두가 일

등을 하는 꿈.

우리 사회 곳곳에 쳐 있는 답답한 '칸막이'가 모두 없어져 시원해지고, '유리천장'도 말끔히 사라지는 꿈.

남과 북의 남녀노소가 십만 명쯤 비무장지대에 모여, 남과 북의 작곡가들이 함께 만든 통일 교향곡을 합창하는 꿈. 그리고 그 음악에 맞춰 풀꽃들이 춤을 추는 꿈.

대한민국 국회가 회의를 시작하기 전에 국회의원들이 감동적인 시를 감상하며 마음을 가다듬는 장면을 보는 꿈.

온 세상에 평화가 흘러 넘쳐 '노벨평화상'이라는 것이 무용지물이 되어 버리는 꿈.

"나의 소원은 우리나라가 사랑의 나라, 미소의 나라가 되는 것이요. 그러기 위하여서는 우리 자신이 사랑과 미소를 공부해야 합니다. 훈훈한 마음, 빙그레 웃는 낯, 이것이 내가 그리는 새 민족의 모습이외다"라는 도산(島山)의 말씀이 이 땅에 이루어지는 꿈. 그리하여 모두들 빙그레 웃으며 사는 꿈.

내가 지금 하고 있는 일 덕분에 내가 조금씩 좋은 사람이 되어 가는 꿈.

우리 문화가 물처럼 낮은 곳으로, 더 낮은 곳으로 흐르며 만물을 이롭게 하면서 드디어 바다에 이르는 꿈.

꿈이 꿈으로 끝나지 않고 끝내 이루어지는 꿈.

그런 꿈을 꾸다가 퍼뜩 깨어나, 백범(白凡)의 「나의 소원」을 다시 읽으며 속으로 흐느낍니다.

인류가 현재에 불행한 근본 이유는 인의(仁義)가 부족하고, 자비가 부족하고, 사랑이 부족한 때문이다. (…) 인류의 이 정신을 배양하는 것은 오직 문화이다. 나는 우리나라가 남의 것을 모방하는 나라가 되지 말고, 이러한 높고 새로운 문화의 근원이 되고, 목표가 되고, 모범이 되기를 원한다. 그래서 진정한 세계의 평화가 우리나라에서, 우리나라로 말미암아서 세계에 실현되기를 원한다.

꿈이 꿈으로 끝나지 않기 위해서는 우리 모두가 스스로를 사랑하고 높이는 마음이 우선 필요하겠지요. 스스로를 높일 줄 알아야 남에게도 대접을 받는 법이니까요. 자존심이라고 해서 뭐 거창한 일을 하자는 것은 아닙니다. 아주 작은 일에서 스스로를 높일 줄 아는 마음이 소중하지요. 모든 일에서 다 그래요.

그동안 스스로를 깔보는 마음을 가지고 살아온 것이 아닌가 반성합니다. 스스로를 사랑해야겠는데, 그동안 제대로 사랑하는 법을 배우지 못했습니다. 그래서 아주 서투르고 거칠기 짝이 없지요. 이제부터라도 사랑하는 법을 배우면서 하루하루를 '맑은 정신으로 정성껏' 살아가고 싶습니다.

꿈꾸는 사람은 아름답습니다.

참고한 책, 권하는 책

이 책을 쓰는 동안 여러 책들을 길잡이로 삼았다. 이 책에서 다룬 주제들에 대해 더 깊이 공부하고자 하는 독자들을 위해 아래 문헌들을 소개한다. —저자

고유섭 저, 진홍섭 엮음, 『구수한 큰맛』, 다할미디어, 2005.

고제희, 『문화재 비화』 상·하, 돌베개, 1996.

_____, 『누가 문화재를 벙어리기생이라 했는가』, 다른세상, 1999.

_____, 『우리 문화재 속 숨은 이야기』, 문예마당, 2007.

괴테, 김달호 옮김, 『파우스트』, 정음사, 1974.

국외소재문화재재단 편, 『우리 품에 돌아온 문화재』, 눌와, 2014.

김구, 『백범일지』, 열화당 영혼도서관, 2016.

김복영, 『눈과 정신 ―한국현대미술이론』, 한길아트, 2006.

김연갑, 『아리랑』, 집문당, 1998.

김용만, 『이제 국악은 없다』, 한국음악연구소, 1996.

다카시나 슈지, 신미원 옮김, 『명화를 보는 눈』, 눌와, 2002.

데브라 브리커 발켄, 정무정 옮김, 『추상표현주의』, 열화당, 2006.

도널드 톰프슨, 김민주·송희령 옮김, 『은밀한 갤러리』, 리더스북, 2010.

로버트 M. 에드셀, 박중서 옮김, 『모뉴먼츠 맨―히틀러의 손에서 인류의 걸작 을 구해낸 영웅들』, 뜨인돌, 2012.

마종기, 『하늘의 맨살』, 문학과지성사, 2010.

_____, 『우리는 서로 부르고 있는 것일까』, 문학과지성사, 2006.

멜 구딩, 정무정 옮김, 『추상미술』, 열화당, 2003.

문화재청 편, 『수난의 문화재―이를 지켜낸 인물이야기』, 눌와, 2008.

박정민, 『경매장 가는 길』, 아트북스, 2005.

박현령 엮음, 『허규의 놀이마당』, 인문당, 2004.

베르너 사세, 김현경 옮김,『민낯이 예쁜 코리안』, 학고재, 2013.

보먼트 뉴홀, 정진국 옮김,『사진의 역사』, 열화당, 2003.

서경식, 최재혁 옮김,『나의 조선미술 순례』, 반비, 2014.

_____, 서은혜 옮김,『시의 힘』, 현암사, 2015.

세미르 제키, 박창범 옮김,『이너비전』, 시공사, 2003.

수전 손택, 이재원 옮김,『사진에 관하여』, 이후, 2005.

신영복,『담론—신영복의 마지막 강의』, 돌베개, 2015.

아라이 신이치, 이태진·김은주 옮김,『약탈문화재는 누구의 것인가』, 태학사, 2014.

아쓰지 데쓰지, 이기형 옮김,『한자의 수수께끼』, 학민사, 1994.

안경화 외, 윤난지 편,『추상미술 읽기』, 한길아트, 2012.

안나 모진스카, 전혜숙 옮김,『20세기 추상미술의 역사』, 시공아트, 1998.

오광수,『추상미술의 이해』, 일지사, 2003.

오광수 외,『한국 추상미술 40년』, 재원, 1997.

오세영,『아메리카 시편』, 문학동네, 1997.

오종우,『예술 수업』, 어크로스, 2015.

오주석,『옛 그림 읽기의 즐거움』, 솔, 1999.

유복렬,『돌아온 외규장각 의궤와 외교관 이야기』, 눌와, 2013.

유홍준,『나의 문화유산 답사기—일본편 1』, 창비, 2013.

윤태일,『신명 커뮤니케이션』, 커뮤니케이션북스, 2014.

이건용,『민족음악의 지평』, 한길사, 1986.

이구열,『한국문화재 수난사』, 돌베개, 2013.

이기웅,『출판도시를 향한 책의 여정』, 열화당 영혼도서관, 2015.

이보아,『루브르는 프랑스 박물관인가』, 민연, 2002.

이우환,『여백의 예술』, 현대문학, 2002.

이정면,『한 지리학자의 아리랑 기행』, 이지출판, 2007.

이충렬,『간송 전형필』, 김영사, 2010.

_____,『혜곡 최순우, 한국미의 순례자』, 김영사, 2012.

임영태,『호생관 최북』, 문이당, 2007.

임환영,『아리랑 역사와 한국어의 기원』, 세건엔터프라이즈, 2015.

장 뤽 다발, 홍승혜 옮김,『추상미술의 역사』, 미진사, 1994.

장소현,『사탕수수 아리랑』, 에이스기획, 2010.

_____,『사막에서 달팽이를 만나다』, 해누리, 2014.

정준모,『한국미술, 전쟁을 그리다』, 마로니에북스, 2014.

조선미,『한국 초상화 연구』, 열화당, 1983.

_____,『한국의 초상화』, 돌베개, 2009.

조슈아 넬먼, 이정연 옮김,『사라진 그림들의 인터뷰』, 시공아트, 2014.

조영남,『현대인도 못 알아먹는 현대미술』, 한길사, 2007.

존 버거, 최민 옮김,『다른 방식으로 보기』, 열화당, 2012.

_____, 김현우 옮김,『사진의 이해』, 열화당, 2015.

지상현,『뇌, 아름다움을 말하다』, 해나무, 2005.

지젤 프로인트, 성완경 옮김,『사진과 사회』, 홍성사, 1978.

진옥섭,『노름마치』, 문학동네, 2013.

진중권,『진중권의 서양미술사—후기모더니즘과 포스트모더니즘 편』, 휴머니
 스트, 2013.

_____,『현대미학 강의—탈근대의 관점으로 읽는 현대미학』, 아트북스, 2013.

최병식,『미술시장과 아트딜러』, 동문선, 2008.

최성현,『좁쌀 한 알—일화와 함께 보는 장일순의 글씨와 그림』, 도솔, 2004.

최일남,『말의 뜻 사람의 뜻』, 전예원, 1988.

칸딘스키, 권영필 옮김,『예술에서의 정신적인 것에 대하여』, 열화당, 2000.

_____, 차봉희 옮김,『점·선·면』, 열화당, 2000.

톨스토이, 동완 옮김,『예술이란 무엇인가』, 신원문화사, 2007.

허규,『민족극과 전통예술』, 문학세계사, 1991.

혜문,『빼앗긴 문화재를 말하다』, 작은숲, 2012.

Smithsonian Museum, *Undiscovered Art from the Korean War, Exploration in the Collection of Chester and Wanda Chang*, 2014.

장소현(張素賢)은 서울대학교 미술대학과 일본 와세다대학교 대학원(동양미술사
전공)을 졸업했고, 지금은 미국 로스앤젤레스 한인사회에서 극작가, 시인, 언론인,
미술평론가 등으로 활동하고 있는 자칭 '문화잡화상'이다. 그동안 펴낸 책으로는
시집『서울시 나성구』『하나됨 굿』『널문리 또랑광대』『사탕수수 아리랑』『사람
사랑』『사막에서 달팽이를 만나다』, 희곡집『서울 말뚝이』『김치국씨 환장하다』,
소설집『황영감』, 꽁트집『꽁트 아메리카』, 칼럼집『사막에서 우물파기』
등이 있고, 희곡「서울 말뚝이」「한네의 승천」(각색)「춤추는 말뚝이」「사또」
「어미노래」「사람이어라」「사막에 달뜨면」「민들레 아리랑」「김치국씨 환장하다」
「오! 마미」「엄마, 사랑해」등 삼십여 편이 한국과 미국에서 공연되었다. 미술
관련 저서로는『동물의 미술』『거리의 미술』『툴루즈 로트렉』『에드바르트 뭉크』
『아메데오 모딜리아니』『그림이 그립다』『그림은 사랑이다』등이 있고, 역서로
『중국미술사』『예술가의 운명』이 있다. 제3회 고원문학상을 수상했다.

문화의 힘

밖에서 들여다본 한국문화의 오늘

장소현 지음

초판1쇄 발행일 2017년 4월 1일
발행인 李起雄 발행처 悅話堂
전화 031-955-7000 팩스 031-955-7010
경기도 파주시 광인사길 25 파주출판도시
www.youlhwadang.co.kr yhdp@youlhwadang.co.kr
등록번호 제10-74호 등록일자 1971년 7월 2일
편집 조윤형 조민지 디자인 이수정 김주화
인쇄 제책 (주)상지사피앤비

*값은 뒤표지에 있습니다.
ISBN 978-89-301-0581-1

Essays on Korean Culture ⓒ 2017 by Chang, So Hyun
Published by Youlhwadang Publishers. Printed in Korea

이 도서의 국립중앙도서관 출판시도서목록(CIP)은
e-CIP 홈페이지(http://www.nl.go.kr/ecip)에서
이용하실 수 있습니다.(CIP제어번호: CIP2017003491)